阿姆斯特丹首家 VR 影院已经开业

位于悉尼的 360°沉浸式影院 Wonderdome

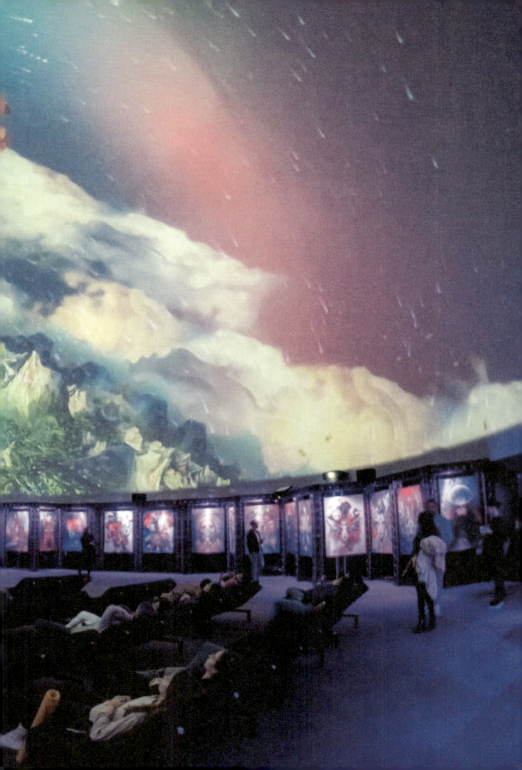

以梵高为主题的沉浸式影像展

运用 Oculus Story Studio 开发的工具 Quill 绘制而成的 VR 沉浸式影像作品《亲爱的安杰莉卡》（Dear Angelica）

头戴式显示器类实现的 VR 沉浸式影像作品《救命》(Help)

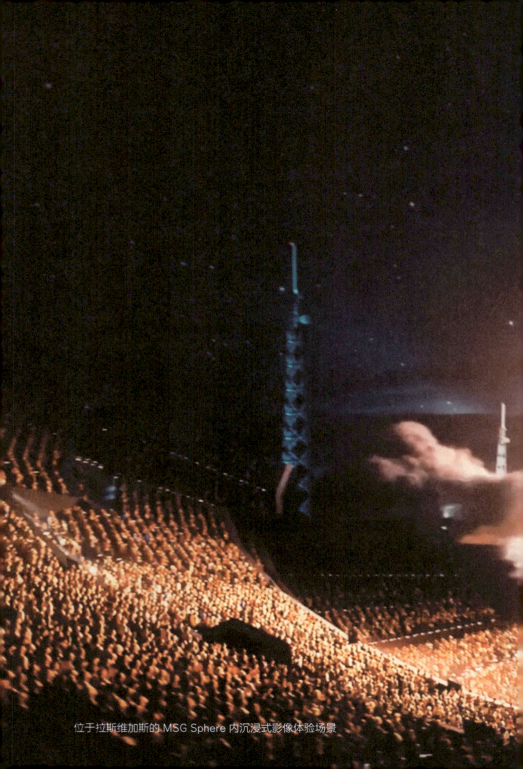

位于拉斯维加斯的 MSG Sphere 内沉浸式影像体验场景

全景互动影像作品《深海物语》(Biolum)

VR 沉浸式影像《失明笔记》(Notes on Blindness)

本书为中央高校基本科研业务费专项资金资助项目
（2021SRY08）代表性成果

沉浸式
影像画面叙事研究

Research on Visual Narratives within Immersive Movies

靳晶 著

中国建筑工业出版社

前　言

对于影像而言，沉浸就是要让观众在影像世界营造的虚拟情境下，忘记自身所处的环境，忘记真实的世界，从而获得愉悦、感到满足。"沉浸式影像"具体的创作形式多种多样，包括全包裹影像、建筑 Mapping、穹顶影像、地面影像、虚拟现实全息影像等；"沉浸式影像"正跨出自己以往仅作为"影像"的属性领域，凭借"沉浸"的特性，成为空间拓展和时间拓展的重要手段。在沉浸式影像的创作中，创作者需要非常全面地考虑周围空间和作品的关系，从而让观者达到一种忘我的境界，完全进入作品的表达中。在当今"视觉为王""虚拟至上"的时代，沉浸式影像是未来视觉的新形式和大趋势。

研究沉浸式影像最重要的是研究其视觉画面的艺术表达，因为影像画面为观众提供可视的形象，是经过创作者运用各种艺术表现手段加工形成的艺术形象，饱含着创作者的情感。影像叙事主要源于电影叙事学，同文学叙事理论一样，都属于当代叙事学的分支，具有强烈的结构主义语言学和符号学的背景，且相互发生作用。画面叙事是对全球所有文化都适用的，可以让所有看到影像的人都能理解的、刻画人物、事物以及动作方式的通用语言。影像创作者们一直对如何控制影像里的视觉元素结构和表达方式规则探索不止。精彩的画面叙事会使影像的吸引力获得增进，收到积极的反馈；拙劣的画面叙事会使观众在观看影像时困惑不解，从而影响对影像作出正确的理解和评价。

细观艺术的发展过程，针对新起之秀沉浸式影像艺术的实际发展情况，可以确定沉浸式影像画面叙事的研究对象属于当代艺术理论范畴，主要是探讨影像与观众的关系。研究者试图以影像创作者的思路去探索新的影像艺术形式，为沉浸式影像艺术创作提供指导性、预测性的理论依据，进而影响创作。本书的研究角度不单单将影像作为一种艺术，也将影像作为语言来切入。从新的研究角度，结合新的影像艺术形式思考影像与观众的关系。具体而言，研究者尝试在"沉浸式影像艺术"这个中国式的整体概念之下，作一些西方式的梳理和分析，即将沉浸式影像艺术作为艺术史中的一个独立体裁，描画沉浸式影像艺术在现当代艺术史中的整体形象。

在内容安排方面，本书首先借助心理学的相关知识提出沉浸式影像艺术形式建构的要素，对于虚拟现实技术如何参与其中给出详细的说明，随后分析指出关于沉浸式影像艺术的视觉、行为、心理的沉浸特征以及沉浸式影像艺术的空间布局等内容。

在此基础上，本书尝试从当代叙事学的理论角度，对沉浸式影像艺术运作的"话语"特色、艺术创作者的类型与视点的功能以及沉浸式影像艺术视听表意的几种基本结构模式作出理论上的梳理、阐释和探讨，并努力通过对具体艺术作品的阐释，来印证这些理论模式，使其尽可能具有操作性。同时，关注影像与观众

的关系，从沉浸式影像艺术的创作实际出发，以实际创作沉浸式影像艺术作品案例为切入点来思考这些命题，同时通过相应案例的观众体验，研究分析沉浸式影像艺术该如何在继承传统影像艺术创作手法的同时，与新的沉浸式技术手段结合等问题。接下来，本书从沉浸式交互影像艺术的独有特征、观众的感官经验、观众的心理诉求、观众的参与程度几方面分析了全新的观众体验模式形成的必然原因，并进一步提出了全新的欣赏方法的特征，为人们进一步认识、研究沉浸式影像艺术提供了理论途径。

最后，本书介绍了沉浸式影像现阶段在各个领域的发展情况，从发展潜力、对社会的多重影响以及跨行业应用市场预测三个角度探讨了沉浸式影像的未来发展与挑战。

时至今日，影像创作领域呈现不同形态、类型的影像作品百花齐放的局面。伴随着虚拟现实技术的发展、成熟，以 VR[①] 头戴式显示设备为主的沉浸式影像势必会不断地被优化、完善，最终实现与视觉外其他感官全方位的有机融合。研究沉浸式影像画面的叙事，不仅有助于理解和拓展影像艺术的边界，还为探索新媒体技术不同领域的应用提供了新的视角，具有较大的社会价值。

① VR：即虚拟现实。

目 录

第一章　沉浸式影像概述　　　　　　　　　　　027

第一节　沉浸式影像的出现　　　　　　　　　　　029
　　　　一、新的技术为"沉浸式"画面提供新支持　　029
　　　　二、"沉浸式"观影环境对影像创作的要求　　034
第二节　沉浸式影像相关理论沿革　　　　　　　　037
　　　　一、"沉浸式"相关概念溯源　　　　　　　037
　　　　二、虚拟现实技术的发展现状　　　　　　　042
　　　　三、视觉沉浸的哲学传统　　　　　　　　　045
第三节　沉浸式影像的概念　　　　　　　　　　　049
　　　　一、沉浸式影像成为视觉新形势　　　　　　049
　　　　二、沉浸式影像的不同类型风格　　　　　　052
　　　　三、沉浸式影像的时空拓展功能　　　　　　060

第二章　沉浸式影像的视觉形态特征　　　　　　065

第一节　沉浸式影像的视觉建构　　　　　　　　　067
　　　　一、沉浸式影像的心理学依据　　　　　　　067
　　　　二、沉浸式影像的视觉表现形式　　　　　　072
　　　　三、技术建构的影像艺术空间　　　　　　　078
第二节　沉浸式影像沉浸特征分析　　　　　　　　086
　　　　一、沉浸于真实感　　　　　　　　　　　　086
　　　　二、沉浸于时空关系　　　　　　　　　　　090

		三、沉浸于视点	093
第三节		沉浸式影像场景布局	097
		一、场景布局的内涵	097
		二、形态构图	100
		三、观众的位置	104

第三章　沉浸式影像的叙事　　111

第一节	影像与叙事	113
	一、故事、情节、叙述	113
	二、影像叙事的时空	116
	三、《俄罗斯方舟》：叙事分析及"观看"问题	119
	四、故事的叙述：看《九条命》的叙事策略	124
第二节	沉浸式影像的叙事弊端	130
	一、故事：感官体验的渴望拆解叙述的连贯性	130
	二、语言：话语为中心的美学特质从属于影像	135
	三、细节：什么才是推动情节发展的注意焦点	138
第三节	沉浸式影像的叙事策略	142
	一、"完全式"与"部分式"	142
	二、适合表现的题材类型	147
	三、叙事视角的选择	151
第四节	沉浸式影像的叙事形态	155
	一、可能的故事讲述方式	155
	二、段落的设置与建构	163
	三、情节点的可行性设置	168
	四、线索的关联形式	173

第四章　沉浸式影像的镜头画面　179

第一节　巴赞影像思想的诠释　181
　　一、"完整的写实主义神话"的实现　181
　　二、长镜头在叙事中的功能　186
　　三、景深镜头、段落镜头与镜头内的场面调度　190
　　四、沉浸式影像为什么更加青睐长镜头　193
第二节　参与角色扮演的观众　198
　　一、影像与游戏的联姻　198
　　二、主观镜头的感官超越　202
　　三、主观镜头在沉浸式影像中的应用　205
第三节　置于幽灵视角的观众　213
　　一、电影与戏剧的融合　213
　　二、蒙太奇表意是否适用　217
　　三、沉浸式影像场面和段落转换的方式　220
　　四、沉浸式影像中蒙太奇的运用形式　223
第四节　沉浸式影像如何调动观众的参与　229
　　一、学习中的观众　229
　　二、观众的习惯关注方位　233
　　三、电影与观众的互动方式　238

第五章　沉浸式影像引导全新观影模式的形成　243

第一节　传统观影模式分析　245
　　一、"双重在场"与"双重缺席"　245
　　二、"单向输出"与"线性推进"　248
　　三、"固定区域"与"安全距离"　251
　　四、"仪式体验"与"大众消遣"　254

第二节		全新观影模式形成的必然原因	257
	一、	与众不同的特征	257
	二、	更强的感官刺激	261
	三、	私人占有的诉求	265
	四、	参与的程度更高	268
第三节		全新观影模式的特征	272
	一、	年轻化的消费个体	272
	二、	差别化的观影机制	275
	三、	更"沉浸式"的体验	278
	四、	更具个性化的剧情	280

第六章　沉浸式影像的未来发展与挑战　　285

第一节		沉浸式影像在各层面的发展潜力	287
	一、	创新核心技术	287
	二、	进化硬件设备	291
	三、	开发软件内容	295
第二节		沉浸式影像对社会的多重影响	302
	一、	社会行为变化	302
	二、	社会文化影响	307
	三、	经济效益提升	312
第三节		沉浸式影像跨行业应用市场预测	322
	一、	市场现状分析	322
	二、	未来发展预测	330

参考文献　　336

后记　　342

Chapter 1

第一章

沉浸式影像概述

第一节　沉浸式影像的出现

一、新的技术为"沉浸式"画面提供新支持

任何艺术样式及其传播媒介都离不开自身的技术发展历史。不参照油质颜料的发展，就无从讨论西方绘画；没有钢筋混凝土的引入，就谈不上现代建筑；离开了舞台照明技术，就不存在现代戏剧。电影语言可以概括地理解为电影艺术在表达信息过程中，所借助的诸多媒介与方式，其较为突出的一个特点为利用视觉与听觉等方式来向观众直观、立体地展现艺术形象。电影语言并非一成不变，它的发展与时代科技的进步存在很大程度的相互关系。在电影的发展历史中，时代科技所取得的突破性进展都在极大程度上推动了电影艺术的蓬勃发展。

在无声电影盛行的年代，电影单一纯粹地使用视觉方式来表达艺术，视觉方式所构成的画面是全部的电影语言元素。若干组静止的画面组合成丰富多样的动态"镜头"单元，从而直观形象地向观众表达电影立意。依据电影美学中的观点，镜头可以划分为下述几类：其一，依据拍摄对象的距离在画面中的远近差异而划分：大远景、远景、全景、中景、近景、特写。其二，依据拍

摄机器在拍摄过程中运作的差异，除了可分为固定与摇镜的镜头方式外，还存在变焦距以及横移与推拉等镜头方式（图1-1）。拍摄与剪辑方式的差异会在很大程度上形成多样性的镜头，从而为观众在荧屏上展现多样的美学效果。此外，电影艺术中还存在"蒙太奇"这一种较为特殊的组合表现方式，其可将多样性的镜头进行有机组合，从而向观众传递更为丰富多样的美学画面。在影片中，蒙太奇除了可存在于镜头与镜头之间，还可展现在段落或场面交替之间，甚至还能够表现在单一的镜头之内。"蒙太奇标志着电影作为艺术的诞生，因为，它把电影与简单的活动照片真正地区分开来，使其终于成为一种语言。"[1]在20世纪开始的三十年时间中，库里肖夫、爱森斯坦等多位电影工作者都曾经对蒙太奇这种先分切镜头画面再完成画面组接的表现情节内容的形式展开创新性的实践和探索，最终形成较为成熟完整的理论体系。之后，这一方面的理论"又逐渐发展成为对连续镜头中的各种复杂关系，如思想上的关系、镜头长度上的关系，以及镜头运动的各种形式、镜头的造型能力等各种因素的全面学说。总之，他们建立了电影作为视觉艺术的理论基础，第一次把自电影发明以来的艺术经验上升成为理论形态，即电影美学。"[2]

```
                    常见镜头画面
        ┌──────────────────┬──────────────────┐
   依据拍摄对象的距离              依据拍摄机器在拍摄
   在画面中的远近差异              过程中运作的差异
   ┌────┬───┬───┬───┬────┐      ┌──────┬─────────────────────┐
   大   远   全   中   近   特    固定镜头        运动镜头
   远   景   景   景   景   写              ┌───┬───┬───┬───┬───┬───┐
   景                              推  拉  摇  移  跟  升  降
                                   镜  镜  镜  镜  镜  镜  镜
                                   头  头  头  头  头  头  头
```

图1-1 常见镜头画面分类

声音对电影的发展产生的影响是具有极大革新性的。虽然电影是将以视觉方式为主的画面艺术呈现给观众，但是声音元素的结合使用无疑使电影表意在深度与广度方面都具有更高的层次。此外，电影语言也突破视觉语言的桎梏扩展成为视听语言综合体。声画的有机综合使用更有力地帮助电影还原景象与人物的特性，塑造更为多面立体的荧屏形象。声画分立与声画对位等蒙太奇的表现方式在很大程度上能起到象征、比喻等艺术作用，从而在一定程度上增加了电影用于表意的方式。

彩色胶片的使用在某种意义上有力地推动了电影语言向前发展。电影画面不仅可以最大限度地表现真实生活中所呈现的各种色彩，而且还可以借用色彩这种艺术表达方式来丰富电影语言的表达内涵，为电影语言的整体架构增加新的组成部分。在此之前的阶段中，电影通常从绘画与摄影等艺术形式中参考关于色彩运用的优秀经验，其中摄影艺术占据较为主要的作用。不过在色彩元素被运用到电影中后，电影与绘画这两种艺术方式则具有更为紧密的联系。电影从某种角度上看是具有时间意义与空间内涵的特殊的、会动的、彩色的绘画。电影的表意可借助对画面与场景等的色彩运用来隐藏地呈现给观众。除此之外，彩色被运用在电影中的方式还可以在镜头表意时，形成象征与对比等手法，从而最大限度地丰富了电影语言表现力。

纵观电影技术发展的历史，无论从显像技术所经历的黑白、彩色、立体阶段，抑或从声音还原技术中所经历的无声、单音轨、多音轨立体阶段，都可以明确地感受到伴随着新技术、新硬件的出现，

为电影艺术语言带来了新的革命和发展，也为电影作品带来了崭新的面貌。电影艺术家在结合新的技术后对电影所带来的效果，甚至可以改变整个电影发展的轨迹。在当前的电影院市场中，对于占据重要地位的以 IMAX 为代表的巨幕以及新兴的在 3D 立体电影的基础上，加入环境特效模拟仿真，包括声、光、电、震感、位移、嗅觉以及触觉等各种能参与人类感知与交互的被称为 4D 电影的新型影视产品的市场占有量也越来越大。特别是现阶段，虚拟现实技术的飞速发展，环幕、球幕、CAVE 等"沉浸式"以封闭影像模糊真实与虚拟的视觉感知为特点的新技术对传统院线电影屏幕的发展起到推动改革的作用。

自从 2014 年 Facebook 20 亿美元收购了虚拟现实初创公司 Oculus VR，头戴式显式设备引爆了很多行业，众多巨头都把目光集中到了这里（图 1-2）。熟悉虚拟现实行业的用户也许并不陌生，头显就是头戴式显示器，是一种虚拟现实设备，允许用户将设备戴在头上观看媒体内容。事实上，这种头戴式显示（后文也称"头显"）设备的研究从 20 世纪 50 年代就已经开始了。最接近现代 VR 设备概念的头显原型是 1968 年由美国科学家伊万·萨瑟兰（Ivan Sutherland）发明的。因为其重量太大，仅停留在科研阶段。到了 20 世纪 90 年代，头显类设备引起了媒体和行业人士的极大兴趣，迎来了第一次热潮。随着市场的热捧，各大游戏机公司将其视为游戏业的一次变革机会，争先恐后地推出自己的头显产品。但是这些头显产品上市后，遭遇玩家诟病，观看体验远远达不到"可用"标准。所以无一例外地销声匿迹。制造者们也认清了理想与现实间的巨大壁垒，纷纷偃旗息鼓。直到 2012 年 Oculus Rift 的问世，

VR 热潮再次重启。此时的 VR 设备观看沉浸体验非常好,可以说是真正的全方位 360°视角。与此同时,Oculus 内部团队也着手基于头戴式显示设备的电影开发,首部电影《迷失》(Lost)亮相 2015 圣丹尼斯独立电影节就引起了巨大的轰动。时至今日,Apple Vision、Pico、华为 VR Glass、HTC VIVE 等一众移动端头显设备、VR 一体机各具优势,已经被运用到不同领域中去(图 1-3)。

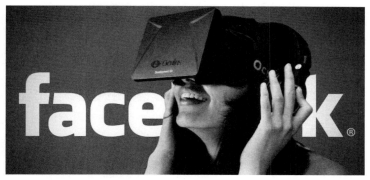

图 1-2 Facebook 收购了 Oculus VR

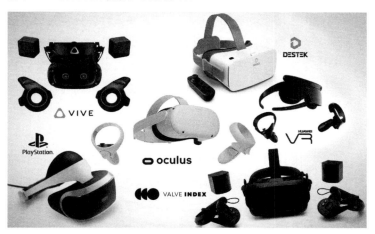

图 1-3 主流品牌的各种 VR 头显设备

在这种"沉浸式"的影像环境十分成熟的情况下,这是否就像当年声音进入了电影,彩色替代了黑白一样,是电影的又一次变革呢?关于这个问题我们现在还很难下结论。不过有一点是肯定的,在电影发展的漫长历史中,新的媒介技术和新的表达方式在增添屏幕魅力和票房收入的过程中起到决定性影响的例子不胜枚举。从某种意义上讲,新的虚拟现实数字媒体技术决定了电影"沉浸式"画面的出现。

二、"沉浸式"观影环境对影像创作的要求

艺术的一个较为突出的特征为依据材料的本质性特征来对其进行改造塑形,电影也是如此。艺术家从来都没有放弃开拓新形式的电影载体来对现阶段的表现形式加以创新,而这在很大程度上又会促进新的电影方式的产生。在当今数字科技极速发展的时代,电影在拍摄与播放方面的载体都具有更多的形式,观众因此而乐于接受更加多样的观影方式,这种变化又会对电影在形式方面具有一定程度的影响,从而促进电影形态多样性的发展,为观众呈现不同方式的观赏效果。现阶段的导演需要在创作过程中具有这种意识,依据播放载体的不同来选择采取不同的电影形式。

我们知道,在新媒体大肆扩张的前提下,各种艺术样式跨界生长迅速,"当前艺术思潮传递的观念之一是艺术展现的形式与表现方式趋向自由化,媒材的类型得以多元化。而媒材的多元化,则促进艺术面貌的多样化。"[3] 特别是现代虚拟现实技术的

不断进步，打破了传统电影只能依靠不断扩大屏幕尺寸却不改变单一放映方式来增加沉浸感的手法。"沉浸式"影院或者说观影环境一旦成为未来电影的播映载体，则电影的主体必将随之发生改变。

电影作为视听交流的媒介，其发展是和电影语言的表达能力直接相关的。数字化技术提高了电影制作的效能、改变了电影放映发行的途径、影响着电影语言的表达形式，加之电影语言表达的内容是不断变化的，那么如果"沉浸式"交互环境成为未来的观影特色，电影该如何为观众提供"沉浸式"的体验就成为一个重要的命题。

从创作者的角度看，在沉浸式交互环境中，创作者必然希望故事可以和观众发生互动。目前已经存在一些先锋性的4D电影做过些许尝试。那么如何互动？这个问题涵盖得比较广。奇观类还比较容易实现。但传统的叙事形式的电影作品该如何编剧呢？是应该把观众编进故事还是让观众永远作为第三方与剧情脱离呢？如果让观众进入交互艺术空间，那么观众的意愿该如何影响故事走向？再从观众欣赏的角度看，全方位沉浸式环境中，观众作为审美主体应该以什么形式参与其中？传统的观众观影，观众是作为第三方出现的，比较容易客观地审视作品。如果是沉浸环境，那么观众既可以是构成故事、参与故事发展的一部分，也可以仍然作为第三方，只不过这里的第三方相当于"灵魂"在一个环境空间中观看着影片故事的发展。与此同时，"沉浸式"交互艺术环境对于电影的创意、策划、制作、发行等会产生哪些影响？对

于360°的"沉浸式"环境,在电影制作时如何做到无缝连接?传统的建构画面、摄影机、剪辑等电影视听语言手段和叙事方法是否还适应"沉浸式"交互艺术环境?比如人的身后突然跳出一只野兽这段剧情在画面上该如何呈现?这一系列的问题都有待于进一步开展研究。

无论如何,电影形态多种方式的发展态势能够使电影的创作者具有更加宽广自由的创造空间,较为传统保守的电影创造方式将具有更为艰辛的挑战:在拍摄与播放方面的载体的新的发展将因其特性的差异而影响电影创作与表现方式的选择。在制作的过程中,导演需要注意依据观众在接受方面的状态而相应选择适合的拍摄方式,从而使影片带给观众更为惊喜的观赏效果。在未来,随着更多的电影工作者孜孜不倦地探索与实践,不同形式的电影将具有其自身独特的拍摄与制作方式。

第二节　沉浸式影像相关理论沿革

一、"沉浸式"相关概念溯源

"沉浸式"顾名思义就是让人专注于当前所做的事情或任务目标，而不受其他外来事物的干扰。对于电影而言，沉浸就是要让观众在电影世界营造的虚拟情境下，忘记自身所处的环境，忘记真实的世界，从而获得愉悦、感到满足。事实上，具有"沉浸"意义的概念，早在20世纪70年代就已经作为心理学的概念Flow提出。它的提出者是美国的心理学家米哈里·契克森米哈赖（Mihaly Csikszentmihalyi），时间是1975年。"Flow"一词被引入中国后被翻译成"心流"，也有译作"沉浸"的。但意思基本一致，都是在说明人们经常会出现全神贯注、无暇旁骛的那种浸入的状态。[4]

1990年，契克森米哈赖发表了他深具影响的著作《心流：最佳体验的心理学》（Flow: The Psychology of Optimal Experience），对心流体验进行了较系统的介绍，认为人们在心流状态中是最高兴的时候。他对于心流的描述是"完全专注或者完全被手头的活动或现状所吸引。它是一种状态，人完全被

一个活动所吸引,其他的事都无关紧要。"并且人"最佳的本能运动状态就是'心流状态'。在那里,人完全沉浸在他所做的事上。这是每个人都不时会有的感觉,其特征就是最大限度地专注、参与直至完成,展示出最好的技能。在这个过程中,时间、食物、自我意识等全部被忽视了"。[5]可以想象,能让人们投入到废寝忘食、沉浸不能自拔的地步而要完成的事情,肯定是具有一定挑战的,并且人们自己根据已知的条件判断自己是有能力应对此挑战的。在1996年接受《连线》(Wired)杂志采访时,契克森米哈赖将沉浸通俗地比喻为一个人全神投入弹奏爵士乐的状态:"完全潜心于一件事。自我消失了。时间飞逝。每一个动作、运动和思想必然得跟着前一个往前走,就像在弹奏爵士乐。你整个人都投入进去,你把技艺运用到最高境界"。[6]关于如何到达"沉浸"状态,契克森米哈赖在《发现心流》(Finding Flow)中指出,所面临的挑战的难度和人们的技能之间要达到一个平衡。如果挑战太容易或太难,沉浸就不会出现。技能水平和挑战难度二者必须正好在高点上对上;如果技能和挑战在低点上对上,那么就会产生漠不关心。[7]不难理解,挑战如果过于困难,在尝试多次后很容易让人产生焦虑的感受,而感受不到本身过程中应有的乐趣和满足;挑战如果过于简单,很容易让人产生无聊乏味的感受,进而迅速放弃当时的体验。琳达·K. 特维诺(Linda Klebe Treviño)和简·韦伯斯特(Jane Webster)发展了契克森米哈赖的"心流"观点,在1992年提出"心流理论"(Flow Theory),指出:心流的主要特征发生在人在和以计算机为媒介的交流过程中,不论是有趣抑或是探险的互动感。心流理论认为这种心流的状态,即人参与一个好玩和探险的体验,是可

以完成自我激励的,因为它是一个让人感到高兴的和被鼓励的重复过程。[8]心流是一个持续变量,范围从无到强烈的变化过程,核心是人在技能与挑战匹配时才能达到心流状态。心流包含乏味（Boredom）、可控（Control）、激励（Arousalt）等主要构念（图1-4、图1-5）。

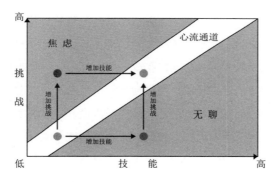

图1-4 心流理论示意图[9]

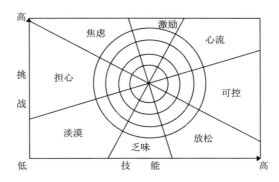

图1-5 心流理论内在结构组成[10]

"心流理论"研究所采用的资料收集和测量方式主要有描述性调查法、经验取样法和活动调查法三大类。描述性调查法主要由受试者描述自身的心流体验后用调查工具来评估这个体验过程。经验取样法（Experience Sampling Method，简称ESM）采用呼叫器或具有设定功能的手表，提醒受试者按时填写随身手册，是契克森米哈赖20世纪70年代早期在芝加哥大学创立的一种研究方法，同时也成为测量心流方法中比较常用的一种。契克森米哈赖在他所著的《发现心流》中专门论述了这个调查方法：受试者在一周内每天每隔两个小时接受呼叫器呼叫，"呼叫器响时，受试者要写下所在的位置、所做何事、所想念头、有谁为伴，再以数字描述当时的意识状态，例如快乐程度、专心程度、动机高低、自尊心强弱等"，然后用调查工具评估被呼叫时他们正在进行的活动。托马斯·P.诺瓦克（Thomas P.Novak）和多纳·L.霍夫曼（Donna L.Hoffman）也提出了自己对心流体验的测量和调查方法。1996年诺瓦克和霍夫曼为了对自己提出的网络"心流模型"（Flow Model）进行实证研究，设计了网络心流模型的构念发展量表，经过四个月的一系列前期测试后，正如他们在报告中说的"the final survey consisted of 77 items"（最终调研包括77个项目），这个有77个项目的问卷，收到19970份回应，他们在此基础上提出和完成了"心流体验"的调查法研究。[11]

当现代数字技术发展将人类推到人机互动、虚拟现实、移动互联的环境中时，学者们不仅对人的身心状态进行观察分析，也开始对环境信息的组成结构及对人的影响等进行研究，虚拟现实的"沉浸"现象及技术与现代科技相关的"沉浸"（immersion）

概念被提出，传播意义上对"沉浸"的研究也从这时开始。

对于"沉浸"的有关含义，德国著名教授格劳（Oliver Grau）的著作《虚拟艺术》（Virtual Art from Illusion to Immersion）里是如此说明的："沉浸是指精神的全神贯注，是从一种精神状态到另一种精神状态的发展、变化和过渡的过程。"[12] 如果说沉浸所体现的特征是对于距离的缩短，那么沉浸不仅可以被认为是一种体验，更应该被确切地定义为是一种更深入地、竭力地对体验的寻找和探索。获得沉浸的感受通常是以身临其境、彻底地"融入"一种幻象的世界为目标的，抑或是游离于现实之外的空间。世界上最原始的沉浸体验是古罗马庞贝的壁画，它提供给观看者整体性的感知，现如今的大部分沉浸试验一般会极力地把真实与非真实的间距最大限度地去除。

所有的视觉设计均期望达到"消除边界"的目的，这也是沉浸体验的核心所在。也有人有着不一样的看法，即"审美距离"。格劳指出，"……观众的欣赏距离受到了威胁……艺术作品的绝对接近就意味着它们的绝对同化。"[12] 此处尽管指的是艺术作品，但并不仅限于艺术作品。只要是可以被欣赏的都需要有一定的距离。如果这种在欣赏者与欣赏物之间的距离不存在了，欣赏者便不再是其欣赏者。欣赏者其实就是审美的主体，主体消失成为事实后，审美过程就会演变成毫无目的的，不合乎理智的追随。

二、虚拟现实技术的发展现状

沉浸式影像倚赖现代虚拟现实技术作为支撑，这一点毋庸置疑。虚拟现实（Virtual Reality，VR），据维基百科的词条，就是"用计算机创造出的一个仿真世界，这个仿真世界可以是仿照真实世界的存在，也可以是完全想象的产物。虚拟现实常用来指集合了非常多样广泛的应用系统，能创造出让人产生沉浸感的、高度视觉化的三维环境。"[13] 可以看出，虚拟现实是计算机与信息技术相互融合的产物。从电影创作角度来说，虚拟现实也是一种新的创作工具和呈现方式。

"虚拟现实"的出现，最早可追溯至1965年美国ARPA信息处理技术办公室主任伊万·萨瑟兰（Ivan Sutherland）在IFIP会议上所作的题为《终极的显示》（The Ultimate Display）的报告。[14] 其实，虚拟现实只是以图形仿真器现身会场的。1968年，萨瑟兰研发成功"达摩克利斯之剑"头戴式显示器[15]，也是世界上第一个头戴式显示器（图1-6），但它只能显现二维影像，可以算是3D交互技术的雏形，虽然不够逼真还难以产生沉浸感，但是让人们看到了虚拟现实应用的曙光。其后又经过十多年的艰苦科研，美国计算机科学家杰伦·拉尼尔（Jaron Lanier）在20世纪80年代初期正式提出"虚拟现实"的概念；1992年世界上第一个虚拟现实开发系统在众人期待中问世[16]，此后各种形态和功能的虚拟现实系统陆续被开发出来。20世纪末，融合了多媒体技术、计算机图形、人机接口技术、仿真技术、人工智能、传感器技术等关键技术的产品陆续诞生，它们都能以模拟仿真方

图 1-6 1968 年萨瑟兰研发成功"达摩克利斯之剑"头戴式显示器

式为用户创造一个实时动态的三维影像世界，以视、听、触、嗅等的逼真感知和互动体验，让人产生沉浸感。

距离 21 世纪初又过去了二十多年，虚拟现实技术在经历了高速发展后，特别是近年来在中国的快速发展，也被世界市场称为消费电子行业的新风口。2022 年 10 月工业和信息化部等五部门联合印发《虚拟现实与行业应用融合发展行动计划（2022—2026 年）》，明确提出虚拟现实（含增强现实、混合现实）是新一代信息技术的重要前沿方向。随着设备的发展与升级，虚拟现实技术的普及度将会越来越高。

对于这种有人机界面的虚拟现实给人造成的感知特征，一般称为"虚拟现实的沉浸性"，英文为"Illusion of Immersion"，

直译是"沉浸的幻觉",因为虚拟现实用计算机和传播技术作用于人身体的感知系统,让人完全置身于虚拟环境之中,并与之互动交流,创造了一种使人产生跨越时空限制的幻觉。

不管是心流研究还是沉浸研究,都认为虚拟现实的沉浸性,主要就是感知系统的沉浸性。首先是视觉沉浸。视觉是让人获得沉浸感的最重要的知觉感受,因为人的感知大约90%来自于视觉。VR技术图像处理和立体显示器,让人眼产生视差,形成逼真立体感和神奇的视觉沉浸感,如今"智能城市"里呈现的虚拟城镇及建筑设计也常采用这种技术。其次是听觉沉浸。听觉虽说远不及视觉的接收信息能力强,但也占到了总量的15%左右,并且听觉往往是合并视觉感知共同产生作用的,可以增加视觉的感知能力,强化环境仿真感。再次是触觉沉浸、行为系统的沉浸及其他感觉的沉浸。人类拥有极其敏锐的感知系统和行为系统,不仅有视、听、嗅、触等感觉系统,同时人还通过行为和语言等方式实现对环境的作用。日本科学家已经研发出嗅觉模拟器,可以让虚拟环境中的水果散发出果香,比如当人们在虚拟环境中把鼻子凑到一个虚拟橘子前去闻时,与虚拟环境相连的设备立即释放出一股橘子清香。[16]虚拟现实的技术能够以假乱真,假的甚至比真的还美好,这就让人更容易完全沉浸了。

虚拟现实已经成为广泛应用于工程及传播领域的重要技术,同时出现的是网络世界的虚拟现实,让人产生现实生活网上再现的错觉,很多人产生身心沉浸感。

三、视觉沉浸的哲学传统

在人的意识与表现中，视觉与听觉的方式在很大程度上比嗅觉等其他方式更为令人易于接受。前者与人的精神和心理相联系，被称为理论感官或者距离性感官，而后者与人的生理需要的满足相联系，被认为是动物的或者官能性的感官，也就是非距离性感官。在某种意义上，视觉与空间存在很大程度的紧密联系，二者都具备广延的特征，这似乎很容易令人理解而无须印证。而听觉则与时间存在很大程度的紧密联系，二者都具备延续性的特征，胡塞尔曾专门对这方面进行详细缜密的论述，其以声音为例子，例如，"这个延续中的声音本身是一个时间客体。这也适用于一般旋律"。[17] 另外，依据康德的观点，时空是人的较为先进的感性方式，在人的认知体系中具有优先的地位，因而视觉与听觉对于人类而言则较为高级。电影语言又被称为视听语言的原因也来源于此。

既然电影语言包含的内容十分丰富，那么为什么单单研究视觉语言呢？笔者选择电影视觉语言来展开研究也是经过充分考虑的。我们知道，尽管人类更乐于接受以视听感觉方式传达的信息来认知事物，不过这二者的地位却是不等同的。所谓的眼见为实而耳听为虚正是这个道理，眼睛所认知的信息具有更为高级的清晰度，这使得其比耳朵拥有更为优越的辨识本事。亚里士多德在《形而上学》中就表达了眼睛分辨和识别事物的能力是人类本性特征的体现这样的观点："求知是人类的本性。我们乐于使用我们的感觉就是一个说明：即使并不实用，但人们总爱好感觉，

而在诸多感觉中，尤重视觉。无论我们将有所作为，或是无所作为，较之其他感觉，我们都特爱观看。理由是：能使我们识知事物，并明辨事物之间的许多差别，此于五官之中，以得于视觉者为多。"[18]

视觉相较于听觉而言，在人们认识世界方面显示出更大的优越性。因此，西方的一些学者曾对这方面进行过专门深入的研究探索，在某种意义上，从古希腊时代起，几乎全部的西方思想家的观点都在以不同方式与角度来涉及视觉与听觉这一问题。在研究兴趣上，西方哲学经历了从"观念"到"语言"的过渡变化，而对于与科学技术发展存在更大关联关系的21世纪哲学，人类将由"语言表征"的认知世界方式过渡到"图像表征"。这样，"语言转向"之后的"图像转向"使得视觉文化和视觉哲学的研究备受关注，视觉文化成为后现代哲学家们展示自己哲学思想的一个重要窗口，可以说在这个影像时代，视觉方面的研究才真正开始成为学者们自觉的研究。

基于当今影像多样性的发展趋势，人们对于视觉方式所传达的信息具备更为深层次的理解能力，这已经成为这个时代最为突出的文化表征。事实上，视觉沉浸与哲学一直有着千丝万缕的联系。

首先，视觉沉浸的过程分为两个重要的组成部分：用眼睛看和用心感受。用眼睛看在哲学方面除了将主体、客体以及自我与世界进行概念清晰化外，还对若干两元对立的概念进行明确。人

类具有主观的特性，原始人以其灵魂精神的方式来看待世界，因而世界具有灵性，用自我肉体的角度来观察世界，世界便映射出其自我的特性。不同的人用其双眼来看待世界，因而便产生了多种不一样的独特观点，并且明确了不同个体所具有的作用与角色，形成明确了自我的概念。当人们想要还原之前所看到的影像时，便促进了造型艺术的诞生。从某种意义上而言，人类主要以视觉图像的方式来构成每个人内心的感觉世界，也就是"沉浸"的心理感受。当视觉影像建立之后，人的内心世界才会对此作出相应的想象等活动，对其进行自身独特的丰富拓展，对已经消逝的过去进行追忆或者对未来进行理想的展望。人内心世界的大部分心理活动在很大程度上需要以视觉成像为基础。艺术正是人在视觉方面相关的形象化还原与再现。

其次，从视觉沉浸的哲学本质视角来看，以视觉方式所传达的信息是人类表达思想的方式。人类在对特定的对象进行自身独特的理解与相关表达时，在很大程度上需要利用相关的工具或者方式来实现。正如谢林所提出的艺术是哲学的"永恒的、真正的工具"。[19]这种工具除了指人类大脑等物质性的器官之外，还体现在人需要借助一定的视觉信息工具来有效地表达自身对某个对象的思想。此外，视觉信息是人类所创造出来的产物。人类在使用与视觉影像相关的内容来表现自身的思想时，也会伴随着对视觉信息的再次加工。人类作为影像构造的主要组成部分，借助对外界事物所具有的独特的认知理解，并将其转变为具有特定意义沉浸感的世界，从而实现自身对外界的认知与利用。

可以说，如今的人们依靠自身的科技创新，创造了足以以假乱真的幻觉影像，各种各样与日俱增的影像，打破了时空的限制，使人们眼界大开，视觉沉浸的研究则更聚焦于打造视觉沉浸方法论价值。

第三节 沉浸式影像的概念

一、沉浸式影像成为视觉新形势

沉浸式影像通过特殊的拍摄手法以及科技设备，改变了视觉与影像的关系，也重新定义了影像表达。它突破传统影像的边框的限制，给予观者完全沉浸于虚拟情景下的观看体验。近年来，随着技术的不断革新和理论的逐渐完备，沉浸式影像领域涌现了大量新颖并有开拓性的作品，逐渐成为一种独特的视觉新形势。本书试图对这种形势进行分类归纳，大致可以概括为"视觉奇观"和"反主为客"。

视觉奇观从影像诞生伊始就是一个不可忽视的创作元素，早在汤姆·冈宁（Tom Gunning）在探访电影史的脉络时，就将1907年之前早期电影的观念命名为"吸引力电影"（Cinema of Attraction）[20]，冈宁表示奇观元素在电影的历史中早有体现。纵观当今电影市场，全球电影票房排行榜前十名中科幻电影足占八名，可见视觉奇观体验对于观众的吸引力。电影中的奇观元素与沉浸式影像的特点是契合的，奇观视效无疑是沉浸式影像未来的主流方向。目前市面上就有很多视效精奇的沉浸式影像作品，例

如《梦之安魂曲》（Requiem for a Dream）、《黑天鹅》（Black Swan）的导演达伦·阿伦诺夫斯基（Darren Aronofsky）在 2018 年创作的 VR 影像作品《星球》（Spheres）。这是一部探索宇宙现象的交互式 VR 纪录片，共分为三章，每一章都探索了从大爆炸到黑洞的不同空间元素。观众有时候处于宇宙大爆炸迎面而来的光子中，有时候飘浮于木星带和小行星周围，全程沉浸于对宇宙的逼真感与恐惧感中（图 1-7）。《星球》现已在 Meta Quest 平台推出，Quest 版本上还引入了手势追踪支持，使观众可以与某些场景进行互动。在沉浸式影像中，安德列·巴赞（André Bazin）"完整电影的神话"不仅没有被打破，还以新的媒介方式递进了：离开银幕，我们更接近被建构的真实世界。

从另一个角度看，选择奇观似乎又是不得不为之。沉浸式影像没有了传统边框对于影像的限制，虽然在视觉体验上得到了升华，但是不可忽视的是，这也意味着在创作方式上与传统影像

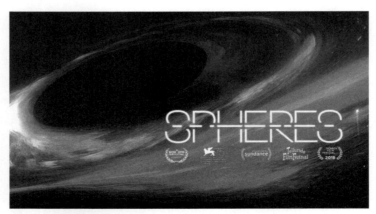

图 1-7　VR 影像作品《星球》

的符号语言分道扬镳。在具体作品创作中，边框的消失令取景、分镜等电影语言在沉浸式影像中无法继续运用，这也导致众多沉浸式影像作品选择采取更为简单的叙事或直接展示单纯的视觉奇观。VR 影像作品《节约每一寸呼吸：敦刻尔克 VR》（Save Every Breath: The Dunkirk VR Experience），尽管是诺兰《敦刻尔克》（Dunkirk）电影的姊妹篇，却拒绝叙事，而是以冷静、慢放的方式直接展示战争场面。

除了奇观，未来的 VR 影像会走向何处？或许在艺术家的创作实践中已经找到了答案。在一般的沉浸式影像中，观众往往是观看的主体，是这项实践活动的行为实施者，被观看的影像则是实践活动的客体。但是，有些沉浸式影像打破了这层屏障，让观众成为影像中的存在，赋予了观众角色，使其成为被观看的客体中的一员，真正做到了"反主为客"。以一部 VR 非遗纪录片《傩神》为例，影片的最后一个镜头庆典上所有人被戴上了面具，连同观众本人，影片结束。如果是在银幕上观影，这个对着镜头戴面具的设计只会加剧"第四堵墙"的断裂感，而在沉浸式的 VR 影像中，这样做让观众似乎变成了影像的一环，观众从不存在的视角变成了摄影机视角，成为在现场的直接证据。在 VR 影像作品《隐形人》（The Invisible Man）中，观众"亲眼看见"了一宗悬疑案件，但观众并非整个案件的旁观者，而是如片名所说，占据了一个隐形人的角色（图 1-8）。影片结局将真凶归咎到这个隐形人身上，甚至在最后的镜头中直视并诘问观众，至此，观众完全被拉入影片，成为被观看的客体本身。这种利用沉浸感模糊影像与现实的真实性却又加强影像真实性的做法，是沉浸式影像在未来值得研

图 1-8　VR 影像作品《隐形人》

究的方向。沉浸式影像作为新媒体艺术的新军，对影像艺术创作提出了更高的要求。同时，这种视觉新形势所蕴含的可能性也有待沉浸式影像语言的重新建构，有待艺术家们的挖掘。

二、沉浸式影像的不同类型风格

沉浸式影像是沉浸式媒介的一种，是从审美形式的视角，对现有的各类侧重于场环境、共情性和交互式的影像产品所作的概念归纳。[21] 沉浸式影像多是通过结合实体空间和虚拟空间，并对观众的听觉、触觉甚至嗅觉进行刺激，使其达到具身沉浸感。影像本身在与观者互动的整体氛围中呈现为一种艺术综合体。近年来，沉浸式影像随着智能技术的迭代而演进，形态已日趋多样，包括全包裹立体影像、建筑 Mapping、穹顶影像、地面影像、全息影像等。从实际场景的光影投射到虚拟情境的幻象再造，它在拟真方面日益令人虚实难辨。

全包裹立体影像，是指水平360°和垂直360°环视的效果，也就是我们所说的720全景视角，通过技术处理得到三维立体空间的360°全景图像，能给人以三维立体的空间感觉，使观者犹如身在其中。目前，国内最受瞩目的全包裹立体影像当属近期推出的胶囊型影院"720穿越飞船"。720穿越飞船是一种胶囊形态全包裹、高沉浸感异形屏幕影院。它采用我国自主研发的胶囊异形屏幕影院系统，采用多通道融合投影技术，不仅保留了球幕的优点，更攻克了清晰度不足、投影形变和占地面积大、建造成本高等难题。同时，还采用了胶囊形屏幕系统、影音系统和飞行平台的组合，实现了可以让观众走进影片场景中，实现了无边界、全包裹，创造了前所未有的新奇观影体验。值得一提的是720穿越飞船与圆明园的合作项目"圆明园·720穿越飞船"，该项目在充分挖掘圆明园历史文化的基础上，采用720胶囊形屏幕技术、虚拟现实影像技术、飞行动感特效技术等，以故事性创作的方式，深度还原了圆明园的盛时盛景，具有较强的社会价值（图1-9、图1-10）。

建筑Mapping，通过投影设备将声、光、电的光影变化投射在原有的建筑上，为观众带来裸眼3D效果。出色的建筑投影设计一出现就能带来一场震撼的视觉盛宴，赢得观众的欢呼喝彩。其一，建筑投影是一种再创造，即对空间的重塑。它集成了硬件平台及专业显示设备的综合可视化系统工程，以产生高度真实感、立体感、空间感来表现三维场景，配以音乐与声音特效，达到震撼的视听效果。这刷新了空间的概念，在墙体表面实现空间增强现实，颠覆人们固有的空间概念。其二，建筑投影也引发了一种

图 1-9　720 穿越飞船示意图

图 1-10　新奇观影体验效果图

新趋势，即建筑与文化的共生。新媒体具有文化整合功能，它可以将建筑投影与城市文化生活结合，利用数字技术将存在的建筑与空间变成一种文化结构或形式，激活城市公共空间，不仅助力城市亮化，还将建筑赋予了生命。例如，英国赫尔市通过投影在地标建筑上讲述这座城市及其人民近一个世纪的故事，使其在四年一度的英国文化之城的竞选中脱颖而出（图1-11）。清华大学艺术博物馆同样利用建筑投影，解构艺术博物馆，向观众展示难得一见的珍贵馆藏，进行一次沉浸式影像与博物馆文化艺术的触碰（图1-12）。

图1-11 赫尔"灯光音乐秀"建筑投影

图 1-12 清华大学艺术博物馆建筑投影

第一章　沉浸式影像概述

穹顶影像又被称为球幕投影，它打破了以往投影图像只能是平面规则图形的局限，将普通的平面影像进行特殊的变换，投射到一个球形的屏幕内，形成一个内投的球体影像，给观众带来360°大视角的视觉震撼和身临其境的感觉。穹顶投影便于展示宇宙空间或星空海洋等浩瀚场景，目前主要应用在数字天文馆、大型科技馆、博物馆、大舞台演出等项目中。近期，位于美国拉斯韦加斯市的球形沉浸式体验中心MSG Sphere吸引了全世界的目光。MSG Sphere是穹顶影像实现技术、体量和视听效果全方位的升级版。在视觉效果方面，MSG Sphere不再采用投影技术，而是全部使用LED屏幕建造，也因此被称为"全面屏"建筑，表面面积达到了惊人的53884m^2。这些LED屏幕可以创造出大规模的闪烁动态图像，呈现出各种各样超现实主义的奇幻视觉效果：烟火、月球、日出、海底世界等（图1-13、图1-14）。

地面投影和全息投影也是沉浸式影像在大众文化传播中应用较为广泛的两种形式。地面投影利用高流明投影机将影像投射在普通地面上，影像可以与出现在该区域的人进行交互。全息投影则是利用干涉和衍射原理来再现物体的三维图像的技术，二者因实现成本较小，呈现效果较好，而广泛应用于博物馆、艺术展览和广告宣传等日常生活场景中，是沉浸式影像与大众文化传播结合的有效途径之一。除此之外，沉浸式影像的类型风格还有很多，随着技术的迭代更新，相信会有更多的实现手段使沉浸式影像在拟真方面更上一层楼。同时，如何不被形式牵着鼻子走，更好地将艺术与技术结合，也是影像艺术家在未来创作中应重点思考的问题。

图1-13 MSG Sphere 外部效果

图1-14 MSG Sphere 内部效果

三、沉浸式影像的时空拓展功能

影像不仅可以作为一种叙事艺术形式，还能够作为一种探索时空概念的媒介，为观众提供独特的体验和对现实的理解。例如，法国电影理论一代宗师安德烈·巴赞提出的真实性理论强调影像可以通过深焦距、长镜头等技术手段，捕捉时间的连续性和空间的完整性，为观众提供了一种接近现实生活体验的时空感。法国哲学家吉尔·德勒兹（Gilles Deleuze）认为传统影像依赖于运动图像来叙述故事，其中时间是由运动在空间中的变化来推进的。美国哲学家斯坦利·卡维尔（Stanley Cavell）将影像视为一种探索和呈现时间及其流动性的强大媒介。这些理论从不同的角度解读了影像中的时空概念，展示了影像作为一种艺术形式如何利用时间和空间来创造独特的叙事和体验，发挥时空拓展的功用。

柏拉图在其巨著《理想国》中提出的"洞穴理论"认为，人对视觉的所有认知都是根据眼睛所看到的物象来决定的，由此也正式确立了视觉在西方认知体系中的本体地位。为了追求视觉效果的真实性，人类在影像创作方面不断地追求着真实的三维立体效果。在文艺复兴期间，人类就发明了几何透视法则。未来的几百年间，无论是摄影、电视还是电影都在遵循透视法则，它们将世界转变为"影像"，"观看"也就成为人类建构意义的特有方式。但是随着梅洛·庞蒂（Maurice Merleau-Ponty）的具身认知理论的提出，人类对于影像的未来又有了新的思考。梅洛·庞蒂认为单纯地看最终只会让我们陷入无限的后退论证，他主张用身体、知觉来补救只靠目光的"凝视"来认识事物的不足。对于影像艺

术来说，调动身体与知觉的方式之一就是要打破基于透视法以及由它建构的主体凝视的观看机制。就此，沉浸式影像应运而生。

沉浸式影像的实现方式不再只是单纯的观看，观众的体验也因之从审美静观转向具身体验。沉浸式影像正跨出自己以往仅作为"影像"的属性领域，通过模拟和增强现实世界的感官体验，扩展了观众的感知界限，凭借"沉浸"的特性，实现虚拟与现实、时间与空间的多层重构，成为空间拓展和时间拓展的重要手段。

"虚拟空间"与"虚拟性"这两个概念成为架构沉浸式影像的时空拓展功能的两大支点。"虚拟空间"是指沉浸式影像会创造出一个超越现实世界物理限制的虚拟空间或者是对现实空间增加虚拟元素。观众不再是外部观察者，而是被置入一个三维的、可互动的环境中，可以在其中自由移动，与环境和角色进行互动。这种空间的拓展不仅增加了观影的沉浸感，也为叙述提供了更多可能性，使得空间本身成为叙事的一部分，拥有自己的语言和意义。

"虚拟性"是指沉浸式影像在空间与时间的关系上能够做到完全虚拟。这里我们将引入四度空间的概念。20世纪初期，时间因素被引入空间量度中[22]，首次在三度空间之外提出了"四度空间"概念。在这种虚拟时空中，时间被膨胀、复位、省略，空间被倒置、错位、交替，伯恩鲍姆（Daniel Birn-Baum）在《年代学》（Chornogly）中更是将时空的这种关系称为一种"系统性组合"。与此同时，观众的地位和作用被凸显出来，观众的身体

作为重要的构成元素被预设在影像的时空结构中,成为构建影像时空的关键因素。具体说来,时间因空间可视化,时间的结构、张力、向度出现了新的变化;空间环境作为一种创作因素,构成了观众身体感知的场域,空间因人而活性化了。

同时,沉浸式影像在关注视听体验的同时,试图不断地扩展观众的感知边界。从视觉空间延伸至听觉、触觉、嗅觉、味觉和"第六感"等多重维度的感官体验,提供更全面的感官刺激。这种多维度的感知体验使得观众能够更加深入地融入影像所构建的世界,感受到更为丰富和立体的时空环境(图1-15)。

最重要的是沉浸式影像的关键特点——高度的交互性,不仅改变了观众的观影行为,也重新定义了影像的时空概念。各种虚拟技术皆是数字媒体技术,通过计算机图形学、计算机仿真、人机接口、传感、通信等技术,使抽象的信息变成可感知、

图1-15 悉尼新建360°沉浸式影院Wonderdome视听效果示意

可管理和可交互的形态，并结合传统的声光电和舞台装置等不同媒介，最终以数字化的方式表现出真实世界和虚拟世界，甚至形成互动。[23]

在数字化语境下，人们对时空的体验因数字虚拟与互联网技术而变得多样化、可视化以及真实化。虚拟时空、网络时空、赛博空间、流动空间、交流时空、数据时空、远程公共空间、交互电子空间等，形形色色的时空模式不断涌现，吞噬和切割了人们的现实空间与联系，进而改变了他们固有的时空观念。同时，因计算机而产生的诸如人机交互、空间效果、沉浸、界面设计等概念也在丰富着观众的时空体验。沉浸式影像的发展也越发呈现这样的趋势，即艺术家更在意为人们提供沉浸现实的交互活动，达到逾越时空的身体体验。可见，影像拓展了时空，反之，时空的因素也拓宽了影像的边界，观众不再是在作品的外围正面进行审美凝视，而是直接进入作品所处的物理空间，并且可以通过嗅、触觉等多种感官或借助交互技术感知作品。

Chapter 2

第二章　沉浸式影像的视觉形态特征

第一节　沉浸式影像的视觉建构

一、沉浸式影像的心理学依据

人对空间的认识依靠的是人眼的视觉识别、肢体的触碰、运动神经系统以及心理感受等方面。这些不同的感觉器官感受到的不同空间可以被命名为视觉空间、触觉空间、运动空间以及心理空间等不同的空间形态。任何空间都是需要营造的。艺术因其满足的是人的精神层面的审美需求，艺术空间就是饱含不同审美形式的精神氛围，是关注人的不同感官审美的空间。

由于"沉浸式"艺术空间的主要物质基础是显示设备，虽然不少"沉浸式"环境是与真实的物理空间结合的，但观者大多面对的是影像画面，这是完全依赖于视觉而存在的空间感受。人眼可以看作是照相机，可以全方位、多角度地观看并且感受空间的存在。将人眼观看到的立体的真实的内容，压缩成全角度的画面，实现最大限度地模拟真实空间中的诸多空间类型。是否沉浸或者说沉浸感如何，都要看整体性的影像画面造型、光影、色彩等对人的生理以及心理需求的满足情况。可见，视觉空间是构成"沉浸式"艺术空间的最重要部分。

视觉是人类最重要的生理感觉之一，视觉引发的知觉感受是人类复杂多变的心理活动产物。在对"沉浸式"艺术空间的探究中，对"人"的探索才是最基本的，所有的设计都是从人的方面来考虑的。在现实社会中人与动物的区别主要体现在两个方面，一是人能够思维，二是人能够进行心理活动。作为各大心理学派主要研究对象之一的视觉，长期以来一直是众多心理学家探究的重要内容之一。不同的心理学理论与方法，对视觉行为与经验形成了许多不同的学识与认识的差异，并从不同的出发点展开讨论。格式塔心理学很好地阐释了人们对"沉浸式"艺术空间的见解和把握。

20世纪初的德国心理学家马克斯·惠特海默（Max Wertheimer）、沃尔夫冈·科勒（Wolfgang Kohler）、库尔特·考夫卡（Kurt Koffka）、库尔特·勒温（Kurt Lewin）等，受理性主义哲学和胡塞尔现象学的影响，借鉴了当时物理学界流行的"场论"思想，创建了格式塔心理学。当时主要的学说是构造主义心理，感觉元素的组合这些基本的理论，而新的理论则与之不同，经验和行为作为一个整体而被推崇，感觉的总和低于知觉。同时，格式塔心理学虽然强调经验的重要性，但更注重意识的作用，反对当时美国的行为主义心理学没有重视内在意识而只是片面地注重外在。

知觉是一个整体，它不仅包含有组织结构，而且还有内在意义，这正是格式塔的知觉基本理论，当事物被人所注视时，人所看到的是一个统一的整体，而不是先看到各个部分，然后再将其

组合起来。该理论对于"沉浸式"艺术空间的建构有深远的指导意义。事实上，打造"沉浸式"艺术空间靠的是虚拟的影像。而图像格式塔就是决定图像知觉的、隐藏在表象背后的一种组织关系。要明白地表述具体的图像中这种可感觉而隐藏的组织关系是很困难的，格式塔学派运用"场论"和"同型论"来解释这些。

"场"作为一种整体存在决定每个组成部分的性质变化。"场"可以看作视觉当中的一种"力"，它和动力学中的力的属性是一致的，这种"力"像真实的物理的力一样，有作用点、方向和大小三个关键组成部分。其实，绘画中常常提到的画面"张力"就是"场论"的直接运用，动态影像画面也不例外。拟动、错觉等视觉现象就是格式塔心理学家针对结构整体对心理活动产生的影响的学术描述。例如，形状的组织关系体现在相对单一的形象中，就是形状本身间的区别；而在较为复杂的形象中，所展现出来的就是单元与单元之间的关系了。形式的改变不能影响格式塔的性质。这些意义被体现在沉浸式艺术空间设计中，而更为重大的意义体现在动态影像内容的形体变化中。无论形状如何转变，其形象组织的关系都可以保持稳定。相反，要获得视觉效果的新颖性就简单多了，只需要在确定原有格式不需要保持后，就可以通过改变整体组织结构来实现。

此外，整体意义是一种超越所有形象的存在，只要一个图形的整体意义确定了，任何形象都是为其服务的，形象之间的关系就会变为协调，不存在相悖、不合理的情况，它们之间的联系是依赖于整体而成立的。完形组织原则在图形中也是发挥着作用

的，人们在观察整体的时候是不可能忽略其内部的各种单元存在的，各个单独单元的意义会被人们有意无意地带入整体意义的理解中，人们的理解总会是首先接受易于理解的意义。当整体中的单元单独意义相悖太远时就会不被人所理解，这样使得人们无法把它们融合起来，从而领略图像的整体意义，这也就使得整体没有意义了。所有人的见解并不是一致的，这就导致能够理解各单元差异较大图像整体意义的人只占一部分。理解的人能够把握图像的整体意义所在，不理解的人只见树木而不能见森林。每个人的领悟能力取决于他的文化背景和所受的教育，更包括其生活经历。我们在图形设计时需要关注图像意义的格式塔性质，这种性质为我们拓展了极大的发挥空间，使图形意义组织的变化更加多端，实际意义的表达可以通过适当的组织选择来实现。

"同型论"并不认同单独刺激大脑使其形成机械式的联系，而是一种包含了意识、行为与大脑神经系统的活动。当屏幕上的图像反映到我们的视觉当中，我们的大脑会不自觉地与之产生一种联系，大脑的感知系统可能是先天形成的，也可能是后天感知的。这种关系就是同型关系，人的知觉对刺激因素有其主动感知的存在。通过知觉获得的经验是人脑接受客观事物刺激并组织分析后的结果。从某种意义上讲，"同型论"代表的就是格式塔心理学一直以来都认同的心身观。相对于"沉浸式"艺术空间而言，人的沉浸感受是所有虚拟现实艺术得以实现的心理学基础。虚拟影像与真实环境先前依附的载体是最早要弱化的，这样空间矛盾会被消除，才可能在虚拟的视觉中看到现实的影像。两者通过外在形式与内在信息的相互作用形成良好的反应，使其时间、逻辑

与空间都符合我们的认知，新的视觉存在也就在两者的相互作用下实现了。观众的情感会被视觉感受指引，观众的理性认识会被感性认识占据。同时，为了实现良好的沉浸感受，我们可以灵活运用视觉重心的作用，凭借开放式构图来开启观众的沉浸感受，并通过新鲜独特的画面内容、神秘的虚实感，使观众获得持续的满足感，从而加强沉浸效果。

实际上，对于利用现代数字图像技术和交互技术构建"沉浸式"的艺术空间，格式塔心理学能够帮助我们的还有很多。格式塔学派的代表人物马克斯·惠特海默（Max Wertheimer）提出的包括图底原则、邻近原则、相似原则、连续原则、封闭原则、完美趋向原则在内的知觉的若干组织原则[24]都启发了我们的电影艺术创作。例如，我们可以通过运用图底原则，在设计视觉影像时，远离观众的背景作模糊特效处理，靠近观众的表现对象其形象轮廓要清晰明了，并使二者可以彼此转化，形成统一的视觉样式（图2-1）。

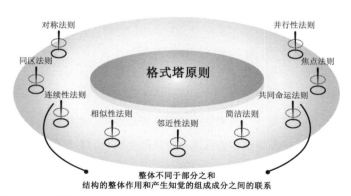

图2-1 格式塔原则主要理论

目前，我们的电影艺术创作不论是剧本、美术风格还是镜头剪辑、特技特效等都有固定的创作模式、表现技巧模式和设计思想模式。格式塔心理学能够帮助打破这些固定模式，"创新"与"变"的理念从而被创立。各单元的变异探索是在格式塔的性质不变的前提下进行的，这样才能够更好地把图形的张力结构描绘好，探寻变异各单元以获得不同的视觉效果的可能性。同时，关注新颖影像设计，常规的设计图像张力结构就被这种新颖的图像所代替，不仅是社会上与大自然中的样式被应用，更是被应用于人们平常所不应用的海底世界、微型风光与外太空的图形设计中，使人们的视域获得更进一步的拓展。此外，格式塔心理学中强调的"意义"创造，使得我们突破了以前的认知，打破以前的习惯来重新审视图形的意义，把以前的不可能变成了可能，没有联系变成了有联系。我们在此过程中，不断地进行各种图形的组合，从而探寻同意而不同形的各种可能的组合。总而言之，"沉浸式"艺术空间能够利用视觉影像模拟崭新的、不同性质的空间来驾驭人的心理。与此同时，根据人的不同心理需要也可以创造各种各样有很强沉浸感的虚拟艺术空间。

二、沉浸式影像的视觉表现形式

归纳"沉浸式"艺术空间的视觉表现形式，不得不分析沉浸式虚拟艺术的发展过程。可以分别从产生媒介、视觉范围、影像本身、观看角度四个方面来归纳总结。

首先,从产生媒介上看,在 16 世纪时,巴尔达萨雷·佩鲁齐(Baldassare Peruzzi)曾利用透视技术的相关原理创作了《展望大厅》(Hall of Perspectives)这一大型壁画,借助构型空间的一系列特殊运用,成功将壁画所展现的户外风景与空间环境进行交融,令观众领略到在罗马神殿中立于山坡而俯视大地的景象(图 2-2)。罗伯特·巴克(Robert Barker)在 18 世纪 80 年代时创造了"自然错视法"的方式,并以此为基础创作了全景画这一新型的图像表现方式,创作者可以使用 360°环绕的弧形画面来令人以全景的方式感知空间。

又过了一百年,荷兰画家亨德里克·威廉·梅斯达格(Hendrik Willem Mesdag)也以全景的方式创作了高度 14m、周长 120m 的海牙席凡宁根海滩全景画这一巨作(图 2-3)。[26] 自人类研发数字技术并成功进入数字时代起,数字图像方面技术的运用使得屏幕中的全景景象更为真实地得到还原。Google Earth 的 360

图 2-2 《展望大厅》[25]

图 2-3 海牙席凡宁根海滩全景画

Cities 功能正是利用这方面的技术使用户在虚拟世界中可以任意游历。技术持续更新突破的态势有力地促进了具有环绕视听效果的 IMAX 电影技术的诞生，能够展现空间和突出表现深度的 3D 立体电影，以及可以超真实模拟人眼观察客观世界方式的虚拟现实显像设备的发展。[27]

其次，从视觉范围上看，在电影发展的早期，为了增强观众观影时的沉浸感，电影创作人员们注意到了屏幕的大小和影像的画质在人的视觉感受上是会产生巨大差别的。因此，他们尽可能地将屏幕做得大且宽，像是宽屏幕电影、环幕电影、球幕电影都是在这种考虑下诞生的。的确，屏幕的有效增大能够促进观众观赏的视觉范围的延展，从而有力地增强影片的视觉震撼力，从而令观众因影片公司精心制作的奇观影像而享受到特殊极致的视听及心理体验。为了最大程度地增强震撼的视觉感受，不同形式的电影应依据自身的特性而相应地调整，巨型史诗片与科幻片等类型因其需要宏观壮阔的场面以及丰富多样的色彩来展现，而需要

宽广的荧屏来表现影片的效果，这也因其技术上的进步而在现阶段中备受观众青睐，数字合成技术等技术的发展则帮助创作者更加轻松方便地进行这一题材的创作。于是，我们在最近的几年中能够观赏到《侏罗纪世界》（Jurassic World）与《星球大战：原力觉醒》（Star Wars：The Force Awakens）等诸多创造恢宏景象、展现壮阔气势的电影，观众可在影院中尽情地领略恢宏壮阔景象所带来的视觉震撼感以及激情快感等。

第三，从图像本身来看，原来静止的全景画通过科学技术活灵活现起来。想要达到完全360°的动态图像效果，全方位投影仪可以有效地解决这方面的问题。这种全角度的投影方式在20世纪初的巴黎博览会被首次使用，借助若干个胶片的同时投影而有效组合形成全角度的图像。全景画环形展厅的墙壁被白色所覆盖，这能够充当投影幕布的功能，从而为动态视觉展示的方式提供条件。此后的博览会都在一定程度上使用了静态或动态的全景展现方式，也受到了观赏者相应的关注。例如，20世纪30年代

末的纽约博览会中展示的"建立未来世界作品"能够有效地令观众领略未来城市景象的特点。在2000年的汉诺威世界博览会中，不少设计师把若干昏暗的通道设计成结合使用动态图像与灯光效果及配景声的形式，为观众创造出别出一格的沉浸体验。图像发展的历史启迪我们需要更加全面地理解媒介对于图像表现的作用与意义。人类透过创新的思维来创新性地使用相关媒介与技术，从而创作了能够满足人类内心幻觉渴望的作品。

第四，从观看者的观看角度来看，《展望大厅》借助三维与二维空间的有机关联以及虚实之间有效交融的技术风格而令观赏者领略到别致的沉浸感；"海牙席凡宁根海滩全景画"[28]借助利用人类视觉的有效特点而有力地还原真实景象，为观赏者创造全方位环绕的沉浸感受。宽屏幕动态影像的展示，满足了观众对动态和加大视野的需求；以表现纵深感为特点的3D电影满足了观众的立体感需求；图像动态效果的优势，还对三维形式电影的纵深效果优势加以利用，令观众在有限的真实空间内享受到宽广无垠的景象空间。CAVE、头戴式显示器利用全视野的方式来为观众创造极具沉浸感的角色扮演功能。这些利用不同媒介方式的虚幻图像展示工具虽然在表现方式等方面存在一定的差异，但是都充分利用其诞生时代所具有的最为先进的相关技术与理论，为观众营造别致的沉浸感氛围。因而艺术家为观众视觉沉浸感享受所作出的努力都带动了沉浸式虚拟艺术的发展进步。要实现虚拟影像与真实环境的视觉再造，制造沉浸感是最关键的手段。

通过总结归纳已有的各种沉浸式虚拟艺术形式，不难看出，

构成"沉浸式"艺术空间的视觉形式的要素主要有能够为观众提供全方位的、不仅仅是360°环幕或者球幕的投影设备以及与之相应的、具有独特的拍摄手法和画面效果的全景影像。"沉浸式"艺术空间的视觉表现形式就是通过图像的再现或模拟,构成某种沉浸体验。换言之,"沉浸式"艺术空间的视觉表现形式的核心就是全空间设计,全空间设计的策略可以有所不同。改变屏幕的形状,无论是做成曲面式的或是做成球面式的,事实上都是力图尽可能达到全空间设计。最完美的、理想的"沉浸式"一定是最大限度地置身于图像中,封闭图像策略是最佳选择。在封闭图像中,观众的眼睛就像不存在的图像包裹下的空气一样观看着周围。不论最终的以全部空间范围为设计范围的设计方案有何不同,出发点都是一致的,就是力争获得一种沉浸的力量,能够让体验者心无旁骛地进入这个逼真的幻觉的世界里。说是幻觉世界是因为"电影是具有产生幻觉的力量的,电影是一种梦幻和独特的催眠力量,离开这点,电影就不再成为电影。"[29] 电影因其具有更加丰富的感官元素,可以制造出更加奇妙的视听效果,可以给观众以相对完整的感官享受,成为位列于文学、戏剧、绘画、音乐、舞蹈、雕塑之后的第七艺术,被人们广泛接受。由于电影带给人们的知觉感受远比其他艺术形态所给予人们的知觉感受更加接近真实的情境,所以电影更加能够在观众的情感深处激起波澜,营造出更加理想的体验空间。正如沃尔特·本雅明(Walter Benjamin)所说,"电影的发明改变了现代人的感官接受模式"。[30] 如今,满足"沉浸式"概念内涵的各类虚拟现实设备全面地改变了人们的视觉感受,电影重视沉浸体验的倾向已经越发明显,因此,在电影创作上,沉浸式影像势必成为未来电影创作的主流。

三、技术建构的影像艺术空间

　　影像这一艺术样式自始至终都与科技有着密切的联系，是现代艺术和科学技术相互作用下的产物。伴随着现代社会科技的迅猛发展，相关先进技术陆续被引入电影艺术创作和生产中，电影艺术的生存方式、表现形态、发展趋向、美学观念、艺术理论都随之发生了深刻变化。

　　对于打造沉浸式影像的视觉艺术空间，现代虚拟现实技术发挥了至关重要的作用。我们仿佛还无法把虚拟世界当作一类单独的媒体类型，可是，虚拟世界具备传统媒体和现代新媒体均不可比拟的技术特点，比如：不同维度空间与时间的制造能力、自动化智能识别、人机交互属性、实时公众参与等。当虚拟现实技术将以上众多技术性质整合于唯一的介质时，仿佛创作出单独存在的、游离于现实外的新的时间和空间，这个新的时空正是以光电子组成、无空间间隔及时空约束的活动处所，其为人类的生存赋予了一个史无前例的外在条件。虚拟现实技术本身并非某种单一的技术手段，它包括了图像处理与识别、计算机图形学、人工智能技术、人机交互技术、多传感技术、网络技术、音响技术等多门学科。以交互电影为例，其雏形可以追溯到 1967 年在蒙特利尔世博会上放映的一部捷克电影《自动电影：一个男人和他的房子》（Kinoautomat:One Man and His House）。当时主办方在现场放置了两台投影设备，在场的观众能够通过红绿按钮投票，以此来决定剧情的走向，多数人的意志决定着电影的最终结局（图 2-4）。到了 20 世纪 90 年代后期，

图2-4 《自动电影：一个男人和他的房子》

一些互动电影被刻录在光盘上，在游戏机上被观赏，通过玩游戏的方式让观众选择故事的情节走向。这被认为是电影艺术向虚拟现实方向迈出的重要一步。[31] 可见，虚拟现实技术可以从不同的因素点切入到电影领域。我们讨论的沉浸式影像更多地利用到的是虚拟现实的计算机图形学等图像显示技术。为了打造沉浸式影像的艺术空间，相较于传统电影的屏幕空间，扩大视觉观看范围和加强立体景深成了技术工作者需要不断攻克的难题。

在扩大视觉范围方面，扩大屏幕、改进屏幕样式成为关键点。当然，屏幕样式的改变也会随之带来放映系统乃至拍摄方式的改变，巨幕电影、环幕电影、球幕电影等各种不同形状的电影都是早期的尝试。

巨幕电影通常意义上指的是 70mm 规格的胶片电影在巨型尺寸的屏幕上播放。其屏幕的形态通常是长方形，水平角一般处于 60°～120°，垂直角为 40°～80°。该规格和形状的屏幕位于一个大型电影院的正前方，具体的范围充满自左侧墙面至右侧墙面、自顶棚至地板的整个空间，观看者要看清全部的电影画面必须转动头部或转动眼珠。此种形式的电影画面稳定度、清晰度都很高，加之超强立体声的环绕，整体感受立体化程度高，画面引人入胜，给观众很强的视听冲击。如今盛行的 IMAX 就是巨幕电影的代表，早在 1967 年就由加拿大的 IMAX 公司研发出来了。IMAX 中文可译成"最大影像"，这是由于 IMAX 是 image 及 maximum 缩写产生的词语。该 IMAX 平台由 65mm 摄制设备组成，可制作 15 片孔 69.6mm 宽、48.51mm 高，全屏幕宽高比保持在 1.35：1 的拷贝画幅。该拷贝如果在长 35m、高 24m 的巨型屏幕上放映，可以呈现出清晰度极高的画面质量。IMAX 巨幕电影尽管实现了胶片电影时代的最强品质和最大屏幕的双重优势，但依旧距离"全空间"沉浸设计有较大差距。环幕电影屏幕在此基础上修改了屏幕样式，向着"全空间"沉浸迈出了重要一步。

环幕电影指的是运用高科技手段制造的全新的电影艺术表现形式，它的特色体现在电影呈现的画幅是包裹观众周围的一圈屏幕范围。由于其覆盖范围较为广阔，观众能够站在地面上与单独屏幕画面亲密接触。此种类型的电影一般是借助 8 台或更多的摄影设备同时全角度全方位拍摄，然后再利用 9 台放映机同时将所对应的影像投放于环形屏幕之上，这样便构造出了可以把周围都覆盖上的画面形式。在对接 9 块屏幕组合成环幕时，可以各屏放

映同样的画面，也可以共同组成一个画面，实现分屏播放一致的内容，使观众体验到多种感官享受。在这个空间中观看电影，观众一般位于区域循环空间的中间位置，附近是丰富且充实的动态影视成像的展现，加上极佳的立体声配合，从声、色、位、体等各个环节上实现全面性、一致性、融合性和统一性，能够为观者提供极佳的现实感和满足感。环幕技术的核心点是同步控制多通道视觉影像以及矫正影像失真部分。要想在弧形的屏幕上实现准确的图像显现是要通过复杂的技术手段处理的。在各种技术手段中，处置图像的非线性失真是一项极为重要的环节，对于多通道柱面投影平台更是不可缺少的步骤。此外，因为环幕电影独一无二的投放形式，必须同时有多台摄影设备工作以达到环幕的感觉，因此每个邻近的空间面通常无法彻底契合，这让观众形成"拼缝"的错觉。为弱化这种错觉，先期的环幕影片通常在考虑各个方面的需求时，于每个画面的拼接点设置黑色的条带，但是这种做法会给观众一种错觉，那就是"隔窗观看"。所以，学术界又研发了多通道视景同步调控手段来最大限度地消除这种缺陷。

正如前文中提到的，不论何种技术，打造沉浸式影像艺术视觉空间的目的就是尽可能地"全空间"设计。目前，最常见的"全空间"设计的沉浸式影像院大多建在科技馆内可以播放球幕电影的场所。在这种电影院里，全体观众不需要佩戴硬件设备观看电影，直接裸眼即可。观众感觉与传统电影院唯一不一样的地方就是播放电影的屏幕，它不是平面的长方形，而是球形的，像一顶巨大的帽子一样罩在上方，观众正面大半个身子被包围着，头顶前方部分高达十几米，观众坐在其中观看电影。球幕电影利用了物体的运动是

相对的原理对观看体验加以设计。我们在常规的电影院观看影片过程中，通常来讲，视野发散，双目的余光能够触及荧幕双侧的柱体和观众席两侧的墙面等干扰物，便能够产生我静影动的感觉；与之形成明显对比的是，在沉浸形式的影院，大型的如帽子般的半球覆盖了人的全部视野区间。这是由于观众的视野充其量只能看到180°内的物体，而半球屏幕比半圆更大，可以达到200°；观众的视野往上的仰角充其量只能观察到80°区间内的物体，而半球屏幕也比半圆更大，可以达到86°。因此，在大家观看电影的过程中，很难发现自己静止的证据，于是融入电影里，将影片里形形色色的事物当作参考，于是就产生了自己在动的感觉。

球幕电影的技术特点表现在鱼眼镜头摄制及影片的播放方面，放映设备时常与天象仪、幻灯、投影灯等多种手段综合运用。球幕电影的视觉沉浸感是目前各类电影形式中做得比较好的，特别是在表现冥冥宇宙或宽阔的大海等大场面视觉内容时效果更明显。以至于很多国家将其作为一种新型的当代的科普教育手段，在科技馆、博物馆里建造大型球幕电影放映厅。世界上比较知名的场馆（比如：中国科学技术馆、香港太空馆、东京国立科学馆、法国拉维莱特国家科学技术和工业博物馆、温哥华人类学博物馆等）均有此类设施。

当然，任何"沉浸式"艺术空间的打造都有可能存在弊端，球幕电影院也不例外。毕竟球幕的"球"是半球状的，且主要集中在观众正面大半部分。如果观众的活动范围有意识或无意识地增大，比如低头、扭头等，还是可以很快地脱离"沉浸"，被拉回到现实中。

为了解决上述问题，地幕电影似乎可以给我们一些启示。地幕电影结合 IMAX 技术，地幕影院由两个 IMAX 放映系统构成，放映时需要同步放映两个 IMAX70mm15 孔巨幕影片，其中一个投影到观众视线的前方，另一个投影到观众的脚下，观众需要坐在透明玻璃地板上观看，当目视前方分影像时，用眼睛的余光观看脚下的景象，感觉真的像在天空中自由飞翔。1990 年，日本大阪世界博览会上，建造了世界第一座地幕影院，又称 IMAX 魔毯电影，放映了两部电影《飞筏》（Flying Raft）和《空中的花园》（Flowers in the Sky）。1992 年，法国建立了一座永久性的地幕影院，该影院前方屏幕尺寸高达 22.26m，宽 31.53m，脚下的屏幕尺寸高 22.26m，宽 34.04m，位于法国普瓦捷市近郊 10 公里处的普瓦捷未来世界影视乐园内。

除了扩大视觉接受的范围，加强视平面的内在立体景深也是加强沉浸感的主要方法。在这方面，3D 立体电影可谓功不可没。3D 立体电影构建的空间感能够给观众提供可以与影像内容完成互动的条件，立体眼镜的使用会使观众享受到具有压迫性震撼效果的视觉画面，立体这一电影技术带给观众的体验甚至能远远超过《指环王》（The Lord of the Rings）等电影在特效方面所作出的努力。《阿凡达》（Avatar）中神奇瑰丽的潘多拉星球带给观众耳目一新的感受，特别是纳美人乘坐飞鸟滑翔过天际的画面带给人无与伦比的视觉震撼力，这正好体现出立体电影所具有的独特魅力，形象生动的场景设计让人在影院中忘记其所处之地而完全投入到影片所营造的视觉震撼氛围。试想一下，当具有锋利獠牙的怪兽向你迎面狂奔而来时，当土匪狂徒

的子弹飞快地射向你的脑门时，当色彩斑斓的气球在你身边并触手可及时，这种感官上的刺激与精神上的互动是何等的震撼。摒弃了以往电影屏幕中那些被压缩到平面的景象，毫无顾忌地完全沉浸其中的过程正是虚拟现实技术的重要特点之一。

 3D立体电影虽然在令观众享受到极具震撼力的影片观感效果方面实现了突破性的进步，不过其还需要在今后将影片所塑造的空间自然而然地融入自然空间，并且能够令观赏者在其中实现自我的需求，这还需要一段较为长久的时间来发展。就3D电影借助立体眼镜来实现影片效果的本质性目的，即令创作的影像更大程度上接近自然场景而言，其已经往交互的道路上前进了，因为当能够实现无限接近于真实的模拟效果时，交互这一技术真正地具有实质性的意义。事实上，裸眼3D技术已经比较成熟了。夏普公司等企业在20世纪时便率先研发出了具有裸眼立体效果的显示器，这与以往的立体电影播放方式存在很大程度的差异，其在展映时没有采用偏振光来遮蔽人眼的方式，而是利用数字方面的相关技术以及光准直器等工具来向观众的左右两眼分别传递特定的景象，从而令人的双眼可以分别看到不同的景象。这些影像是依据人眼的间距来安置两头的镜头进行同时制作的同一场景，从而为观赏者以裸眼的方式展现立体化的影像。现如今像裸眼3D电视、裸眼3D显示器等距离我们并不遥远。在不远的将来，观众在欣赏3D立体电影时将不再要借助特殊的眼镜了，不过3D立体电影发展的一段时光中将永远以穿戴影像艺术为特征，这段历史会永远成为电影技术进步发展历程中一个极重要的阶段。

技术在以人们想象不到的速度持续发展,时至今日可以制造沉浸感的技术手段层出不穷。前文提及过的大多是在大型空间中以全景的方式来创作沉浸感的效果。而相对于这一类而言,另一种限制在一个微小精细的空间的方式也能够为观众带来沉浸感的享受,最早出现的窥视器便属于这一范畴,相较于全景画而言,窥视器能够更为有效地节省使用的空间。这种仪器最早出现在荷兰北部地区的城市,当地上流社会的贵族成员用其来进行观赏体验,并显示贵族身份的荣耀。其主要的魅力在于观赏者能够借助一个小孔来观赏到盒子中独特的景物。盒子为用木材制成的长方体,其里面除了顶部之外的所有面都描绘了特定的图案,通过利用视线的方式来将图像投射至离观赏者眼睛很近的距离,从而为观赏者提供极具视觉效果的沉浸体验。这种装置与我国民间曾经流行的拉洋片有着异曲同工之妙,观赏者能够借助小孔而观赏到独特变化的画面,再结合配套的声音表演而组合完成的故事情节,这种方式令观众体验到妙趣横生的影像,老少皆宜。在窥视器之后的一段时间里,人们不断利用科技的进步而创造出类似的装置,立体眼镜、头戴式显示器等都是针对小空间的图像仪器。

头戴式显示器等虚拟现实设备是沉浸式影像观影时形成空间感的物质基础,它也属于可穿戴设备的一种,帮助实现观众与影像开展交流。从这方面讲,"沉浸式"艺术空间完全是由虚拟现实技术一手打造的。"沉浸式"艺术空间的视觉体验以一种似乎巧合的方式与虚拟现实技术达到了完美的契合,这也使得沉浸式影像可以承担起新时期影像理论所交付的使命。

第二节　沉浸式影像沉浸特征分析

一、沉浸于真实感

观众习惯性地将实际生活中产生的视觉习惯同他们观察到的影响内容建立联系并展开对比及想象，最终以自身习惯为依据产生不同的行为，这个过程就是沉浸的过程，其并非一蹴而就的，具有显著的循序渐进性。若自身的行为习惯同观察到的相左，沉浸感将受到影响。所以，虚拟环境要实现其呈现功能，就应当与人类的视觉经验和本能具有高度的一致性。仔细分析不难发现，虚拟现实之所以会让人们获得真实感的关键因素有以下两个方面：

首先，放映设备给观众呈现的视角要足够广阔，要让观众感觉不到边界的存在。因为真实生活中，人们观察任何事物都不会看到"边框"的存在。这一点同样可以解释为什么在电影发展过程中，为了将观众更好地带入到电影中，为了把观众吸引回电影院而不是在家看电视中放映的电影作品，电影的屏幕越做越大的原因了。能够让观众看到屏幕"边框"的存在会时刻提醒观众当下的状态，会破坏浸入感觉。

其次，图像表现事物的大小比例关系、光影关系、深度关系都应该和观众自身的视点位置看到的自然视觉感受相一致，也就是影像的真实。说到底，视觉感受方面对于现实的模拟最关键的就是让映射到影像世界里的观众自我，和影像世界里丰富多彩的事物建立起如客观真实生活中一样的真实交互关联。虽然虚拟现实绝不仅仅是视觉上的虚拟现实，还应该包括其他知觉感受，涉及的硬件设备也绝不仅仅是时下流行的各类头显设备，还应该有立体声音设备、力反馈设备等，但是观众希望沉浸于真实感的核心永远不会改变，即人体全部的感觉器官接收的感知信息和客观真实生活中接受的一致。

通过分析审美体验，我们发现像头戴式显示器或虚拟现实眼镜这种类型的设备，会让人们从视觉影像处得到别样的形式期待，其存在基础是传统影像的一系列特征，构成特殊的视觉习惯。于是，虚拟环境能够借助于多种视觉习惯，使得观众的沉浸体验得以增强。头显类的虚拟现实设备彻底消除了"边框"的存在，满足了人们获得真实感的一个关键要素。

对于前文谈到的获得真实感的另一个关键要素——影像的真实感而言，由于其是视觉沉浸中起决定性作用的元素，它在电影和虚拟环境中的具体要求有所不同。在电影产生之初，其主要特点即为纪实性，不过伴随着如今更加全面和多元化的电影技术产生，电影制作人员可以将更加切合自身主观思想的观点通过电影进行表达，所以，观众在体验电影时更多地是感受制作者的主观真实感；虚拟环境的目的是实现一种身临其境的体会与观念，因

此虚拟环境的任务是创造一种客观真实感。

创作人员自身的印象通常可在构思影像时体现出来，他们依靠对以往的记忆以及对未知的想象来建构电影中不同的场景。"尽管镜头记录的画面是客观真实的素材，但对其选择的过程却体现了作者的主观意图。"尤为显著的是，"作者通过镜头表现一种建立在客观真实基础上的主观认识，并赋予了镜头本身角色化"。[32] 身份，是角色主观感受的显现。所以，电影创作中角色化和作者性的镜头设计是视觉沉浸中主观真实感的根源所在。

创作者从主观上认识客观事实，并且通过摄影机具有的物理特性进行表达即我们所说的镜头的作者性，镜头的使用含有创作者的主观倾向。从创作者选择的拍摄速度以及镜头焦距即可了解到这一点。创作者为了让拍摄画面内容中前景与后景间的距离拉大，让观众看起来有更深邃的景深层次，往往会采用广角镜头来实现这一效果。在此基础上，创作者很容易实现让角色远离镜头的运动速度加快、运动幅度加大；同时也容易实现远拍的镜头可以将空间压平，让角色靠近镜头的运动时间放缓。例如，电影《边走边唱》中导演就用远摄镜头将人群压缩在一个平面内，让人群身后的激流也变成二维空间的平面。[33] 为了更好地调度单个镜头内部的场面，创作者通过改变镜头的景深操作，来描绘人物的特征，推动剧情以及说明环境。著名的影片《游戏规则》（The Rules of the Game）中，让·雷诺阿（Jean Renoir）很好地使用调度了景别层次不同的镜头，深入地发掘了不同景深镜头下的叙事

功能，将空间各异的冲突画面相互交织，形成了创作人员重点说明的场景。除此之外，为了将视觉心理外化，创作人员还使用了降格与升格的方法，例如电影《英雄本色》中，主人公身着深色风衣迎风出场时的镜头，创作者通过该镜头的刻画来体现其从心理上对该形象的崇拜。

而镜头角色化的含义为，以角色的身份替代影片中的镜头，同时在表现时带有明显的角色的主观感受。这就像传统电影只会让观众感觉到事物很真实，而沉浸式影像则是让观众感觉像是走进电影里面去了一样。

关于将镜头角色化处理可以从两方面说明：一方面是主观镜头，它将观众代入角色中，更加深刻地去了解和体会角色的感情与思想改变，例如，在电影《眩晕》（Vertigo）中，恐高的主角经常可在主观镜头中让观众体会其感受。在这种镜头内容就是人物的沉浸式环境中，观众可以随时附身于某个角色，以该角色的视角来感受剧情。另一方面是把拍摄者作为镜头，这样的拍摄手法颇有记录性，不过其不同于纪录片之处为，拍摄人员已经化身为影片角色，而不作为单一的摄影师。例如影片《苜蓿地》（Cloverfield）里，握着机器拍摄的镜头就是制作人的目标画面，自始至终，我们可以感觉到拍摄者在倒带、调节光圈、调节焦距等，体会到拍摄者在此过程中的状态变化、情绪波动等。如此的镜头于是成为角色之一，观众可以感同身受地加入到角色的运动和视野。

二、沉浸于时空关系

源于精神层面的心理沉浸,是由行为沉浸和视觉沉浸相互作用而激发的。观众对电影中再现生活的环境或是完全虚拟的环境产生心理沉浸感受,依靠的正是时空关系来刺激感知。生活中空间能让人们有所注意,但时间却不同,即便两者如影随形。空间与时间经常是相互一致并一起作用的,例如"开车过去需要二十分钟",说明了人们日常生活的经验往往将时间与位移建立固有联系。当由影像构成的"沉浸式"环境空间在人们面前呈现时,如此的视觉感受一改过去人们观影过程中的时空体验,这样的感受是对视觉直接刺激而累积在大脑记忆中的,是不曾作过转换的。自此,人们在观影过程中空间感的产生并非客观现实带来的习惯上的转换,而是主观的感受。这样的将观看主体改变的方式,能够得到很好的视觉空间感。传统电影的时空关系对观众来说是相对割裂的。

"屏幕时空与我们现实生活中的时空有着本质上的不同,不能用空间维度去把握时间感,时间的流程是不稳定的。我们一旦进入屏幕世界,时间与空间之间就没有绝对固定的关系了。"[34] 我们可以感受的仅仅是声带和一片屏幕,电影制作人员首先抢占了我们联系时间与空间的桥梁,正如米哈尔科维奇所说的"黑暗使观众摆脱了日常生活",让他们忘记了真实生活中的种种烦恼与琐事,从而"进入一片无意义的空白",这种状态在持续短暂的时间后,观众头脑中的空白就会被"另一个世界的事物和命运"填充得满满的,并且在时空关系方面完全

受控于它们。填充的过程就像"日珥似的从屏幕上向他们包拢过来"。[29]

由于摄影机拍摄的过程是伴随时间流逝的,影像也是可以快播和慢播的,这些时间包括影像时间段内展现的空间内容都和观众真实生活中的感受有所不同。因此,摄影机的拍摄不会改变时间和空间两者之间的逻辑关联与相互关系。但是,如果把摄影机在不同拍摄位置和拍摄角度拍到的影像交叉组接起来,就相当于把影像时间与空间重新排列组合起来,重新组合的影像时间彻底脱离了与过去的空间的联系而充满了假定性。[35] 新组合后的充满假定性的空间可以将现实中发生的时间压缩或延长。假定性是电影空间的基础,借助于剪辑能够达到这样的效果,例如借助于调度角色视线以获知画面外空间,借助于变换机位实现空间组合等,它们已经在我们的观影经验中长期存在,而身处沉浸中的观众根本无暇顾及那种虚拟的、不真实的感受存在。

电影能够将无限的世界用一种有限的模式呈现出来,这是苏联著名的符号学家、电影美学家洛特曼对电影的空间的描述。"电影中的空间正如其他所有艺术一样是被限定在一定的框架内的有限空间"[36],我们从屏幕看到的只是一种与观众内心构建起的映射:自现实时空映射至想象时空。于果·明斯特伯格表示,在电影中的时空本质上是心理现象,后者对其观察到的时空有所影响,它能够连续产生的根源是人类自身的情感、记忆、运动感、想象及注意力等各类心理活动机制。所以,电影的诸

如淡出淡入、平行蒙太奇、交叉蒙太奇等剪辑技巧实际上是一种由胶片构成的、心理活动机制的外化物质形式，它显示了心理活动的暗示、记忆、想象机制。[37] 相互独立的时间与空间能够更加关注观众心理获得的感知，有助于其进入到更高一级的沉浸状态（图 2-5）。

虽然电影影像的虚拟时空由于剪辑的存在，可以随意组接，但是由于空间内容上天然具有客观连续性，导致其时空仍然具有统一性，而并非是相互剥离的。因此，对于观众而言，在虚拟环境下没有未来和过去，只有当下，这一点与现实生活并无不同。人们仅能通过总结的日常体验来感觉眼前的时空，并且大部分情况下，时间无法做剪辑操作，也不能重新安排时间等。

虽然不同的观众在现实中一定具有不同的空间位置，但是置身于虚拟的环境下依旧是能够体会相同的时空的。例如，三

		镜头中的空间	
		运动	静止
镜头中的时间	运动	运动摄像机镜头	固定摄像机镜头
	静止	定格时间镜头	定格镜头

图 2-5　镜头的时空可能性图示

菱电气研究实验室在20世纪90年代中期就曾研制开发了一个虚拟环境，命名为菱形公园，目的就是为了让观众可以体验统一的时空。[38] 该项目的设计目标是通过分布式接入方式，创造一种经过实时渲染生成的虚拟环境，并且在同一时刻，不管是美国的用户或是日本的用户都能共享同一个虚拟环境。具体来说，就是在自行车的特定位置处安装显示器，用户相互间是可以看到彼此并进行沟通的。通过把手处安装的控制器，用户可以漫步在虚拟公园中，同时与其他用户交流。如此的交互方式不仅仅发生于该环境的不同用户之间，另外也可能发生于虚拟人物同用户之间。于此虚拟环境下，现实的距离被缩短，改变了用户间的空间位置，不过时空感知与实际依然具有一致性。

如此看来，虚拟的环境在我们内心同样可以建立起时空观的映射。这之中的特性和电影的特性是一致的。这就像很多电子游戏都融入了电影化结构时空的方式一样[39]，我们经常可以在游戏画面中看到转场动画，其主要目标就是告知观众事件产生的时空环境，以获得观众在心理方面的时空认同感。

三、沉浸于视点

人们习惯于在沉浸中不停地探寻事物的秩序和意义，并且通过自身判断产生不同的行为。人们率先意识到的问题就是形式，随后会根据不同类型媒介的特点对应地产生不同的行为期待，最后要考虑的问题才是怎样欣赏和怎样参与进去等。这就像看戏、听音乐、朗诵诗歌、阅读小说，人们的欣赏方式一定

是有所不同的。于是，媒介类型的不同让我们采取相应的行为来应对。

在电影放映中使用的胶片是确定的，无法轻易更改的。所以，电影提供了一定的情境供观众可以于此条件下演绎、发展自我能力，关注和预判马上要出现的剧情，形成结论，同时以此为基础构建整体。不间断的图像序列是电影视觉体验和时空关系的基础，制作它们显然是一个耗时耗力的过程，即使如今数字化制作极大地提高了效率，但很多情况下，可能制作某一帧画面的过程依旧要花费若干小时。一般而言，单个镜头影像播放的时长远远短于其剪辑成现有镜头画面花费的时间。而制作素材的目的就是为了将指定的环境再现出来。电影中观众无法自由选择视点，只能跟着导演的安排，获取自身想知道的情节。因此，我们更多地是在特定的视点来了解制作成型的作品。于是，"这种再现性的素材赋予了作者发挥想象的自由，而作者的这种自由却剥夺了我们视点选择的自由，只能被动地接受着作者出于'投其所好'目的的影像展示。观众的自我意识受到了削弱"[40]，置身于窥视者的被动视点，获得人性所共有的窥视欲望的满足。

在虚拟环境系统中，影像的每一帧画面的生成时间必须比整个影像播放时帧与帧间的时长短，实时地获得渲染好的画面。在虚拟现实中，通常要依据系统自身的人工智能和物理机制及用户的各种输入，得到该时刻下虚拟环境中不同物体的状态以及位置关系，随后在图形实时渲染引擎中渲染出图像画面，在显示器上

展示。所以，制造现场感是素材制作的目的，虽然部分素材无法出现在视域中，但是也必须提前备好对应的数据。艺术家们一直致力于将观众的审美距离缩短，例如著名画家莫奈（Monet）在《池塘·睡莲》（Le Bassin Aux Nymphéas）中，为了获取一种视觉全景效果，他使用了尺寸更大的画布，同时将堤岸隐匿，让观众产生一种向池塘"跃进"的感觉，有身临其境之感。在距离上，与电影相比，交互功能使得审美主体与审判对象更加切合，观众能够依据自己所愿改变视角及移动视点，选取自己意向中的物体，诸如墙中粘贴的图画。我们可以将视线停留在当中的若干幅，将剩余的忽略；我们可以躲避不安全的事物，例如前行过程中涉入的水域；我们还可以暂且停下或是观察四周开辟别的路径。所以，诸如上述的"现场感"是产生行为沉浸的根本原因，它也是虚拟环境成功实现"存在"的基础。体验者因虚拟环境而将自身浸于自主选择的视点接收信息并反馈于虚拟场景之中。

总之，沉浸感的获得就是要让虚拟环境的使用更加注重迎合观念认识与对客观世界的常规理解，如参加体育比赛、驾乘出行工具等，将带有客观真实感的环境和景物呈现给观众，来达到视觉沉浸的目的。虚拟环境产生的客观真实感是沉浸感产生的根源，这从时空关系和视点两方面的客观性可以体现。

从时空关系的环境角度体现客观性时常基于客观真实，其表明了实际生活中的一系列物理规律、光影现象和透视规律等。观众可以依据以往生活中的行为习惯于此环境中活动。由于该客观性，于沉浸状态下，观众难以判断环境里景物真实与否，由于一

系列的仿真现实景物持续出现并多次重复，如此以模拟为基础产生的真实感确实强化了观众的沉浸体验。

从视点角度体现的客观性通常让我们能够任意选择和移动视角，通过视觉以及知觉来体会环境。视觉即产生了空间和时间特性：视觉不断地检测物体边缘，将背景与前景分离，组织形成不同的形状；视觉刺激持续地改变，眼睛的运动也持续进行，不断地输送信息并在大脑中累积信息。正如有神经生物学家提到的"我们称为现实的东西，其影响力持久的时间就越长久；它既可以在创造性的直觉中被接受，同时，也可以表现更高的知性，在直觉与知性的不断转化中，观众的沉浸感得到了强化。"[41]

第三节 沉浸式影像场景布局

一、场景布局的内涵

场景作为电影拍摄对象的重要组成部分，说的是与人物角色有关联的环境空间，包括空间中的各种可见事物。人物角色亦可能成为场景，这要视具体情况而定。场景的内涵比较宽泛，电影画面呈现的场景让观众感到真实的原因是由于其为故事情节和角色动作提供了比例关系、环境氛围、支撑道具等真实可信的关键信息。电影场景的设计主要是设计对角色对象起衬托作用的、动静结合的、统一时空关系的环境空间，是除了角色对象外的其他对象造型。

传统的电影画面拍摄时，场景布局指的是对镜头中演员的活动区域所作的布置。对于单机拍摄来说，可以在摄影机前看到镜头中的全部活动，相应地，摄影机的移动方式与画面内容也是确定的，都能保持一致。这种方式可以达到我们所需要的精确构图的目的，因为我们可以在背景中实验各个控制装置。最终，构成镜头的各个视觉元素得以被组织起来达到实现拍摄的目的。这种方法与画家绘画时所用的构图方法并无不同。除了少数追求真实

再现现实场景的画家以外,大部分的画家都需要控制画面中所选取的视觉元素,并将其合理安置在整体构图的某个位置上,来实现对作品的设计。尽管一直以来,关于究竟什么算是好的设计的争论有很多,但是画家对作品的控制力一定要比摄影师强得多。因为画家有能力塑造每一个视觉元素来增强画面的整体感。除非是需要真实记录现场的情况,画家总可以对绘画区域进行解构与重组,因此他们一般总可以获得所寻求的构图。摄影师虽然也可以利用镜头和摄影机位置的调整来实现对画面的操控,但一般还是只能对"可见的"视觉场景进行加工处理,比如通过调整照明和演员的位置来实现对画面的视觉控制。

沉浸式影像的场景需要设计的内容与传统电影并无显著差异。但是沉浸式影像依托的是现代虚拟现实技术打造的虚拟环境空间,是由虚拟影像组成的,设计方法上与传统方法还是不尽相同的。由虚拟影像组成的世界和现实生活有着各自不同的构成元素,前者依托的是二维的平面介质,其运用科技手段能够实现视觉上与物质世界近似的对应关联,但却无法模拟现实的三维立体感;后者真实地展现了现实物质社会,有着独一无二的真实存在感和全方位的立体区域。二者同时存在一定会引起区间问题。当前的科技水平还无法从根本上处置这个问题,可设计人员能够利用形式手段在视觉关联上加以调配,为达到二者平衡和统一奠定基础。

一般在进行常规电影的摄制时,影片中主人公的活动区间称为场景。现在我国电影摄制一般将场景分为内景、场地景、外景

和模型景四个主要类型。电影场景设计人员参照电影的具体情节布置场景，借助形形色色的造型手段来创作出影片中的各个细节，同时为影视人物的塑造提供广阔的舞台，进而为摄影机提供合适的场景氛围。针对各个场景均可在构造层面进行场面的配置，赋予空间阶梯性及连贯动作的协调性。一般在进行造型规划及色彩氛围的烘托上，不仅要达到一定的自然环境要求，更要满足一定的历史特点、社会风情及民族习性。在场景的意境营造方面，需要厘清人物角色和其外在场景条件之间的关联，把握住场景是人物角色心理活动的基点。在细节处理上，很多因素包括季节、天气、冷暖的改变等都要考虑在内。这些都是美术设计人员在设计场景、进行场景布置时要顾全的要素。在整个电影的拍摄过程中，务必要将影片中的虚拟意境全面展现，以期更好地服务于人物心理活动及故事情节的表达。

在传统电影拍摄时对于场景的规划布局方法是否也适用于沉浸式影像呢？答案当然是否定的。虽然它们之间有很多必然的联系，有很多的共同点，但是，打造沉浸感的方式、观众观影方式的不同决定了它们最终是不同的。埃利·福尔认为电影是"使延续时间具有空间表现"。莫里斯·席勒表达了"只要电影是一种视觉艺术，空间似乎就成了它总的感染形式，这正是电影最重要的东西"[42]，的确是空间的建构方式不同造成了场景布局的不同。沉浸式影像在布局场景时，要充分考虑剧本中不同单元的场景空间如何与观影时不同的"沉浸"方式相结合；观众在虚拟空间中所处的真实位置、演员在虚拟场景的表演空间如何与观众发生联系等内容。

由于虚拟影像和真实环境之间是弱化一方必然强化另一方的，对立的此消彼长关系，对照此特征，设计人员能够借助灯光指导、造型设计、外在渲染等方式把现实条件里的人物自现实世界里分隔开来，丰富数字的虚拟空间；同时能够依托科学的投影成像手段最大限度地去除边缘效应，使数字媒介的存在性进一步减弱，把虚拟影像纳入存在感的真实性空间。同时，在"沉浸式"艺术空间中观看电影的过程可以说是交互的。观众在观看"沉浸式"影片时不仅客观地获得影片创作人员赋予的故事情节要素，更能积极地融入精彩的情节里。观众能够对故事细节、观看角度、场景布置自主调配，更能够融入情节，加入、转变故事环节、经过及结尾。依托数字成像、自动化、人工智能等高科技的进步，观众充分地和影片里的人物展开深入的互动也成为现实。"沉浸式"电影将为观众提供一类全景、全方位的视觉盛宴，能够对故事细节、场景布置、人物角色等加以调控的全新的形式，能够增加电影作品作用于观众的真实存在感受。

二、形态构图

构图在视觉艺术中往往指的是画面元素的构造及其分布状态。根据观众正常的视觉性需求，其构造应有据可依，符合一定的规定。构图正是为了满足了以上需求的具体表现。角度一般指拍摄的视点。镜头和目标组成真实性地区间的视角是画面产生及维系的基础，更是画面视觉升华的根本。传统电影屏幕，包括宽屏幕、巨幕、环幕等在内的屏幕边缘都是作为"画框"存在着，画框像是具有了无形的力量，影响着画面内的视觉元素。事实上，观众

一经认定了影像画面中的某个角色或某个事物的存在，就说明他们已经同时确定了影像画面和画框平面的空间关系。组成影像画面的不同形体的大小、明暗、色彩等造型元素以及造型元素间的相互关系共同构成了画面的结构。画面结构里存在的内在作用力会极大地对物体产生压力，画面中的任何视觉元素的分配都会受到这种压力的作用。而此压力被约束在观众心理方面，同时于观众观看时被激发，被带入到观众的理性思维。"我们可以把观察者体验到的这些'力'看成是活跃在大脑视觉中心的那些生理力的心理对应，或者就是这些生理力本身。"[43] 可见，力的发生是观众心理的直接感受而绝非观众经验的简单重复。[44]《艺术与视知觉》的作者鲁道夫·阿恩海姆指出，观众看电影的过程是"视觉评判"，"评判"也许会被大家误当作"理性的活动阶段"，但"视觉评判"正好相反，此类评判非于视觉观看完成后由理性思考产生，而是和"观看"一并被触发的，同时是看电影过程的必备环节。[45] 我们在日常生活中观看任何一部电影作品时，都会受到作品外在信息的刺激，接受作品本身的直接传达，可以说是本能的"视觉评判"，这种"静态的"或是"运动感的"直观印象，在此前的各类学术研究中已经达成一致结论。[46]

纵观电影构图观念的确立与演变，不难发现其始终围绕的都是电影画面如何运动这一核心内容，重点是要突破"戏剧电影"和"活动照相"这两种构图观念而变革。电影构图如果离开了运动影像的"运动构图"形式，就与单纯的绘画构图没有区别了，即离开了电影画面构图的基本特点。对于两种构图观念的突破，正显示了电影构图观念上与戏剧和绘画两种艺术形式的区分。[47]

画面构图的改变意味着创作人员主旨意图、中心思想及情感表述的变化。注重拍摄视角的认定、选取及利用，是实现画面设计的根本。画面构图及视角的分配处置乃画面设计和作品创作的前提，应充分具备相关技能、规律、类型及特征，进而为画面的创作提供先决条件。

针对"沉浸式"艺术空间的理想状态，即"全空间""无边缘"的艺术形式而言，从理论上来讲，整个画面形态突破了"画框"的限制。脱离了"画框"的屏幕是否真的自由、随意，不需要构图了吗？答案当然是否定的。即便是对于理想状态的完全沉浸式影像而言，屏幕画面的形态构图也是十分必要的。

首要的是视点的选择，这是构成构图的基础。在进行视点的选取时，舒适性往往被排在前面。一般会在观众对于视点高度的认可度和本身状态对视点的作用上进行详细调配。高度通常会结合大众的普遍身高。因此，视点间距地基过高或过矮都不妥，参照真实空间来控制身高及外在条件的匹配，如此才可增强观众对外在条件的适应性。例如，屏幕画面中塑造的是相对隔离的家居环境场面，在身高与房高比例保持在 3∶5 时，观众最能接受，满足通常的生活习性，如此观众眼前的家居物品才最合乎常理、最舒适。针对视点的不同要求，能够依靠影片主观镜头的展现形式对视点加以调整，进而体现出条件对受众自身状态的作用。比如，在观众的视线离开坠落的残机过程中，因为剧烈振动的关系，观众眼前的世界要清晰与模糊同在。进行此类视觉画面的模拟，不只能够为观众赋予一类存在感，同时也可强化观众对于影视角

色的认同性。针对视点调节时，应满足大众的视觉习性，步伐的快慢与在崎岖的山路步行对于视点的冲击不可逾越观众的接受范围。在对"沉浸式"空间画面布局进行构图时，大多采用开放的方式。因为影像画面假如出现近似水平或垂直的条纹，会强化封闭性及隔离性。与之相应地，如果影像内容是开放式的空间就可以更易于触动观众的神经中枢和引发感情的波动，进而使得意识感情的沉浸更易发挥作用。

从心理学上来讲，源自人为条件的主观性的表述习性，比如观众从影视媒体中获得的感情的交互，促进了观众将特定的感知性融入艺术情节，因此视觉习惯对于沉浸感的作用力不可忽略。通过对不同行业、年龄、性别的 50 名观众观影的实际调查，结果显示，观众更容易接受开放的构图方式。其中运用大屏幕这种方式受到了 98% 观众的认同，屏幕越大越容易作开放式构图，因为边界会超出可视范围。其次，86% 的观众认为，影像画面中如果在视觉方面有较为强烈的运动，便无暇顾及"边框"的存在。显而易见，边框本身不具备运动性元素，因此运动是可以将封闭性毁灭的方式方法。观众会因为影像内容中强烈的运动感导致无法关注边界时，开放性空间感受便在此时产生了。屏幕的边界是固定不变的，它限制了画面的范围，可如果画面里完成动态性极强的动作则可能会使边线弱化，使普通观众对运动的感知不局限于边框。例如，画面里各个对象任意、多角度的运动，抑或是强烈的画面进出的动作，还有摄影机的多角度方位运动。以上方式均能够对边界起到破坏作用。最后，只有 30% 的观众认为消除类似静态的闭合线条可以让他们对影像画面的沉浸感更加强烈。

这部分观众的观影经验比较丰富，看问题的角度比较深刻。的确，由于真实生活里线条过多，因此全部消除并非易事。有时不经意的一条水平方向的线条都会阻碍整个空间的开放。所以，镜头里的静态线条的数量和封闭性紧密相关。在将观众观影的调查结果进行总结后，我们就比较容易得到"沉浸式"艺术空间中，影像画面的形态构图该如何把握了。在传统画面构图理论的基础上，尽可能增大屏幕影像的范围、合理运用动态视觉元素、有意识地消除各种类型的边框，可以作为电影工作者在影像画面形态构图方面的重要关注点。

三、观众的位置

相信不少人对电影的记忆都是一群人黑压压地坐在各自的位置观看着屏幕上放映的画面，或鸦雀无声，或窃窃私语，或小声抽泣，或哄堂大笑。偶尔不经意地抬起头来，看向身后，那一束投向前方屏幕的、闪烁的光柱也会提醒你一切不过同做梦一样。不论沉浸效果是否已经理想得完美无缺，沉浸式影像的发展都改变了传统影院的单一播映形式。这种播映形式的改变势必会对观众产生一定的影响。

长期以来，观众习惯了在电影院接受仪式化的主动观影与被动接收的状态。观众去看电影前一般事先看过或听过对于影片的宣传和评价，大多是怀着对影片的强烈期待，并且在电影安排好的档期和上映电影的具体影院的具体放映厅里与其他数十名甚至数百名跟自己一样的观众一起观看影片。当影院放映厅里的灯光

开始暗淡，音效声逐渐响起，观众会随之安静下来。四下的黑暗环境、巨幅的影像画面、浑厚的立体音响共同为观众打造了一种类似梦境的状态，使黑暗中的观众一起进入到麦茨所说的"白日梦"的世界。"电影状态随之也带来某些动力阻止的成分，而且在这个意义上，它只是一种轻微的睡眠，一种清醒的睡眠。观众是相对静止的：陷入一种相对的黑暗之中……以真正的观众为例，动力现象是很少的：在座位里的挪动、面部表情可以意识到的变化、偶尔的低声评论、笑、维持同下一个座位的人的语词的或姿势的断断续续的关系等。""在普通的放映条件下，正如每个人都有机会观察到的那样，被电影状态折磨的观众感到他正处于一种茫然之中，而且，那些被电影的黑暗的'子宫'残酷地抛到门厅，在明亮、刺眼的光照中退场的观众有时有一种刚醒过来的人所具有的那种迷惑的表情。离开电影院有点儿像起床：这并不是容易的。"[48]

麦茨对电影观众"白日梦"体验的诠释是如此精妙，他认为，任何感受和感觉都可以解释为一种心理能量。观众在头脑清醒的真实生活中的正常行为感受不利于心理能量的聚积，而与此相反的是，这种心理能量会在电影观众看电影的情况下被轻易地积攒汇聚起来，而没有取决于观众的意愿。这种心理能量会在积聚的同时寻求释放的途径，当其得到释放的时刻，正是观众心理获得愉悦感的时刻。在一段相对较长的时间内、在一种相对静止的生理状态下，在黑暗环境包裹的唯有巨大的影像近在眼前时，观众对于电影影像的注意力是相对高度集中的。不断变更的影像、声势浩大的音响，对观众的心理冲击都是强

有力的。传统电影尚且如此，我们讨论的沉浸式影像更理应如此。唯一不同的是，针对沉浸式的艺术空间环境，观众是被空间所包裹的。那么观众所处的位置或者说观众与电影之间的关系是需要我们重点讨论的。

分析沉浸式影像中观众的位置要首先区分沉浸的形式，或者说是观影方式，其中涉及的核心点是屏幕的画面内容是否因个体观众的视点而改变。如果画面不因观众视点的改变而改变，不论什么角度看都是固定的影像的话，那就比较适合集体观影了。以沉浸感较好的球幕电影为例，观众的物理位置其实和在传统电影院中并无太大差别，无非是一排排整齐的座椅前方有个巨大的矩形屏幕，或是一个半球状屏幕笼罩下的一排排座椅。当观众看电影的时候，屏幕内的画面内容在实时进行，观众则通常被安排在大厅中的一个固定位置。观众似乎在"窃听"发生在面前的事情。

通常来说，传统的观影过程中观众不大可能在电影院随意改变位置。因此，观众会拥有一个静态的视点，它在观影中是不变的。观众的眼光可以任意地四处游走，但身体却是固定的。观众从固定的点以固定的视角观察所有的事物。观众不能为了看得更清楚或是改变自己的视角，而随意在影院内走动。看电影的时候，观众参与到对电影的幻想中，"进入"屏幕的虚拟世界，而不再仅在外部观看。这是由于电影拍摄的惯用技法就是要让摄影机的视角等同于观众的观看视角，让摄影机变成观众，摄影机看到的就是观众看到的，观众替代摄影机。在电影

院的感觉不像在戏院，观众从心理上成为一个参与者而不仅仅是旁观者。例如，观众看电影过程中的一组连贯的简单常规镜头，比如一个人离开房间，走进他的车里，这个过程中观众会有频繁的视点转换。如果这个简单的镜头带出的效果成立，那么镜头与镜头之间的转换还可以将观众轻而易举地从一个空间发送到另一个空间。

如果个体观众的视点改变，屏幕内的空间关系、画面内容也发生改变，那就只适合个人观影。常见的沉浸感最好的个人观影形式有 CAVE 和头戴式显示器。

CAVE 这种"沉浸式"观影体验相当于把人置身电影场景中，几乎可以实现全空间沉浸（图 2-6）。那么观众的位置对于影片来讲就很重要了。观众在空间中是可以随意活动的，屏幕画面

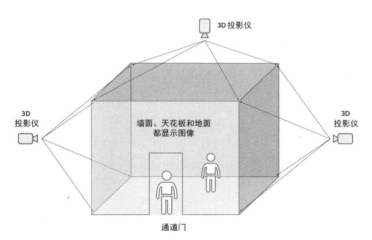

图 2-6　CAVE 虚拟现实原型

的内容以追踪观众视点位置实时发生改变，观众从身体到心理都真正参与了电影情节，可以说是真实与虚拟的最紧密结合。在此种状态下，观众的身心该如何在电影作品中找寻自己应有的位置呢？

答案是两种可能，一种是观众化身为影片中的角色，真正参与电影故事或是内容的发展变化。例如有这样一段情节：电影的主角在路上行走时，迎面遇上了一个长相奇特的外星人，外星人突然拿出一台机器把主角吸入到另一个到处长着奇花异草的世界。试想一下，这个情节在"沉浸式"空间中和观众如何结合呢？提供一个方案：对于现实中的观众而言，自己就是电影的主角，在路上行走的时候，身边的景物随着位置的改变而发生变化。突然前面由远及近地走来一个外星人，并且拿出机器等这些内容是屏幕影像上的。所有屏幕突然变成强光照射效果，随机空间改变，换成另一个世界。

另一种是观众化身为"不存在"或者是"灵魂"一样，依旧以第三方的身份审视作品，仅仅让自己的心灵融入电影。第二种情况较之第一种更容易实现。比如，两人对话情境，观众可以像真实空间的第三者一样，全方位地"观看"两个人的各种不同表现。在传统电影中，对话情景一般是用方位镜头加正反打镜头表现，要实现上述同样的效果需要导演特殊安排拍摄机位。

头戴式显示器这种"沉浸式"观影体验是目前能做到的全空间沉浸的优秀代表，虽然其影像显示的质量逊于投影显示，长时

间观看的舒适度也劣于传统观影，但这并不影响其先进的设计理念。像帽子一样头戴式可以让观众随时随地获得沉浸式观影体验，在观看的同时还可以自由移动、旋转等实现方位改变。这种沉浸一般是用第一人称视角看电影，也就是让观众直接作为"当事人"参与电影情节内容或者作为"窥视者"偷看电影世界的一切。这两种形式和上述的 CAVE 中的两种可能大同小异。

总之，电影是由影像构成的，而影像的大小、影像的范围、影像的数量等都属于形式特点，不应脱离形式来分析电影。"沉浸式"艺术空间的建构，不断地用到了新技术，这些新技术在对电影造成一定冲击的同时，也成就了电影新形式的产生，并且为观众观看电影提供了不同的选择模式，获得了不同的观影体验。与此同时，观众看到的电影也呈现出日新月异、丰富多样的局面。

Chapter 3

第三章

沉浸式影像的叙事

第一节　影像与叙事

一、故事、情节、叙述

　　凡提及"故事"与"情节"这两个并不易于分辨的概念，许多人都会不经意地想到 E·M·福斯特在《小说面面观》中对这两个概念有自己的解释，他举了个浅显易懂的例子，"国王死了，然后王后也死了"，这可以看作是一个故事；"国王死了，然后王后因为悲伤而死去"，这也可以看作是一个情节。路易斯·贾内梯（Louis Giannetti）在《认识电影》（Understanding Movies）一书中对于故事与情节有过如下描述："故事可以被定义为一般的题材，按时间顺序进行的戏剧表演的素材。而情节则包含了讲故事的人给故事加上某种结构形式。"[49]总结贾内梯的说法可知，按事件发生的实际时间顺序排列事件的叙述就是"故事"，而影响结构层次划分的，事件发生的具体状况就是"情节"。电影理论家斯坦利·梭罗门（Stanley J.Solomon）对于福斯特关于故事和情节的区分也有自己的看法："福斯特研究小说的有名著作在故事和情节之间划了一条有趣的界线。这条界线基本上适用于包括电影在内的一切叙事艺术。"[50]然而，电影是一种以视觉手段来讲故事的艺术，应当具有属于影像特质的故事与情节内涵。虽

然在上百年的电影发展史中，一度涌现出不少"反故事、反情节"的先锋派电影，但是不可否认的事实是以叙述故事为主的电影仍然是人们最为认可的电影形式，拥有最广泛的观众。人称"电影界的弗洛伊德"的大导演希区柯克就曾明确表示，要想拍一部电影，首先就意味着要去讲一个故事。特别是对于更广大的电影观众而言，他们大多不会以"艺术"的眼光去审视电影，更多的是将电影视为一种娱乐方式，一种可以尽情沉浸故事情节之中的，以此获得认知和情感上的满足的方式。

叙述是任何故事情节表达的基础。叙述者作为故事发声的源头是论及电影叙事相关内容的出发点。那么，电影的叙述者是谁呢？有关电影叙述者的问题的争论在电影理论发展史上从来就没有停止过。有不少人认为我们在不少电影中听到的画外音发声者就是影片的叙述者。仔细思考，大部分电影是没有画外音叙述者的，哪怕有也只是有需要时插句话，画外音的叙述一般不是连续不断的。因此，电影中的画外音并不能被认作是整个电影文本的叙述者，充其量是二级叙述者，可以有、存在但并非必须存在。也有不少人认为电影作品的整个创作集体充当着电影叙述者的身份。这种看法并不适用于全部电影作品，一般比较适用于非故事性的电影作品。因为故事性的电影作品的叙述大多是虚构的，电影创作者和电影叙述者是互相独立，而非一体的。演员在事先设置好的叙述框架下，化身为该框架下的角色，演绎角色的悲欢离合，直到导演喊停，虚构结束回归演员身份。因此，对于叙述主体的区分一般属于结构主义中话语与话语的结构研究，必须建立在对叙事中故事和情节的内涵区分基础上完成。探究沉浸式影像

的故事、情节必先对其叙述者加以确认,在明确叙述主体后,展开故事情节才能顺理成章。

对于叙述主体身份的确认,沉浸式影像与传统电影并无明显不同。但由于影像形式的改变,其具体表现上也有略微差异。传统电影叙事一般是由导演或编剧等创作者来构建相对封闭的、表意较为固定的空间,而沉浸式影像叙事的建构涉及的问题是多方面的,不仅包含开放式、全方位的空间设置,还包括与观众之间关系的改变。沉浸式影像是由导演或者编剧等创作者向观众赋予权力,进而使得作品可以在创作者和观众之间的交互中完成自身的意义价值。完成沉浸式影像的欣赏需要由创作者、叙事方式、沉浸式全景媒介、观众四方共同作用,其中的叙事方式完成的是电影与观众的交互过程,这种交互形式与传统电影作品的固有形式及其与观众之间的关系是完全不同的,具有颠覆性意义。沉浸式影像的故事架构绝不仅仅是创作者单方面意图的表达,而一定要全方位、多角度地考察事件本身。创作的出发点、叙事线索都不能是单一的,而必须是在共同内容下将不同的叙事线索并置在一起的叙事方式。也许构成叙事的故事或情节不仅没有特定的因果关系,更没有确切的时间先后,一切内容皆因场景空间环境而变化发展。

无论如何,"把电影从一种新技术转变为有艺术感染力的传播媒介,全靠用电影讲故事。"[51]沉浸式影像的叙事结构、叙述主体、故事情节等内容,从传统的更多关注时间层面上的因果线性叙事模式彻底转移到关注空间层面的多元并置叙事模

式。这需要创作人员不断学习运用更加新颖的、巧妙的故事讲述方式加以应对。

二、影像叙事的时空

电影是具有双重时空关系特点的艺术形式，其故事的叙述与情节的展开都处于时空的结构之中。电影对故事与情节的处理，绝不仅仅是在因果关联之下，依据发生事件依次推进，而是始终与影像结合在一起，并借助不断变化的影像，在光怪陆离的时空运动中，将故事与情节的展开一次性完成。电影的叙事时空即便是以观众日常生活中的经历和情节为关注点，也与观众真实所处的现实时空有本质的不同。电影的叙事时空是存在于电影创作者艺术构想设计中的，是为了服务于其艺术思想观念表达以及电影作品的叙事要求而存在的。它的产生过程是提取观众真实生活时空中的典型特征，并对其加以艺术化变形、艺术化夸张或艺术化渲染。它的真实感的产生是以假定性为基础的。

电影审美对观众有很强的吸引力，其中非常重要的因素就是电影可以让观众获得真实的感受。电影所讲的故事能否打动观众，并让观众获得感官愉悦的同时受到心灵的震撼，是电影作为艺术形式具有的审美体验的基础。真实感的获得不仅需要影像的内容与其表现的时代、地域、人物等相符合，更需要设法使影像接近观众的真实生活经验和感受。巴赞推崇影像的空间真实与克拉考尔认为的影像是照相记录，无非是想表达视觉影像可以通过还原我们所见和所想的方式来让我们感知世界这个思想。沉浸式影像

的创新电影观念不但使巴赞、克拉考尔等电影理论家的"复原世界"理论得到更新和拓展，而且为麦克卢汉的"两大文明"理论扩充和添加了新技术条件下的想象图景。早些年开始广泛应用于电影领域的三维技术可以说率先从虚拟与真实的关系层面上对旧有美学观念提出了挑战。现如今三维技术高度发展，三维影像不仅可以模拟现实世界，更可以创造想象世界，真正实现虚拟现实。依托于虚拟现实技术的沉浸式影像因其逼真的视觉感受模拟，会调动观众解读影像内容的欲望，加强对人物心理自觉的感知和把握。这在以往的任何电影形式中，真实与虚拟从来都没有出现过如此相似的合一性。同时，这恰恰是传统电影和沉浸式影像最根本的区别。观众的内在距离就这样消失了。

除了真实感营造对叙事时空的影响外，沉浸式影像与传统电影相比，叙事时空更加多维。受电脑游戏发展的影响，受众的自我意识在日益萌发，在接收影像的过程中需要更多更深入地参与。电脑游戏的用户操作界面设计，为玩家提供了多种情景选择。电脑游戏中的时空分岔选择，可以延伸出不同情节支线，提供情节发展的因果多样性。这种可供选择的多维时空叙事，模拟了人类在现实生活中的行动方式，制造了强烈的真实幻觉，形成独立于现实生活的虚拟世界，对使用者产生了极大的魅惑，致使许多人沉陷其中。电脑游戏的交互模式为电影叙事提供了重要启示，例如电影《罗拉快跑》（Lola rennt）早已试图在多维叙事模式上有所拓展。影片的叙事随着罗拉的三次拯救旅程依次展开，每一次旅程都是线性叙事单向推进，清晰明了，简约至极。同时，下一个叙事都会颠覆上一个叙事，最终带来开放式结局。这种类似玩

家打游戏获得过程体验的叙事方式直接导致电影风格的变化。常规的因果报应,一环套一环的故事片结构方式被彻底突破,取而代之的是强调交互与开放的,依靠不间断悬念扭转故事走向的叙事方式。

因此,沉浸式影像可以建立一个实时性的电影叙事平台,可以仿照电脑游戏,提供由几部或十几部小型电影组成的巨型影片,电影的每一个节点都延伸出各种情节支线,组合成网状的超大型叙事。它可以是假定时空的关系分岔,可以完成自由的时空穿越,也可以是非线性分布的情节地图,由个体观众自由选择或设计个性化的情节路线。现代共时叙事与传统历时叙事会在沉浸式影像上实现结合(表3-1)。[52]

叙事形式 表3-1

三种叙事	人物命运与线性组合形式	沉浸式影像的综合叙事形式
	相同意象与群组合形式	
	中心观念与中心组合形式	

由此可见,沉浸式影像的特质可以由交互式叙事的时间观念结合虚拟影像空间的隐喻作用共同体现。首先从时间上看叙事,可以将时间划分为三种:故事时间、叙事时间和观赏时间。故事时间指的是故事发生的时间,这段时间是故事发生过程的全部用时;叙事时间指的是故事被叙说时的时间;观赏时间指的是观众欣赏故事被再现出来的时间。一般的叙事都是这三种时间的共同聚合。但是在交互式叙事中,这三种时间聚合在一起的同时,还允许观众与每一种时间单独发生交互活动。[53]沉浸式影像的叙

事时间与传统叙事时间相比,是由观众起决定作用而并非是电影的创作者。沉浸式影像的叙事时间具有更多样化的交互性,具体表现在:可以非线性地设置故事时间、可以自由延长或缩短叙事时间、可以让时间永远停留在当下、可以反复进行解读的时间等方面。其次从空间上看叙事,传统电影叙事空间一般是有边界的固定叙事空间,空间是一个有机整体。沉浸式影像的叙事空间较之传统,不但没有了边界的概念,而且向多维度扩展。这种具有伸缩性的虚拟叙事空间和可以支配的观众交互空间是沉浸式影像特有的叙事空间形式。

现代电影叙事的多样化技巧的发展,为沉浸式影像的综合叙事奠定了基础。可以期待在不远的将来,依托头戴式显示器和虚拟现实眼镜等设备的沉浸式影像将会大范围兴起,交互式虚拟现实将与电影工业更密切地联系在一起,那时的电影编剧将要处理更加复杂的情境和情节。

三、《俄罗斯方舟》:叙事分析及"观看"问题

俄罗斯导演亚历山大·索科洛夫导演的电影《俄罗斯方舟》(Russian Ark,又名《创世纪》),以整部影片用一个90min的长镜头一气呵成拍摄而成没有使用剪辑而世界知名。整部影片讲述了这样一个故事:一位当代电影人突然闯入一个世界,作为电影中的叙述者身份出现,观众只可闻其声,自始至终不可见其人。这位叙述者忽然闯入的世界就是18世纪的冬宫博物馆。这座古老的宫殿是历代沙皇的皇宫,是俄罗斯悠久丰富文化的藏身之所,

也是当年列宁下令战舰阿芙乐尔号炮轰的地方。叙述者不知道发生了什么事情，只知道是因为意外而进入，并且周围的存在于历史中的人物也看不见他的存在。在这里，他结识了一位穿黑色衣服的男子，原来此人正是18世纪时愤世嫉俗的法国外交官、游历俄国的著名法国人德·古斯汀侯爵。影片中二人结伴同行，穿越历史，在参观和游览的过程中，共同目睹了俄罗斯历史数百年的风云变幻，并就俄罗斯的历史发展变化展开讨论（图3-1）。

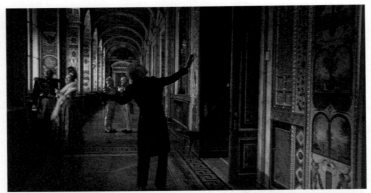

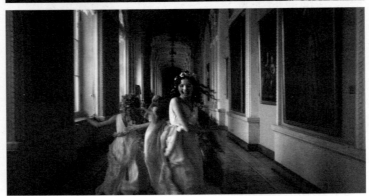

图 3-1 电影《俄罗斯方舟》剧照（一）

导演为了尽可能地重现曾经发生在这座宫殿里的历史事件，对于叙述者和外交官的游历过程设计得十分奇特，最终让数百年来的时空交错在他们的游历中重现。叙述者和外交官两个人漫步在宏伟壮丽的宫殿内，讨论着彼得大帝的功过是非，跟随着官员和贵妇来到一台戏剧晚会的后台，目睹了女皇凯瑟琳二世的个人生活，对于俄罗斯人学习欧洲文化艺术的行为是否属于抄袭有着不同的看法，来到意大利风格的画廊遇到了正在参观的现代人并与一位医生和一位演员交谈讨论一幅幅著名油画所内含的深意等。二人穿越了宫殿里众多的房间，欣赏了众多西方雕塑和绘画作品，现代人向德·古斯汀侯爵介绍了20世纪的俄罗斯爆发的革命，讲述了第二次世界大战时圣彼得堡所付出的代价。整个参观的过程就像是在翻阅俄罗斯的历史，这座世界著名宫殿见证了俄罗斯不同历史时期的重要人物、重要事件：上一刻是老年凯瑟琳二世看孩子们玩捉迷藏，下一刻是公主贵妇们喝茶时戴舞会面具；既有皇室奢华璀璨、无与伦比的晚宴准备情景，又有聚首的三任博物馆馆长谈论秘密警察的残酷迫害；刚刚巧遇波斯人派王孙前来向沙皇寻求和解，随后又见证风光不再，沦为阶下囚的末代沙皇全家最后的晚餐。这两位来自不同历史时代的闯入者作为时间的旅行者，他们彼此交流，言辞细琐且时有争论。这趟时间和历史交织在一起的旅程随着末代皇室的一场隆重的宫廷舞会的结束而结束。舞会的场面相当盛大，身穿笔挺制服的将军与他们身边衣着华贵的女伴欢快起舞，时而优雅，时而急促。远离了历史的风雨，没有了时代的动荡，只有华丽巨大的水晶灯下充满欢歌笑语的舞蹈在展示着俄罗斯帝国最后的辉煌。德·古斯汀侯爵随着欢笑的人群轻盈起舞，

叙述者四处观望。当舞曲结束，掌声响起，贵族们纷纷离开舞会，德·古斯汀侯爵决定留在那里，而叙述者随着潮水般的人群离开了宫殿，乘上了"俄罗斯方舟"，向着茫茫无际的大海前行。俄罗斯数百年来的风云变幻在电影镜头前展露无遗，繁华散尽后，那美丽的梦幻般的历史将永远留存（图 3-2）。

图 3-2　电影《俄罗斯方舟》剧照（二）

对电影《俄罗斯方舟》进行叙事分析，突破题材的限制，进入故事内容层面，仅仅是第一层突破；对深层次故事结构的探索，找到故事是如何影响和制约着叙事活动的，才能打开更深一层的意义，找到导演亚历山大·索科洛夫叙事的深层动力。仔细分析该片的故事结构不难发现，全片的叙事是依托于场景转换依次展开的。导演亚历山大·索科洛夫的叙事愿望正是带领现代观众穿越历史，见证俄罗斯历史与文化的变迁。这种没有切换、没有间断，用一个主观长镜头贯穿整个影片的极端手法，这种从一个场面到一个场面再到另一个场面的叙事结构，几乎可以照搬至沉浸式影像中，延续这种形式的表现手法。

《俄罗斯方舟》如若转换沉浸式影像的最重要依据是要把握、保持住影片的叙述视角。以影片开场为例，一片漆黑中，画外音响起："我张开眼睛，却什么也没看见，我只记得发生过意外……"这段画外音就是给观众时间接纳自己就是叙述者，是突然闯入者的过程。直到叙述者眼睛看到，妇人被抱下马车进入宫殿。与现有传统影片形式不同的是，这些场景都是全景影像。观众作为叙述者可以跟随镜头的运动，关注着刚下马车的这些妇人在众人簇拥下进入宫殿，当然也可以回头继续观看马车的状态。但无论观众看向哪里，在规定的剧情时长里，观众依旧是被动转换场面的。

至此，我们可以看出亚历山大·索科洛夫的叙事思维是具有超前性的，虽然在他拍摄该影片时，电影的技术还不足以支撑其拍摄沉浸式影像。拍摄这部电影动用了八百多名演员在每一个场

景细节中精确地走位，让摄影机穿梭了两公里多的路程，精雕细琢任何一处光影色彩等极致做法挑战了长镜头的纪录。如果采用全景拍摄，相信单是避免演员走位穿帮就是一项浩大复杂的任务。无论如何，亚历山大·索科洛夫的叙事方式不可否认是有先见之明的。这种叙事方式建立的基础是真实生活中人类最自然的观看方式。他把摄影机看作是人的眼睛，用移动的视线、变化的视点带领观众走进亦真亦幻的影像世界。可见，依托头戴式显示器或虚拟现实眼镜观看电影这种特殊的观看方式自然形成了独特的表达形式和风格。"主观视角"与"漫游式观赏"是可以让观众真正参与到电影的幻象事件中的重要方式。链接这两点的叙事模式的关键就是把握住场景空间的变化。

不少学者对亚历山大·索科洛夫的《俄罗斯方舟》给予了高度评价，有的赞誉其是长镜头美学的巅峰，有的认为其集合了剧情片、纪录片、音乐剧、历史、政治、音乐、舞蹈、视觉艺术等多种门类艺术形式，是名副其实的综合体。这些说法在笔者看来，都只是冰山一角，其更重要的作用或许是在未来电影技术高度发展后，可以为电影构建叙事内容提供强有力的支撑和可能性探索，可以为观众模拟真实生活中不可能获得的体验，比如：同一人在同一时间，出现在不同地方，看到不同的事情等类似具有超能力的情况。

四、故事的叙述：看《九条命》的叙事策略

由罗德里格·加西亚（Rodrigo García）导演、上映于 2005

年的电影《九条命》(Nine Lives)讲述的是发生在九个不同的女人身上的故事。导演用九个一气呵成的长镜头分段落表现九个故事桥段：女犯人桑德拉（Sandra）在监狱主动表现，希望博得狱警的关照，在接受女儿探视时，因话筒故障无法与女儿沟通而情绪失控；怀有身孕的黛安娜（Diana）与旧情人邂逅，手足无措、欲说还休都无法掩盖内心深处的黯然惆怅；痛恨父亲的女儿霍莉（Holly）对妹妹不断诉说着关于父亲的回忆，不堪的过去让她痛苦万分，记忆里残存的父亲的爱又让她充满矛盾；未婚先孕的女友索尼娅（Sonia）和男友参观朋友的新房，却为要不要孩子争得不可开交，女友认为和男友感情稳定希望留下孩子，却遭遇男友的坚决反对，殊不知朋友夫妇是不能生育的，双方其实都是万般苦闷与无奈的；女儿珊曼莎（Samantha）应瘫痪父亲的要求从寄宿学校退学回来，遭到母亲的强烈反对，不得不徘徊于父母之间左右为难；罗娜（Lorna）和父母一起参加前夫现任妻子的葬礼被认识她的人鄙视，没想到前夫竟然告诉她最爱的人还是她；背叛瘫痪的丈夫的鲁思（Ruth）和男友在旅馆开了房间，因服务员不经意的话语，想到了可能对女儿造成的伤害而弃男友而去；身患乳腺癌临近手术的妻子卡米尔（Camille）烦躁不安，悲观和恐惧让她看不惯一切，直到被注射镇静剂才安然入睡的她并不知道丈夫依然深爱着自己；墓园里，年老的母亲玛吉（Maggie）来给女儿扫墓，幻想着和女儿共处的点滴，承受着不能承受之痛（图3-3）。

　　这部电影是讲女性的，女性在社会生活中充当的角色是多样的，她们是女儿、是女友、是妻子、是母亲，不论是什么角色，

图 3-3　电影《九条命》剧照

每个女人都背负着自己不得不背负的东西,而且不论能否承受都会坚强地承受下去。九个桥段,没有华丽的场面、没有酷炫的剪辑,九个故事展现的是不同女性的人生,它娓娓道来,既相互独立,又相互关联,偶尔你是中心,偶尔我是中心,相互联系的女性,各不相同的人生,带给观众不尽的思考(图3-4)。

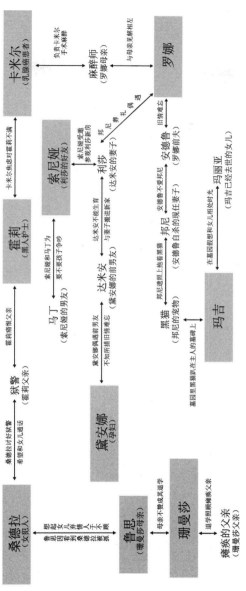

图 3-4 电影《九条命》人物关系图

电影《九条命》采用非线性的叙事结构，以段落为组成单元将不同女人的故事逐一罗列，套用电影里的一句话，"每个女人都是一个浩瀚的宇宙。"九个女人的九个不同故事真真切切地呈现在观众眼前，让观众在感慨人生如戏、错乱纷杂的同时，不得不更加深切地体会戏如人生、真实自然。身份不同、立场不同，即便人无完人，她们或多或少地都有自身存在的问题，面临的都是人生之艰难抉择，但所幸一切都情有可原。

非线性的叙事结构惯用手法是彻底打破时间的线性封闭次序，用段落化的形式将其取代，同时依赖空间场景上的转换来完成叙事结构模式。这种模式也十分适用于沉浸式影像。特别是在人物关系处理方面，《九条命》的叙事中构建人物之间关系的方法，完全可以直接套用在沉浸式影像中。沉浸式影像依托头戴式显示器或虚拟现实眼镜完成观影过程，这个观影过程与人们日常观看演出的观赏过程十分类似，都属于让观众进入影像空间。以《九条命》为例，如果改编成沉浸式影像，完全可以保留目前已有的九个段落。因为这九个段落需要九个大的场景，虽然单独的场景里包含了不同的场景空间组成，比如监狱里有楼道、探视室、办公室等不同的小场景；医院里也有楼道和病房里的区分等，但这些区分并不影响整个场景的归纳。这种小的场景转换是可以随着角色的运动而自然过渡变化的。在"沉浸式"虚拟环境空间里不会发生突然的跳跃造成观众思维的"断裂"。九个段落之间的转换也完全可以保留已有的黑场淡入和淡出黑场的形式。至于观众所处的位置或者说观众的参与身份，则与上文分析的《俄罗斯方舟》有所不同，观众还

是全知上帝视角，像电影批评家克里斯蒂安·麦茨（Christian Metz）对电影"透视"曾经有过的描述一样，置身于提前"为观看主体预留的空位"，一个"全能的位置"。[54]在上帝视角下，观众依然可以发现：所有的人物角色就像真实生活中一样，穿梭于不同的场景空间，那个不近人情的狱警竟然是霍莉痛恨的父亲；原来索尼娅和马丁在不能生育的朋友面前大肆争论是否要留下孩子；那个可爱的小女孩玛丽亚居然是不存在的，就是墓碑里早已死去的玛吉的女儿。所不同的是，这样的发现使人更有身临其境感，与角色的感情激荡更加贴近。

由此可见，罗德里格·加西亚的不按常理出牌，将完整顺序相关联的故事打乱成段落式的结构模式与沉浸式影像的叙事模式暗合。可惜罗德里格·加西亚拍摄《九条命》的时候，虚拟现实技术还没有今天这么发达和普及，没有将其设置成沉浸式全景电影的形式。但他的叙事策略却对今天的沉浸式影像影响深远，无论如何，以场景为依据的段落化叙事、跳跃的时间节点、像拼图一样的讲述方式、多条线索并存的结构模式都可以成为沉浸式影像的叙事模式。观赏这样的电影，观众真的就像是参与到不同人的真实生活当中，必须与之积极互动，运用自己的思考，才能全面梳理故事，完善情节。

第二节　沉浸式影像的叙事弊端

一、故事：感官体验的渴望拆解叙述的连贯性

对于电影而言，不论何种技术手段，叙事始终是电影的内核，是电影创作者对复杂现实生活的选择和重构，并借用依托各种技术的电影语言完成叙述的规划安排。正如罗伯特·麦基说过的"故事艺术是世界上主导的文化力量，而电影艺术则是这一辉煌事业的主导媒体"。[55]沉浸式影像的观影模式和以往的传统电影有巨大差异，特别是依托头戴式显示器和虚拟现实眼镜类的，是真正的全自主空间的封闭视觉观影环境。这种情况下，观众虽说可以任意观看不同的角度，屏幕画面显示什么内容，可以不再受制于导演的主宰，自由推进剧情，但其带来的故事讲述却明显不如传统电影具有优势。

我们都知道剧作中重点强调的"故事"直接决定影片的成败。"谁？""在什么地方？""做了什么事情？"这样的故事是我们日常接触的电影中的主要形式。故事能否让人"听得"入神，讲得怎么样，"以后又发生了什么事呢？"[56]这些都是吸引观众的地方。电影通过影像这种媒介作用于人的视听感官，

直观地呈现那个虚构的有别于真实世界的虚拟空间。这个空间存在的意义就是对现实世界的一种美学重现或补偿。经由用影像"讲故事"发展而来的电影叙事学，在继承了文学叙事学的理论成果的同时，研究的重心就是如何用电影这种独特的语言形式和表意习惯来构建剧本，最终可以使电影的艺术表现力得以提升。

由此可见，电影既是影像艺术，又是叙事艺术。如果社会没有发展到今天这个程度，诸如电视、电脑、手机、平板等各种显像设备没有如此高度发达，也许电影依旧是一个讲故事的重要方式。可惜在如今生活中到处充斥着图像的情况下，电影人大多体会到了现代电影如果仍旧依靠调动视听元素叙事，已经很难适应众多图像艺术竞争的生存模式了。因为更多的观众去电影院看电影，只是想追求视听刺激，从而缓解压力，获得快感，而不想花时间、费心思地去仔细解读影片的意义。中外大导演们为了适应这一时代特点，创意理念和制作手法如出一辙。从中国古装历史题材的《铜雀台》《鸿门宴》到革命战争题材的《大转折》《大进军》；从好莱坞的灾难大片《后天》（The Day After Tomorrow）、《末日崩塌》（San Andreas）到具有神秘魔幻感受的《霍比特人》（The Hobbit）、《哈利波特》（Harry Potter），还有更多的善用动画特技特效纯科幻大片，诸如《星际迷航》（Star Trek）、《星际穿越》（Interstellar）等，它们都不再把讲故事的视角投射到现代日常生活中，而是将注意力放在如何制作可以表现震撼新奇、恢宏壮观的大场面的故事内容。

传统电影艺术中,影像所承载的更多的是叙事的功能。或者说,影像是在为叙事服务。观众在大屏幕上看到的每一个画面影像都具有比较明确的叙事目的。比如:上一个画面剑客用手握了下剑柄,那么接下来肯定会有动作。下一个画面要么是拔剑出鞘,开始打斗,要么是在缓慢拔的过程中突然又果断地插回去,叙事逆转。当然也有不少影像注重情绪的宣泄或者是隐含着某种主观意图。《唐山大地震》的女主角徐帆在影片中飘忽不定、目光游离、机械行走都形象地表现了地震后人们绝望无助的精神状态(图3-5)。这里,影像的目的在于揭示人物内心状态但并没有脱离叙事。

现如今,我们可以发现不少影像本身与叙事关系并不大,他们在乎的是奇观化的观众视觉体验是否精彩。这些影像的存在意义就在于画面本身具有震撼力的视觉效果可以让人过目不忘。《黑客帝国》(The Matrix)中子弹在一个虚化的时空被静止的空间移动旋转这种"子弹时间"的表现方式就是很好的例证(图3-6)。这些影像对于表现人物、事件等内容来讲完全没有存在的必要,但是这些影像的出现确实能令观众感觉到战栗、

图3-5 电影《唐山大地震》女主角形象

图3-6 电影《黑客帝国》的子弹时间

紧张和恐怖。这种直接切割原本流畅叙事的手法，对图像奇观化的处理形式造成了故事连贯性的拆解。

 毋庸置疑，强化影像的视觉表现力，满足观众求新求异的心理，在突出视听震撼的同时，增强观众的沉浸感体验，已经成为当代电影克敌制胜的法宝。但是，这么做并不是说让电影忽略或者放弃了故事。故事毕竟是支撑电影存在的重要基础。就已经创作研发出来的头显类型的沉浸式影像短片来说，故事的连贯性一直没有上佳的表现。这一点也很容易理解，过度在意某种形式特征以及视听效果势必会影响其他方面的设置。在以"沉浸式"体验为主要目的的电影中，故事叙述让位于画面影像的表现力，导致故事的连贯性大打折扣实属正常。只要故事本身没有明显漏洞，可以支撑起由影像和声音组成的一个个镜头，并且满足最重要的一点，即突出影像带给观众的视觉沉浸，这样似乎已经足够了。这种新的对故事的定位直接导致影像的深度表现被削弱，使得电影走向表面化的视听轰炸。以《迷失》（Lost）为例，这部电影讲述的是一个庞大的机器臂在森林中寻找自己身体其他部分的故事。故事的讲述是多线型的，会根据观众的自主选择不同有不同的结局。虽说该片依赖新颖的形式，逼真的体验赢得了不少人的青睐，但它叙事方面也存在着诸多问题，最明显的不足就是故事内容简单，情节事件单一，如果观众不能很好地配合那将会是非常失败的体验。就拿那只大手臂来说，如果观众不跟着它走，那么最终就只能漫无目的地在场景里游荡。即便配合导演意图，跟随手臂回到机器人身边了，也不免会觉得叙事方式有些过于简单（图3-7）。

图 3-7 Oculus Rift 首部沉浸式影像《迷失》

突出沉浸感体验的头显电影或多或少地都会对电影叙事的连贯性造成负面的影响。毕竟传统的电影叙事手法很多都不适应"沉浸式"头显电影这种新的表现形式。如果要改善这一状况，势必要选择适合沉浸式影像的故事讲述方式。

二、语言：话语为中心的美学特质从属于影像

传统电影理论的观点一直认为电影是依靠摄影这种技术为制作方式，通过大屏幕上展现的影像以及音响中播放的声音，来创造形象，展现大屏幕的时空关系，将现实生活的种种境况和百态人生搬到屏幕世界中。塑造的大屏幕形象离不开声音和画面的组合，以及用来叙述故事形象的镜头方式。语言这一表现手段可以说是传统电影叙事中必不可少的元素。传统的电影理念就是"以话语为中心，讲究电影的叙事性和故事性，注重人物的对白和剧情的戏剧性"。[57] 如今，以突出视觉冲击为主要目的的 3D 数字电影、4D 电影、环幕电影、球幕电影、VR 头显电影等，种种突出"沉浸式"感受的电影形态迅速发展，颠覆了传统电影的美学特质。这种观念上的改变以及沉浸式影像空间的打造共同造成了电影语言因素对传统的革新。最突出的变化就是语言因素在电影艺术整体范围的重要程度降低了。

这里所指的语言因素是一个比较宽泛的概念。如果运用拉什对于语言和图像这两种符号的二分理论[58]，我们亦可以将叙事电影理解成围绕话语展开的故事讲述方式和情节矛盾冲突以及角色台词的艺术形态。因此，我们可以将电影的文学性、故事性、情节性以及依托台词的人物形象塑造等全部归纳成电影语言因素。涉及语言因素的电影类型就是指这些依赖叙事的电影类型，也正是普通观众心中传统意义的电影。这类电影大多是叙事电影，电影成功的关键取决于文学剧本、故事情节、人物性格，这些语言因素成为叙事电影存在的原因，电影的视听效果只是语言因素

借助电影这一媒介完成内容叙事的表现方式。换句话说，这类电影在视听效果运用上往往是有所限制的，是以内容叙事的功能为前提的。故事讲得好不好大多处于首要位置，而影像画面效果是处于次要位置的。

当然，传统电影中也有非语言电影。它作为一种另类风格化电影也已经发展了几十年了。20世纪80年代，高佛雷·雷吉奥（Godfrey Reggio）的一部《失去平衡的生活》（Koyaanisqatsi）标志着一种新的电影形式与风格的形成。影片的内容就是大自然的多彩风貌，无论是一望无际的荒漠还是深邃高远的天空，无论是优美蜿蜒的山脊还是壮丽险峻的峡谷，创作者都应用了电影的手法、蒙太奇的语言来表现。继高佛雷·雷吉奥之后，《变形的生活》（Powaqqatsi）、《微观世界》（Microcosmos: Le peuple de l'herbe）等一系列既不属于一般意义上的纪录片又不属于其他叙事影片的电影作品出现了。这些作品往往采用记录的方式，在没有情节、人物、台词的情况下，客观单纯地展现一幅幅极具视觉冲击力的画面。这些画面大多在表现自然风光的秀美壮丽或是表现人类生活的丰富多彩，其所从属的影片大多探讨文明历史、自然演变等渗透着哲学气息的现代命题。这也许正是如今大部分非语言性的电影作品将发展重点放在增加观众沉浸感上面的原因了。

目前，人们看到的基于头显等设备的"沉浸式"电影可能更接近于游戏，走的是与叙事中心的传统电影完全不同的道路。这种电影形式淡化语言因素，以突出图像的视觉效果为主要目的，

电影不再是给观众单一地讲述一个曲折的故事，而是在讲述故事的过程中，尤其凸显展现故事发生场面环境的空间。同时也很重视那些十分具有观赏性的角色动作。归纳一下就是电影不再单纯以对白、旁白、故事讲述方式等语言因素为重点，而是让这些都从属于画面的造型和视觉的吸引力。

也许有人会认为，依托头显类设备的沉浸式影像是在打造强沉浸视听盛宴的光环下，对叙事的"放任不顾"。事实是否如此呢？笔者认为，叙事的碎片化或不羁化只是沉浸式影像在发展初期发展不成熟的表现。电影史上有声电影刚刚诞生不久，也曾遭遇过类似的诟病。不少人批判刚刚出现的有声电影过度重视声音表现，致使电影成了对白片。现在重新审视当初的质疑，不免觉得当时的批判者言过其实了。现如今无声电影销声匿迹，有声电影俨然成为电影艺术的主流。声音不仅没有毁掉导演艺术，反而极大地促进了电影语言的丰富和电影的发展。可见，"沉浸式"头显电影中出现的淡化叙事的现象也是电影发展历史在前进过程中遭遇的曲折。也许已经创作出来的这些"沉浸式"头显电影作品经过技术处理，游离于叙事意义之外的影像确实被极大地放大了。也正因如此，电影变得刺激了，观众因刺激而迸发出愉悦感。但这只能说是电影艺术的影像造型力量的优势所在，是后工业社会里大众文化消费的需求。这样的电影作品虽说重视视觉刺激但其内在创作也并不排斥有益的叙事元素。它们只是力求在叙事基础上能够最大限度地开展视觉效果的创造，以便能够更好地传达电影原本的意义。

三、细节：什么才是推动情节发展的注意焦点

影片分析必不可少地会谈到细节，因为细节在整部影片中是塑造角色性格、构成事件情节、渲染气氛的最小组成单位。一个个细节构成了一场场戏，一场场戏又构成了曲曲折折的情节曲线。贯穿影片推动故事展开的情节点正是细节。虽然电影的表现形式是用蒙太奇组接、长镜头连续的方式构成时空关系和场面内容，但观众不可能在意一个个的镜头，哪里用的推镜头，哪里用的摇镜头，对于观众来讲都不如细节内容来得更实在。观众需要从场景的设计细节中去了解故事发生的时代背景、生活状态，需要从人物的动作细节、台词细节去了解角色的矛盾冲突，可以说读解影片更多地就是在读解细节信息。

细节信息在被关注和读解时是可以以小见大的。这些精心设计出来的"小"可以为观众提供更多的愉悦和宣泄、更多的想象和思考空间。内容表现上的各种细节在电影叙事中具有两方面的功能：一方面，细节是场面构成中的基本要素，它的作用就是丰富和展开场面，让观众可以充分地感受到场面带来的真实感受；另一方面，细节是电影艺术表现的一种手段，尤其在刻画角色性格特点、推动故事情节发展和表达传递情感意图等方面有着卓越的表现。对于我们讨论的"沉浸式"头显形式下的电影作品而言，细节的功能是否依然运转自如，发挥作用呢？答案当然是否定的。否定的最重要原因是，电影的空间载体发生了变化，传统电影作品处理细节信息的手法不一定全部适用于新的"沉浸式"头显电影。头显电影的魅力关键正是观

众与头显内部屏幕画面构成的"沉浸式"艺术空间的情景交融。在这种环境下，观众站立其间，可随意转动头部环视，就会不自觉地置身电影虚拟空间中，并跟随电影镜头的变化、情节的推进，产生不同的情绪反应。

仍以《迷失》为例，故事的推动力是"找寻"，这种题材本身就符合"四下看"这一人的日常动作行为习惯，也符合当时 Oculus Rift 这一头显设备的优势特点。故事发生的环境是森林里，用 Oculus Rift 这种虚拟现实硬件设备来观影难以脱离景观漫游的嫌疑。因此，影片的叙事手法一定要有多方位、全空间的概念，必须符合 Oculus Rift 的观影特点。观众在随意观看时，视线是不可控的，在这种"浏览"模式下，观看过程势必会漏掉一些细节点，如果恰巧这些点是关键性的情节点，那么很容易造成连贯性建立错误，使故事的讲述产生断裂。即便只是巨幕电影，这类看似比传统电影只是扩大些屏幕范围的电影，对于观众而言，不少需要反复玩味，也势必会影响观众对情节的跟进。因为情节的开展是没有间隙的，再加上全空间的、丰富的画面信息，漏掉重要的细节信息在所难免。细节信息被忽略可以说是"沉浸式"头显电影的一大弊端。

为了解决这一问题，电影创作者们必须付出更多的努力。比如，"沉浸式"头显电影，为了适时地刺激观众的感官，适合增加具有沉浸感的大场面，那创作者就应该充分发挥细节构成场面的功能。唯有如此，影像的视听效果才能得到较为强化的表现。同时，画面内容不应该一味追求表现日常生活的，场面较为平民

化的故事，而应该更多地设法营造观众可望而不可即的，或是可想而不敢想的，能够充分展现影像视听魅力的，远离日常生活的历史故事、传奇故事、灾难故事、科幻故事等。再如，尽量避免需要观众反复体会的、格外细心留意的、饱含着丰富艺术内涵的细节内容出现在影片里。当然，这并不代表不可以有细节内容，对于推动情节发展的、有助于剧情理解的、需要特别强调的细节，创作者可以利用声音引导来吸引观众注意，也可以运用重复出现加长展示时间的手段来强化观众的记忆。

　　总而言之，设法提示观众需要关注某些细节信息，其手段是丰富多样的。至于除此之外的其他内容虽然也可以理解为细节，但它们存在的目的或是为了构成环境空间，为观众审美服务，或是表现为很多人物的细节动作和台词，帮助完善人物形象，并不都是关键。

　　利用头戴式显示器这种 VR 技术观看电影能够带给观众更大自由的同时，也不可避免地造成了观众对细节信息的忽略。由于观众观影自由度、沉浸式影像的观影方式各异，对于细节信息的设计，创作者需要根据不同的观影方式来引导观众，使观众的视线以及理解到的内容尽可能达到创作者的预期。凡是以各类 VR 头显来构造沉浸式观影环境，创作者或许都需要将构成 360°全视角设定成没有固定的主画面，取而代之的是不同的场景样式。再现故事发生的真实空间，即便方位不同，也需要把故事讲清楚。只有这样才能让身处不同角度的观众，以及正在随意转头的观众都可以看明白故事。将自己置身故事当中，在体验头显影片的同

时，全身心地投入到故事情景中，和故事里的人物真切地产生情感共鸣，进而获得心理愉悦。

通过上述角度的分析，我们不难看出，依赖最先进虚拟现实技术的头戴式显示器进入电影领域后，电影的本性最大可能地得到张扬。头显电影的观影体验完全是一种"震惊式"的，没有时间停下来思考，不可预测的时空景象，在不断满足探索欲的同时又勾起新的好奇心，在最真实的虚拟时空中精神得到最大限度地驰骋翱翔。由于电影的媒介载体发生了根本性变化，观影模式同时也发生了巨大改变，头显电影为电影艺术带来一个新的发展空间，极有可能成为新一代的电影艺术形态。无论如何，目前头显电影的作品寥寥可数，因此，在明了其对电影叙事的影响后，与之相对应的更深入的电影叙事学，亟待在更多的创作基础上，作进一步细致深入的研究。

第三节　沉浸式影像的叙事策略

一、"完全式"与"部分式"

沉浸式影像的叙事策略首先需要创作者明确设定的就是"沉浸式"的方式。换句话说，就是电影以什么形式或式样呈现给观众。之前我们一直讨论的沉浸式影像指的是依托头戴式显示器或虚拟现实眼镜而可以360°观影的电影样式。用这种电影样式从始至终地观看一部影片，我们可以将其称为"完全式"沉浸观影。

这里需要特别提醒的是，虽然依托头戴式显示器或虚拟现实眼镜的这种沉浸式影像可以全方位地观看电影，但请不要忘记，它依然可以单纯呈现固定画框区域的图像。这就是说，观众一样可以用这种头显的形式观看3D立体电影，与全景电影的区别不过就是除前方区域显示图像，其余的部分都是黑暗而已。在这种思路的启示下，我们可以找寻到传统电影与沉浸式影像的中间地带，即一部电影中，某些内容依然使用传统电影的拍摄方法和蒙太奇剪辑手法来展现，而某些部分则可以采用沉浸式影像的全景沉浸方式来呈现。也就是说，观看一部影片时，有些桥段观众就

像在看传统的立体电影，视角之外的区域如同黑暗的电影院一样，不需要去关注；而有些需要观众身临其境感受的桥段，需要全景沉浸的，影像会从传统固定景框区域的模式转换成全景模式。我们可以将其称为"部分式"沉浸观影。曾经三星 GearVR 尝试的虚拟电影院的做法就是这种"部分式"沉浸观影的具体体现。相当于创造一个电影院的三维场景，前方有一个巨大的屏幕，屏幕里面放映的还是传统电影形式。有业内人士认为这种"部分式"沉浸并不是真正意义上的沉浸式影像，属于在目前创作状态和硬件条件下的折中方案。

"完全式"沉浸与"部分式"沉浸看似只有表现形式的微小区别，但实则是在传统电影与沉浸式影像之间架设了一座至关重要的桥梁。它为头戴式显示器以及依靠手机屏幕成像的虚拟现实眼镜等头显类观影设备找到了与电影深度结合更广泛的接触途径。换句话说就是观众同样可以用头显来观看传统立体电影。有了这一开放式思路，采用"完全沉浸与局部沉浸"相结合的叙事理论，创作者在电影的叙事策略上就容易施展才华了。如何将电影的事件讲述出来，怎样能使事件的讲述吸引人心，这些都是需要谋划的。可以说叙事策略在某种意义上已经成为决定影片成败的关键（图 3-8）。对于沉浸式影像的谋篇布局，有几方面是需要特别注意的。

首先，使用"完全式"沉浸形式，配合层出不穷的悬念是引人入胜的关键。

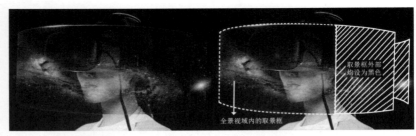

图 3-8 依托头显的"完全式"与"部分式"沉浸模式

是否能够长时间地吸引观众的注意力是衡量一部电影成功与否的重要表现。要想吸引观众的注意力,首要的是在最短的时间拦截观众的注意力,唯有如此才能拥有进一步吸引观众注意力的可能。因此,不断设置悬念,让事件的发展出现不可预测性,是第一时间把观众的注意力带入电影作品的重要手段。而沉浸式影像最擅长的当属观众"完全式"身临其境后,对环顾自身周围影像内容的未知增多。这本身就是悬念设置的主要方式。

其次,应用"部分式"沉浸的传统观影形式,展现影片角色人物真实的心灵冲突。

没有戏剧冲突就不存在故事,电影作品的叙事是高度强调设置戏剧冲突的。可以说整个电影讲述的故事就是由情节冲突与角色矛盾共同组合成的。只有悬念的电影叙事绝对算不上优秀的电影叙事。矛盾与冲突特别是角色人物真实的心灵冲突同样是电影故事吸引观众的一个重要因素。展现人物内心世界和心灵冲突的

内容一般是不适合以全景沉浸来表现的。正如传统电影中，具有恢宏绚丽大场面的"奇观"类电影大多用 3D 版来放映，而表现人物心理过程的情感剧则往往不必应用立体效果，甚至不必去影院观影。因此，对于表现内心冲突的情节，最佳方案就是应用"部分式"沉浸的传统观影形式。

再次，灵活利用"完全式"沉浸与"部分式"沉浸的转换，使观众参与推动故事的发展。

观众的多渠道参与是增加观众与电影黏性最好的方法。沉浸式影像的另一个主要优势就是可以增加与观众的互动，使观众摆脱被动观看状态。加入观众的互动，观众参与情节发展是很好的设想，但整部影片的互动设置实施起来难度极大。部分内容的实施是最具有可操作性的。例如，观众以片中角色的身份出现，用角色的主观视角代替观影视角，在剧情的推动下，自己发现问题、解决问题，会让观众获得前所未有的参与感（图 3-9）。

事实上，这种策略模式在传统电影中早已有所体现，例如在《唐人街》（Chinatown）中的杰克·尼科尔森（Jack Nicholson）饰演的辞去警察职务而做私家侦探的杰克几乎出现在所有的场景中。但导演没有跳到约翰·休斯顿（John Huston）饰演的大反派的视角表现，让观众搞清楚他在做什么。在观看影片的过程中不得不时时处处受限于侦探自身的状况。有的时候，侦探的行为过于超前，观众必须加快思考，以便知晓到底发生了什么。最后，

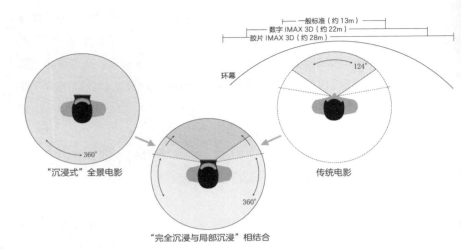

图 3-9 "完全沉浸与局部沉浸"相结合的叙事理论示意图

犯罪的真相水落石出,这一真相不仅由影片的主角侦探发现,更是由身为观众的你我发现。

无论如何,"完全式"和"部分式"策略的选择已经成为沉浸式影像叙事不可忽视的重要因素。它为电影创作者进入沉浸式影像领域,创作真正的沉浸式影像提供了可能性。观众自此被影像世界物理意义上地包裹起来,而不再被排斥在传统屏幕取景框那个四四方方的、封闭的影像世界之外了。在沉浸式影像里,电影作品与观众的现实世界有机地结合在一起,成为现实生活的缩影在另外一个空间世界存在(图 3-9)。

二、适合表现的题材类型

有关电影的题材类型包括对电影主题的研究，一直是电影叙事理论研究中的一个重要组成部分。巴拉兹首先提出了素材和题材的区分。巴拉兹认为，素材是"未经加工的现实生活素材"，素材"尚不能决定它的艺术形式"。而题材已经归属于"内容"了，它"是从某种艺术形式的角度处理过的东西，我们已经把它从繁复多样的现实生活中提炼出来并赋予它某种形式的鲜明特征。这种题材只能通过某一种艺术形式才能最合适地表现出来；它决定自己的艺术形式，因为它本身也被艺术形式所决定一样。"[59] 可见，题材对于影片的艺术形式有极其重要的意义，我们一方面"要从形式的交流的问题来研究"题材，"从类型的角度来研究题材"，[60] 美国电影理论家诺埃尔·伯奇（Noel Barch）在《电影实践理论》一书中，对电影剧作的题材有过专章论述。这正如当今我们可以把各种不同电影作品的题材作为一种情况的总和，看作一系列的题材来研究。我们既可以依据时代的不同，如古代、近代、现代、当代来划分影片的题材；也可以依据内容的不同，如战争、婚恋、魔幻等来划分影片的题材。

伯奇既反对影片剧作者高估题材，也反对电影创作者轻视题材而过于看重形式和影片的风格。伯奇认为，影片的分镜头"不论对于某些影片创作者来说，这一过程是多么地超越于影片的内容，或者是多么地处于辅助地位，它始终是在事实存在之后来实现的，它始终是叠印在事先存在的屏幕剧本之上，而屏幕剧本本

身却是某种题材的文学发展"。更进一步,伯奇还指出,"题材的选择或者是为了它能导致的文学发展,或者是为了能够在它周围交织起来的视觉花饰",而"对于当代的电影摄影师来说,不论是虚构的还是非虚构的题材都具有同一个功能,即产生形式……以及选择题材就是进行一次美学选择"。[60]

在大众文化传播语境下,分析市场不难看出,常态性走进影院观影的群体以都市白领、大学生为主。北京大学文化产业研究院早在 2012 年 5 月 8 日就曾发布过一份《文化消费调研报告(2012):影响观众进电影院的因素》[61] 的报告,从报告中我们可以清晰地看出,影响观众进电影院的因素中,影片的类型题材被关注度非常高,白领为 76.1%,大学生为 74.7%,仅次于对剧情设置的关注。由此可见,做好电影首要的是选好题材。对于沉浸式影像这一新兴电影形式,市场上成型的案例还非常有限,都集中在一些短片上,长篇电影还没有创作出来。面对这一状况,提前对其适合表现的题材类型展开探讨可以为电影的创作提供有参考价值的前期调研,是十分必要的。

选择表现题材一定要依据受众、市场、渠道等各方面的实际情况综合加以考虑。对于沉浸式影像来说,它的受众大多是乐于接受新鲜事物的年轻人,它的传播渠道与传统电影院传播有很大不同,对于创作这样的影片一定要分析其各方面的特点。在对沉浸式影像这种新形式的调查中不难发现,观众对于这种新兴设备是有各自的期待的。公开资料显示,中国 VR 内容细分领域主要为游戏领域、影视领域、医疗领域等。据统计,截至 2023 年游

戏领域市场规模达到176.2亿元，影视领域市场规模达到102.6亿元（图3-10）。VR应用相对成熟了很多，在行业应用上已经涵盖了工业制造、医疗、建筑房产、教育、培训、实验室等，消费级领域中，VR应用已经在旅游、新闻、社交、游戏、视频、转播直播等方面初露头角，在消费级VR中由资本推动、巨头公司示范，引来众多观众进场。2023年年底，腾讯多媒体实验室更是全新发布了《VR技术白皮书》，重点介绍了一套业界领先的VR视频传输解决方案。这一创新方案将为用户带来更高清、更沉浸的观看体验，也将进一步推动VR技术的普及和应用，为未来数字产业带来更多的创新和可能性。

对于VR应用于影视领域来说，这种技术为观众提供了相对低成本、高感官的沉浸式影像，拓宽了电影表现题材的范围，尤其适合那些能够充分利用空间感和体验感的题材。从目前观众喜

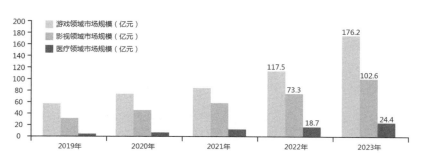

图3-10 2019—2023年中国VR内容行业各细分领域市场规模（注：2019—2021年无具体数值）
（图片来源：华经产业研究院）

爱的观影类型上来看，科幻类、冒险类是观众最希望看到的。科幻题材的 VR 影像可以将观众带入完全想象中的世界，无论是遥远的未来、外太空探险，还是与外星生命的接触。VR 技术能够创造出令人难以置信的视觉效果和环境，使观众感觉自己真的置身于这些未知的世界之中。冒险探索题材的 VR 影像可以带领观众探索珍奇的自然景观、深海、古代遗迹或是未被开发的荒野。通过 VR，观众可以获得亲自探索这些地方时的视觉和听觉体验，增强了探险的真实感和沉浸感。此外，恐怖惊悚题材、历史重现题材也都是 VR 头显类影像常表现的题材。VR 技术能够极大地增强恐怖电影的氛围，使观众感受到更为直接和深刻的恐惧体验。通过环绕声和 360°的视角，观众可以更加身临其境地体验影像中的恐怖元素，从而大幅度提升了恐怖影像的效果，也可以将观众带回到历史的某个时刻，让他们亲眼见证历史事件或体验过去的生活方式，或者探访遥远或难以到达的地方，帮助人们更好地理解和感受历史和地理知识等。

成熟的电影创作者在选题策划之前，都会仔细做好市场调研，分析各类题材作品的市场反馈，对未来作品故事的轮廓或者大体定位有个清醒的认识。调查小组在对观众做观影类型偏好调查的同时，也专访了一些业内人士。不少电影创作者认为，虽然大众对于恐怖题材的认可度不高，但鉴于沉浸式影像的逼真观感、私密性强等特点，恐怖题材仍是其发展的一个重要方向。

三、叙事视角的选择

叙事视角是任何叙事性作品在叙事过程中与"观看"有关的概念。"看"的涵盖内容很广，包括从什么角度来看，看到何种程度，有多大区域可以被看等问题。沉浸式影像在叙事视角的选择上可以根据出发点的不同而有两种不同的视角选择：一种是以观众为中心，另一种是以电影为中心。

以观众为中心指的是观众在观影的过程中始终处于主导地位。观众可以自由地选择观看的内容、观看的时间，是作为故事外的第三全知方出现。这种具有主导性的中心地位会让观众在心态上处于较高的位置，可以俯视整体的电影情节，这种视角我们可以称之为"全知视角"或"上帝视角"；以电影为中心则相反，电影的创作者导演具有相对较大的自主性，电影情节内容由导演决定，观众身在电影幻象中，以故事中角色的视角参与影片叙事与互动，在观看影片时有较大的限制，毕竟同一段时间，关注了前方故事情节，就可能忽视了后方发生的事情。这样，观众自身也是导演在电影全局安排中的一枚棋子。观众作为参与幻象情节中的一分子的这种视角选择，我们可以称之为"主观视角"或"限制视角"。

对于叙事视角的选择，一般都是由导演出于对故事叙述方式的考虑而确定的。对于电影剧情而言，两种叙事视角各有自身不同的含义，在传统电影中应用也十分广泛。大多数传统电影采用的叙事视角都属于全知视角叙事方式。编剧是可以利用视角的转

移来讲述故事和构建情节的。当然，也有一部分电影采用将视角局限于一个剧中角色的方式，以便隐藏某些信息，进而增强故事的戏剧性转变。因此，传统电影在构造叙事时所涉及的全部思考角度、策略方案都可以完美移植到沉浸式影像作品里，并会产生具体不同的表现。

一方面，"主观视角"在沉浸式影像中的叙事策略选择上更具有常规意义。比如电影《阿凡达》（Avatar）的主角，战斗中负伤致使瘫痪的海军士兵杰克·萨利（Jake Sully），他来到潘多拉星球操纵混血生物"阿凡达"，随后的剧情完全可以用男主角的主观视角展开讲述。如此，观众实现了在身临其境的视觉效果中去感受这个潘多拉星球那美妙奇特的虚幻世界，去认识善良淳朴、热爱自然的纳美人，真的像一名闯入者来到新的陌生的环境而感受到的那份真实，而并非以一个旁观者的身份用类似"上帝视角"来观看全片。我们这里讨论的上帝的视角其实就是通常所说的保持一定距离地观看，这属于西方倡导的理性审视，应用的方法是分析式的透视法。这种典型的古典西方艺术观念与我们传统的东方美学艺术观念从来就是相区别的。东方美学倡导的是"情景交融"，关注的是审美主体与审美对象合而为一，如何才能使作品的审美意境经受住真实生活情与理的检验。因此，"主观视角"加之全景沉浸体验，势必可以排斥那种毫无根据的联想，强化"融入"与"交互"的观念。

在实际电影创作中，视角绝对不应该都设定在主角的"主观视角"范围内，这一点与游戏不同。电子游戏中，用户的互动控

制权力最大,每一位玩家在参与游戏的时候都是将自身作为主角存在的。这是因为在游戏进行过程中,玩家是完全自由活动做任务的,并不需要电影摄制必要有的导演、摄影、演员、服装、道具、灯光、剪辑等人员。电影毕竟不同于游戏,是建立好故事结构模式和观众观赏模式的,很多时候可以采用次要角色的"主观视角"来讲述故事。主角出现在配角的视域范围,活动在配角的周围,由配角也就是观众来直接感受。观众就像是一个身在其中的旁观者,和自己的朋友共同经历一个个事件。这种参与感继续发展下去,就会成为更深层的交互感,也就是前文提到的观众参与故事情节的发展甚至决定故事的结局。

另一方面,"上帝视角"在沉浸式影像中最接近戏剧观看视角。观众的眼睛经由摄影机进入影像画面。观众也不自觉地置身电影影像内部的空间中进而观察到各种不同的事物。不同的角色包围着观众,观众如同幽灵一般进入了自身从每个角度都能看到的情节。正如杰瑞·扎克(Jerry Zucker)导演的经典电影《人鬼情未了》(Ghost)一样,男主角遭遇歹徒不幸身亡后,从此变成一个幽灵。男主角一直游荡在未婚妻的身边,苦于无法与未婚妻交流。如果这段剧情改编成沉浸式影像,观众化身幽灵,自主地去探索故事,陪伴未婚妻、发现幕后黑手、惩处恶人等,一定会使观众更加深入地体会到主人公那种痛彻心扉的无助感和与恋人的那份难舍难分的真挚爱恋。

如果说传统电影为我们揭示了藏在眼睛后面的一个全新的世界,倒不如说沉浸式影像在传统电影的基础上,更真切地扩展了

人的可见的新环境及其关系，不断地展示和更新新的视角，揭示了空间和事物的更多真相，显示出故事情节和叙事节奏的强大的表现力。与叙事视角相配合的镜头语言多样设计使沉浸式影像给观众带来了可以消除长久以来被视为视觉艺术的基本要素之一的影像与观众间距离的全新体验。

第四节　沉浸式影像的叙事形态

一、可能的故事讲述方式

依托头戴式显示器或虚拟现实眼镜观看电影的沉浸式影像因其明显区别于传统电影的特质在近几年内激发了相当可观的兴奋情绪，吸引了越来越多的关注。首先，它极大地彰显了电影本性的最大可能性，触发了故事叙述方法上可能爆发的革命，为电影带来一个崭新的发展空间。其次，它满足了观众对于影像艺术不断求新求异的无限欲望，和一直以来努力寻求头显类设备与传统电影艺术能够缔结一种新关系的需求。最后，它不允许观众在观影体验过程中歇息、停滞不前，亦不允许反复揣摩思索，它对于观众来说完全是新奇惊叹的体验。特别是将来"沉浸式"艺术空间的构建操作性更强、实现度更高时，沉浸式影像势必成为新一代的电影艺术形态。

同时，我们也应该看到，目前的沉浸式影像还存在着诸多问题。对于单纯依靠扩大屏幕范围来增强沉浸感受的巨幕类电影来说，画面影像虽然宏大、精良，但是这并不能掩盖单薄而贫乏的影像承载的内容和意义，致使电影创作者挖空心思设计的视觉感

受上的美缺少了生发的根基。对于环幕、球幕等类型的电影来说，因为特殊的设备、特殊的拍摄手法等，导致电影的内容单一，绝大多数环幕、球幕的作品都是特殊定制的电影作品，以非叙事的、非线性的方式，突出视觉冲击力的有特色的风格化电影。这一类型的电影作品因缺少扎实的情节内容而导致生命活力与艺术魅力不够持久和丰富。虽然制作成沉浸式影像的效果，但大多停留在冲击视听感受的初级阶段，虽然在一定程度上可以吸引观众的注意力，让观众感到震撼，但始终无法赢得长久的感动和深沉的思索。如此这般，我们更应该清醒地认识到影像本身并不能决定电影的一切，无论何时叙事都是不可或缺的重要组成。特别是人们常规认识领域的电影终究还是讲故事的电影，过分看重 VR 技术带来的"沉浸式"影像震撼体验，轻视甚至忽略电影的叙事内涵，都将会使整部电影作品的艺术品质下降。因此，如何不断解决沉浸式影像在创作发展过程中已经出现的这样或那样的问题才是真正需要电影人思考的。

我们都知道，剧本乃一剧之根本。任何一部好的电影一定有一个好的剧本，剧本的优劣在一定程度上决定了电影的成败。好剧本说简单了就是好故事。无论电影的演员阵容多么强大，无论电影的拍摄技法多么纯熟，无论电影的特技特效多么震撼，如果故事讲不好，电影都注定不会好看。那种以为大场面、强震撼的所谓"视觉盛宴"就可以决定影片成功率的偏见，不仅妨碍了沉浸式影像的叙事和传播，同时也是有意无意地掌控和伤害了观众的观赏情绪。事实上，大部分观众对沉浸式影像的批评重点就在于"不会讲故事"。为什么不会讲故事呢？既存在于实践层面，

也因为理论的匮乏。目前为止，以巨幕电影、环幕电影、球幕电影为代表的沉浸式影像，在强调拍摄实践发挥自身"沉浸式"观影体验优势的同时，缺乏对电影的叙事理论方面相关问题的研究，简而言之就是讲故事的方式不适合新的传播媒介。

传统电影在叙事方面的具体表现就是镜头之间蒙太奇剪辑的组合运用。而镜头与镜头之间的组接并非随意而为，而必须遵循某种合理性，要么是遵循逻辑顺序，要么是遵循时间顺序。毕竟只有把包含不同的素材、画面内容的一个个镜头组合成能表达特定含义的、合情合理的统一体，才能表达某种特定的意义，进而产生戏剧性的效果。逻辑层面的相互因果关系或时间层面的前后排列顺序制约着电影的叙事方式。

相对于传统叙事电影用摄影机镜头来记录故事、再现生活，努力营造的是故事的真实性，"沉浸式"艺术空间的电影努力要展现的大多是借助于数字摄影技术、现代灯光技术、色彩还原表现和计算机图形技术等电影手段来获得视觉画面的超真实性。这种超真实性能够开展无限的艺术创意和艺术联想，能够构建各种不同的超真实的电影表现，能够引导观众进入一个个无与伦比的美妙幻象世界，能够享受真实生活和现实社会中无法满足的视觉盛宴。因此，其讲故事的方式需要立足于不同的"沉浸式"的虚拟现实设备，更加细分地设计叙事角度、叙事手法。

首先，从叙事角度来讲，电影的叙述者与电影的观看者二者之间身份的确定存在是电影从叙事角度有别于其他艺术类型，特

别是文学艺术的最显著不同。具体体现在人物位置和出场时表达的视点、体现景物范围深度的视域、反映摄影机位置角度的视角这三个不同的层次。举个例子，文学作品中可以见到这样的文字描述：焦急找寻丈夫身影的妻子，突然看见丈夫出现在列车的车门处，在向她招手。显而易见这是以妻子的视点来描述的。电影是通过画面来表达意义的，比如上述内容可以通过几个镜头画面表现：第一个镜头是站在站台上表情焦急、东张西望的妻子，紧接着第二镜头是一个单肩背着背包的男人在车门处向镜头招手。此处第二个镜头是通过与第一个镜头结合才能产生作用，说明第二个镜头是妻子寻找时的视点。

事实上，有关电影叙事角度的各类研究，目前仍然停留在不同概念逐渐梳理清晰的初级阶段。通常在拍摄中提到的摄影机拍摄的角度，如仰拍、俯拍、侧斜拍等，或者摄影机拍摄的距离，如远景、中景、特写等景别，大多归类到叙事角度的分析范畴。电影作为一门叙事艺术，无论是什么题材、无论有多么好的故事，当它呈现在屏幕上的时候，考量它的是如何把故事讲得动听、耐看，甚至百看不厌，既叫好又叫座，让观众心甘情愿地掏腰包。因此，沉浸式影像故事的叙事角度的选择确实需要创作者特别地花些心思。以VR电影《过失杀人》（Manslaughter）为例，故事采用了一种有趣的电影叙事手法，描述了一起由彩票中奖引发的凶杀案，具有明显的戏剧特征。电影同时演绎售卖枪支的商店、餐厅、卧室、音乐舞台四个不同的场景。我们可以理解为是个四面环绕的舞台剧同时上演。电影鼓励观众关注细节，并寻找线索。观众可以通过转动头部来从四个故事中自由决定观看哪一边的场景（图 3-11）。

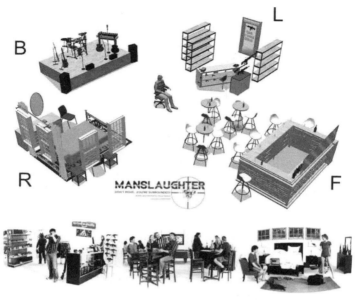

图 3-11　VR 电影《过失杀人》

也许有人会质疑，认为头戴式显示器这类"沉浸式"影像构造设备是适合第一人称的叙事角度的，那其他的沉浸式影像的设备技术呢？只有一种叙事角度肯定太过单一。这就又回到了我们前文提到的一定要考虑"沉浸式"艺术空间的构造元素。比如，环幕电影由很多屏幕构成沉浸空间，那我们可以利用这种多屏幕的技术基础。在故事讲述时试图营造多维度空间，在多画面中同时展开故事线。叙事角度也随之根据不同屏幕的故事线索来选择。

其次，从手段和方法上来看，时空转换是最为常见的电影叙事手法。即使是以真实客观为风格特色的纪录片，片子里的故事表现时间也不可能等同于真实生活中的客观时间。因此，能够体现电影创作者叙事策略高下的重要标志就是看创作者利用何种手段延展可以表现戏剧性事件并且压缩无实质事件转折的流程化的时间进程和空间关系。

通过前文的分析不难理解，展现电影空间信息是沉浸式影像尤其擅长的。传统电影理论往往是在叙事时间的自然行进下来探寻电影作为艺术门类的价值形成条件，特别是在研究电影艺术创作过程中的时空表现手段时，较普遍地认为"空间的再现永远不是主要的，而是附带的，空间永远会连带时间共同作用，但时间显然不会牵扯空间共同作用。"[62]传统电影理论对空间展开的研究总体看来有两个方向，一是从电影的主题和故事情节入手，分析电影叙事空间作为故事发生的背景环境所发挥的作用；二是从电影的时空关系展现手段入手，对构成电影叙事空间的方式方法和形成原因所运用的技巧加以解析。传统电影理论即便涉及电影影像空间与现实物理空间的关系，也仅仅局限于从观众的视听感知方面入手，将空间看作是人们"持续不断的信息传递"的传播介质。[63]例如，传统电影中，为了强化屏幕内的立体空间，通常采用运动摄影的方式。其优势恰恰在于空间位移和时间变化，并以此创造出立体感强烈的空间。电影影像空间包括屏幕框内的空间和屏幕框外的空间，当屏幕框处于静止状态时，电影空间相似于戏剧空间，而当电影取景框及其空间处于运动状态时，画外空间开始转化为画内空间，便形成电影所独有的调度空间的表现

形式。然而，电影叙事的基本单元——画面，"是一种完美的空间能指"，电影图像作为符号的外在形式完全能够"赋予空间某种先于事件的形式"。[64]空间是成就电影整体的感染形式，电影作为视觉艺术的一种形式，其最重要的作为整体性的感染形式非空间莫属。[65]而且，电影艺术涵盖的空间意义，绝不仅仅表现在物理空间层面，而是必然会涉及政治、历史、经济等社会各个不同领域，电影的创作者多角度、全方位地对空间加强感知能力，并且一直致力于对其实施特殊化、艺术化的处理与表达，这一切努力的最终目的都是获得更为广阔且意蕴深远的文化层次空间。这些特别针对空间表现的叙事手法在我们论及的沉浸式影像中无一例外依旧可以使用。无论是推、拉、摇、移、跟、升、降等镜头运动，还是在镜头持续的运动中不断改变场景中的空间、视点和人物，几乎所有构建时空联系的有助于丰富时空处理的叙事手法，都可以以简单有效的形式推进叙事，并塑造独特的美学风格。

也许有人会提出，如果是利用类似头戴式显示器的虚拟现实设备构造的电影场景，该如何把握时空转换呢？观众如果以影片的主人公视角直接参与剧情走向那该如何认知自我呢？这一点需要电影创作者们特别使用些叙事技巧，在影片中设置一些细节点让观众在环顾四周感受场景的同时发现自己。以 Innerspace VR 创作的《仙女》（La Peri）为例，影片的主人公"我"是一个想要从仙女手中偷走永生花的王子，而仙女则用迷人的舞蹈诱惑"我"交还永生花（图3–12）。

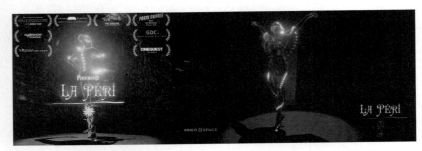

图 3-12　VR 交互影像《仙女》

HTC Vive 之前的宣传称这个 VR 作品是一种"叙事性体验"。在观众看来,这部 15min 类似动画游戏的 VR 作品带来的是一场极致的视听盛宴。虚拟摄影机架设到观众的眼睛处,做到真正模拟第一人称视角,使观众有时是去天寒地冻的深渊偷窃永生花的王子,有时又是站在舞台中央与仙女共舞的演员,观众要用手柄去"夺取"灼目的花朵,甚至可以选择交还永生花或者保留永生花,整个体验既是围绕一个"真实"的舞台,又是关于一个神话般的故事。

总之,在沉浸式影像的制作过程中,叙事角度与叙事手法是影响剧本风貌的重要方面,直接决定了故事的讲述方式。创作者在编写设计沉浸式全景影像剧本时,不单单要给出文字性的描述,同时还需要配以图片、表格等形式对于剧本中角色的造型、场景道具的样式给予必要的描述和说明,以便于更加清晰地表达创作者的意图。由于沉浸式影像图像展现的全方位性和故事情节的交互性等因素存在,因而其剧本在形成阶段就需要充分考虑。比如

说，在故事发展可能出现多个结果的时候，沉浸式影像的创作者就要对哪些途径可以导致哪些结果用树状图分类分别加以考虑。由于存在交互的可能性，沉浸式影像完全可以实现在同一时刻围绕同一发生事件展开不同的场景，或者同一场景围绕同一发生事件展开不同的时间历程等复杂情况，这些都需要编剧在剧本设计阶段就充分思考和设定。可以说，无论在提供信息的载体方面，还是在描述故事情节的方式方法方面，沉浸式影像的剧本设计与传统电影剧本都是存在很多不同之处的。

二、段落的设置与建构

段落在电影整体叙事中是小于影片而大于镜头存在的，是具有完整意义的结构单位。段落与段落之间彼此衔接，共同地表达某一个主题，便可以形成完整的影片。影片的不同结构单位和不同结构层次都离不开主题而单独存在。单独镜头有单独镜头的表意，镜头与镜头之间的组合有镜头组合的主题，镜头组合与镜头组合构成的段落有段落的主题，段落与段落组成的全片有全片的主题。这些主题的区别点在于类别和自身不同的表现方式。

现代电影的叙事结构一般都比较复杂，引导叙事的线索不仅曲折而且数量越来越多。线索与线索之间相互影响、不可分割的牵连关系正是造成电影复杂情节冲突、主题深刻醒人的决定因素。传统电影的段落划分主要依据的是情节发展的过程，类似起因、经过、高潮、结局。以迪士尼的动画电影《狮子王》（The Lion King）为例，全片可以分为：诞生、遇险、被害、生

还、复仇五个段落。辛巴（Simba）诞生，狮王木法沙（Mufasa）的弟弟刀疤（Scar）觊觎王位可以作为第一个段落；年幼的辛巴探险时遭遇围攻可以作为第二个段落；刀疤意欲杀害辛巴未遂，木法沙救子反被害可以作为第三个段落；辛巴侥幸逃命，被驱逐出王国，逐渐长大可以作为第四个段落；辛巴回国拯救子民夺回王位则是全片的华彩，可以作为第五个段落。

依据叙事情节划分的段落更多地是按照故事的内容和性质进行，一定的内容清楚地表现了某一个主题或者说创作者把想让观众了解的都表现完了就构成了一个意义段落。沉浸式影像因其观看模式与传统电影存在很大的不同，虽说也是电影的一种表现形式，但其在叙事中的段落设置与建构与传统电影的段落安排也必然有很大不同。沉浸式影像的段落建构组成应该具备以下特征：

首先，单一性应该是沉浸式影像段落设置首要考虑的方面。一个段落只采用一种放映形式，即单纯全景空间或固定区域。为了方便理解，我们以改编保罗·范霍文（Paul Verhoeven）导演的《机械战警》（Robo Cop）为例来说明单一性的所指。

电影的主角墨菲（Murphy）是乱世中的一名普通警察，他勤勤恳恳地工作，并没有多少与众不同，唯一的特点就是为了满足儿子的要求，在闲暇经常练习潇洒地耍枪。影片开始不久，墨菲就在一次执行任务时，不慎落入暴徒设下的陷阱，惨遭杀害。正是在此契机下，墨菲的人生轨迹发生了改变。影片设定的时代，

机器人工业高度发达，科学家们虽然没有救活墨菲的身体，却成功地为他配备了机械的身体。墨菲从此变成了一个有着人类思维和钢铁身体的机械战警。由于蜕变了的墨菲被配有各种超强高精尖武器，其自身又是机甲身躯不易被攻击瘫痪，因此墨菲在应对各种暴力活动中名声大噪，成为暴徒们闻风丧胆的机械战警。随着墨菲一次次成功地处置各类暴力事件，墨菲也逐渐回忆起了自身过往的点滴。之后深陷不同利益集团操控中的墨菲，与一切罪恶勾当展开了殊死较量。

对于这样的故事情节，我们抛开已有的电影样式，对其进行全新的沉浸式影像的改编。在段落构建上，首先应该考虑哪些内容适合采用沉浸式全景观看。墨菲发生意外后，科学家们对其进行改造，从庆祝墨菲重生开始，原片镜头就常常使用化身机械战警的墨菲的主观镜头来表现情节。因此，我们可以考虑将观众的视角和墨菲的视角合体，将墨菲重生后看到科学家的脸、看到周围的环境、看到自己的搭档，直到寻找家人回到家中等应用主观视角观察世界的情节都采用沉浸式影像这种形式来表现。如此一来，观众会化身角色本身，被强烈的代入感吸引进剧情（图3-13）。

其次，完整性应该是沉浸式影像段落设置时必须考虑的方面。完整性不仅要求段落的中心内容完整，还要求段落的主题思想完整。以《地心引力》（Gravity）开场情节为例，突然发生的卫星爆炸，使身为宇航员的两位主角陷入绝望：深陷太空、设备被毁、同伴丧生、氧气不足。两位宇航员不仅要在太空中

图 3-13 《机械战警》中墨菲回到家中的主观视角看到的情景

挣扎生存，还要设法自救，重返地球。如果我们将开场段落制作成沉浸式影像的形式，太空景象的美轮美奂、俯瞰地球日出的完美景象自不必细说，相信其身临其境之感是妙不可言的，单单就影片的观赏方式而言，需要加上创意才能和沉浸体验的优势相互结合（图 3-14）。

图 3-14 《地心引力》剧照

影片虽有两位主角,但很显然女主角的戏份更重。以其主观视角来审视他物,让观众作为宇航员本身真正体验一把太空逃生的疯狂旅程,似乎更加适合全景电影的观看模式。我们暂且不去考虑女宇航员单独处置各种复杂状况时个体动作的展现,很显然,这部分内容更适合传统蒙太奇镜头剪辑来完成,或者说即便使用全景方式,观众也是作为全知方更容易理解剧情。我们先就段落入手,保证段落的相对完整性,观众介入方式的一致性是段落划分的重要依据。依旧以开场情节举例,这部分显然适合以女主角

的主观视角来贯穿始终，表达的中心内容就是在完成身份认同后，了解所处环境状况，通过对话认识搭档，与故事建立最初的联系。至于影片的后面部分，女主角独立处理各种问题时，我们可以单独设置段落，在观众自我身份认同准确的情况下，即观众是客观的第三方，保证主题思想的完整性。

 再次，均衡性是使整部影片的节奏得以平衡的关键。在处理完整影片中每一个段落的时长时，需要相对均匀地调配，过长或过短都不适宜。这一点不难理解，为了在有限的时间内抓住观众的注意力，创作者必须在结构上下功夫，引起观众的"兴趣"，保持住"悬念"。这使得段落要随时注意与其他段落紧密勾连，同一个段落感受不宜过长或过短，过长难免让观众产生审美疲劳，过短又显得变化太快容易让观众产生身份定位错误。只有相对均衡的段落时长划分，才便于制造跌宕起伏的情节。

 总之，影片是以表达主题思想为出发点，依据镜头、镜头组合、段落等不同表现单元逐级拓展生成。沉浸式影像无论采用"完全式"沉浸还是"部分式"沉浸的表现形式，其段落建构时必然要考虑的一定是观众的身份转换。在不影响观众自身认识的情况下，具有单一性、完整性和均衡性的段落设置是较为明智的选择。

三、情节点的可行性设置

 关于情节的界定有不少，其中比较著名的既有亚里士多德

和福斯特的把情节看作具有因果联系的事件，也有高尔基把情节看作人物性格发展的历史。这两种在角度上虽有所不同，但都认可情节与事件和人物之间的相关性。总结概况一下就是"人物引出事件，事件造就人物。"可见，情节的核心是事件和人物。[66] 不论是何种类型的电影作品，巧妙的情节安排方式可以增强作品的艺术感染力；合理的节奏设置可以激发观众的探索诉求。整体而言，情节的复杂程度越高，节奏变化越丰富，内容重复性越少，就越发可以不断吸引观众去体验新鲜和刺激。

探讨基于"沉浸式"艺术空间建构下的电影作品在叙事上最突出的点就是叙事方式的"立体主义"。笔者在这里提出的"立体主义"借用了绘画艺术中的立体主义艺术流派的创作思路。我们都知道，在绘画艺术领域里，以毕加索为代表的"立体主义"的艺术家们一向以破碎、拆解、合并的绘画手法为艺术追求的目标。他们的绘画作品从外在表现看来大多是分离的画面形式。这种用若干碎片形态重新组合的图案可以给我们以很好的启示。或许"立体主义"艺术家们创作的契机正是以不同的观察角度来描绘同一对象事物。他们将不同角度对对象事物的认识逐一拆解后再重新组合，呈现于同一画面之内，以此来表达对于对象事物最为完整的形象认知。这种多角度描写对象，将其置于同一个画面中的做法，极其符合本书讨论的沉浸式影像的场景画面。举个例子，在全方位沉浸的屏幕空间，观众是可以自由观看场景中的内容的，那么可能在观众正前方的屏幕画面中有两个青年在交谈，在观众头顶的屏幕画面中正巧有架飞机飞过，观众后方的屏幕画面中是一个正在用望远镜窥探事件的侦探等。这种人与人之间的

相互空间关联也是最接近于现实生活情况的。因此，电影讲故事的方式需要彻底改变，情节设置也就复杂多了。由于观众可以自主选择观察对象，那么观看了后方正在窥探的侦探，就势必错过了前方交谈的青年以及头上高空中飞过的飞机，也就势必错过了部分情节。在整体电影叙事文本的规划下，观众在沉浸其中的同时也参与建构着叙事空间，于是缜密且针对性强的情节设置对于沉浸式影像而言至关重要。如何设计出有足够复杂程度的、重复性少的、节奏感强的、情感内涵丰富的多通道、立体化的故事内容成为沉浸式影像剧作的重心。

在情节设置上，笔者认为电影创作者们可以从李安导演的《少年派的奇幻漂流》（Life of Pi）中获得启发。笔者在观看此片后对主人公派（Pi）的奇幻之旅感同身受，既像是自己经历了一场胆战心惊、奇异无比的旅程，也像是做了一场黄粱梦一般，似真似幻、欲罢不能。相信其他观众在看完后心里也应该很久都沉浸在影片那动人心魄、又有些许温情的故事情节中，感慨良多。笔者随机访问了观影观众，大家说得最多的是"很真实，很漂亮，像进入到了另外一个世界"。"像进入了另外一个世界"一语道出了观众在观影时沉浸其中而不自知的真实精神感受。能够让正常状态下人的意识从真实世界跳转入另一个影像世界并沉浸其中，将"白日梦"落实成真，永远都是电影挖掘不尽的潜力。美国著名的符号学家苏珊·朗格（Susanne K. Langer）曾经对电影和梦有过深入的分析，她指出电影和梦具有不少共同的特征。这些特征包括：时空性、镜像性、现场性和一次消费性。从心理上分析，电影和梦一样对人具有精神补偿和满足

欲望的作用。[67]因此，有感于李安的少年派，笔者认为：将"沉浸式"电影构思成一场"奇异梦"之旅或许是一个不错的选择。只不过这里的"奇异梦"是观众以主人公或者上帝的视角审视"现实之外的另一个空间"。这个全新的空间无论多么"精彩纷呈"，无论里面充斥着多少"情节可能性"，最终时间轴上的限制是不变的，否则就变成不限时的互动游戏了。

　　由此看来，充分地考虑观众所处的位置和所扮演的角色，对设置沉浸式影像作品的情节是十分必要的。关于这一点的设置，我们可以从传统电影作品中吸取经验。观众在观看传统电影作品时，所处的身份地位或是说所扮演的角色主要有窥探者、目击者、先知者、认同者四种不同类型。作为窥探影片角色行为的窥探者，比如《兵临城下》（Enemy at the Gates）中对德国士兵军事行动的窥探；作为巧遇偶发事件的目击者，比如《目击者》里对于车祸事件的目睹；作为预先知晓影片情节发展的先知者，比如《先知》（Knowing）中对人类重大灾难的预见；作为认可影片角色观点的认同者，比如《人类之子》（Children of Men）中对人类繁衍与救赎抱有希望的认同。不论观众将自身定位为何种角色，不可否认的是观众早已成为电影叙事文本的组成部分，已经被设置成为电影叙事的主体，与其他角色一起共同参与建构电影中的幻象意义上的世界，并且与电影的创作者共同生产影片。以上所述观众的这四种身份，可以作为我们设置情节的重要依据，即创作者期待在某个事件中，观众该如何参与逐步推进的情节。也可以理解为，观众观看到不同的情节内容，并且逐步推进后得到了不同的故事结局。

把"叙事"的主动权交给观众无疑会增加情节点设置的难度。沉浸式影像与传统影像最大的区别在于，观众会完全沉浸在整个影像的"世界"中而非"叙事"中。观众会"看到"什么样的故事完全取决于自身的偏好，这也给导演的拍摄造成了极大的难度，360°视角很难让观众抓住导演想要表达的情节点。完全让观众掌控影片节奏，会让导演原本想表达的视觉效果出现偏差，而且观众也未必能完全领会故事的意图和感受。所以，如何帮助观众建立自己在影片中的身份也是情节设置时必然要考虑的重要内容。

归根结底，电影虽然具有显著的造型性和叙事性，但从本质上来讲，电影仍然属于具有空间特征的时间艺术。电影的造型性属于空间方面的特征，电影的叙事性受时间方面的限制。造型与叙事两者的冲突从来就有，在电影诞生初期已有所显露。正如克拉考尔指出的："如果电影是照相术的产物，其中就必然也存在现实主义的倾向和造型的倾向。这两个倾向，在电影发明后便立即同时并存，这难道是偶然的吗？"[68]然而，随着电影艺术的不断发展，人们开始逐渐意识到，电影和其他造型艺术比如绘画、雕塑等相比较，虽然主体都是画面，但电影的屏幕画面是运动的而非静止的。电影画面的这一特性决定了电影特别是叙事电影必须将故事、情节和人物三者共同放在活动照相中来讨论。美国电影理论家斯坦利·梭罗门（Stanley J. Solomon）十分重视电影的叙事性，他认为："从根本上看，叙事电影是由经过挑选的许多现实画面组成的，并按照一定次序安排这些画面，使之表现事件、活动、思想和感情。"[69]很显然，电影中不同镜头画面的组合

必须按照一定的逻辑思维和事物的合理发展方向来实现，唯有如此才能正确地引导观众的观影思路。观众对故事情节的期盼是使自身保持沉浸状态的主要动力来源。观众一旦对情节产生厌倦或感到乏味时，就会迅速脱离沉浸状态。同时，情节也是电影创作者表达思想观念的主要手段。我们讨论的沉浸式影像，在时空关系的构造方面，和讲述故事时讲述者构造时空的方式一样："电影的多角度可以认为是一种'语言'，一种兼有时空的语言"，在影片中随着角度的变化必然会引起时空的转化。[39]同时，其依靠故事情节的叙事性也极大地规定着屏幕画面造型，而屏幕画面造型也同时丰富着故事情节。

四、线索的关联形式

电影是用镜头说话的艺术表现形式，镜头与镜头之间的组接是最常见的电影应用语言。镜头之间如何组接依据的是电影导演和其他电影创作者的叙事意图来执行的，观众是无法控制的，只能根据组接完成的镜头带来的视听体验，被动接受镜头传达的信息。在接受这些散碎的信息后，观众还需要结合自身在真实生活中的生活经验，才可以将分散在屏幕影像里不同的表现元素衔接起来，最终将感受到的事物转化为印象。因此，观众在观看电影时体验到的空间关系经常是分散的、凌乱的，是需要通过自身逻辑思维的整合才能形成的整体空间。幸好电影创作者往往会在电影中设置不同的线索来帮助观众思考，使观众可以顺利地将支离破碎的空间关系迅速整合，将散落各处的视听元素迅速串联，最终形成完整的体验空间。这些线索就

是电影的叙事性，这种叙事性则构成了我们在电影空间中感知到的视听空间和审美空间的中间环节，是我们形成完整的视听体验的重要手段。因此，叙事线索就是指在讲述故事的过程中能够贯通整体情节曲线首尾的脉络。控制好电影中的线索就可以将电影中不同类型的镜头高效地连接起来，更好地表现影片的主题。

电影的线索在影片的整体情节曲线上都有体现，它可以使人物角色之间的相互关系条理化，并且与由人物角色引发的行为事件整体统一化。沉浸式影像的情节设置上较之传统电影复杂了许多，因此对于线索的安排也同样需要考虑得更多，最重要的一点就是和媒介载体之间的关系。线索与载体之间的相关性举足轻重，这已是人们的共识。由于承载沉浸式影像的介质具有多样化的特点，因此沉浸式影像的叙事形态可以比传统电影更加丰富，特别是在故事的叙述方式、话语的风格类型等方面可以更加细化深入地追求。

我们知道，线索可以据其在作品中的显隐关系而划分为明线和暗线两种。那些直接地显现于情节脉络中的线索我们称之为明线；那些没有直接表现的人物角色行为活动或事件发展，而是间接地显现出来的线索我们称之为暗线。一般展现影片中主要角色主要行为事件的线索就是明线；没有正面表现的行为事件的线索就是暗线。明线也好，暗线也罢，它们都是表达影片主题思想最有用的措施。由于沉浸式影像的媒介载体不同，有环幕形式、球幕形式、头戴式显示器等，对于线索的安排有

别于传统电影，其中的区别取决于观众在不同媒介载体下的关注度。

根据一组对 50 名观众在环幕形式、球幕形式、头戴式显示器三种不同类型沉浸式影像设备中观看同样时长和内容的影像时视觉关注度方面观影体会的调查数据显示，不同的媒介载体作用下，观众的关注度确实是各不相同的。

观众头部晃动的频率，即同样时长的观影过程，四下张望环顾的次数，头戴式显示器最高、球幕电影次之、环幕电影最低。绝大多数时间观众还是习惯性地向自己的正前方观看。头戴式显示器由于直接佩戴在观众头上，观众必须大幅度地做出真实的扭头动作，才可以跟上画面的迅速改变，因此相对于占据真实空间较大的环幕而言，观众头部晃动的频率当然较高。对于情节上的变化，比如观众的后方向前方滑过物体时，观众大多是在观看前方屏幕画面的过程中偶然发现。虽然接下来观众会观察下后方的情况，但更多的观众很快会回到前方画面，而不会长时间关注自己身后的画面。大约有一半的观众会在发现屏幕画面中出现了突然性的连接不同画面关系的物象后，不时地四下环顾，尽可能多地主动接受影片传递出来的信息。

有了上面的调查结果，相信创作者在安排故事线索时就有比较清晰的思路了。事实上，头显设备与环幕、球幕之间最大的区别在于，将自己"真正意义地沉浸"在影像中，用全新的视角观看影像，其中最具有挑战的就是镜头语言的运用。因为是全视角

的浏览,如果视觉语言运用得不到位,那么观众在观看时就会失去视觉中心,导致浏览混乱。

因此,适时地"视觉引导",从观众的角度去思考研究画面间的关联是十分必要的。特别是配合声音、光线等隐形线索引导观众关注新画面节点故事的出现。这样做可以有效避免观众在沉浸体验过程中忽视中心,导致故事线索混乱问题的发生。以短片《微观巨兽》(Micro Giants)为例,该片从另一个角度描绘了大自然中昆虫之间的捕食关系,将我们日常无法看到的微小场景放大数倍后,以360°的全视角把观众带入森林、灌木、溪流的微观世界。由于片中涉及蚜虫、瓢虫、蜘蛛、姬蜂等昆虫,观众需要"近距离"观察昆虫的外壳、毛刺等微观结构的细节,制作团队为了让观众看到"应该看的东西",紧密协调声音和光照,很巧妙地通过昆虫角色之间的运动关系、捕食关系以及场景关系引导观众自己对故事进行探索(图3-15)。

图3-15　VR短片《微观巨兽》剧照

此外，对于涉及影片的明线部分的内容，创作者还是需要有意识地将其安排在观众正前方的屏幕画面中，特别是一些直接决定线索走向的情节点。对于涉及影片中暗线的部分内容，创作者可以将其设置在其他方向处的屏幕画面中。比如《阿凡达》这样的片中出现大量绚丽场景内容的作品，明线是地球人抢占纳美人的资源，纳美人奋起反抗保卫自己的家园，暗线是关于对爱情的认识、环保的思考、人性的揭露等。假想一下，如果将其设计成球幕电影的沉浸形式，那么潘多拉星球的夜空也许可以为发生在人类和纳美人之间的爱情故事增添许多情节线索。观众观影结束后可能感受到的就是不一样的作品重心了。再如借用数字技术将真实世界数字化的《黑客帝国》，如果将其设计成环幕电影的沉浸式形式，那些消解了空间转换和衔接意义的镜头，例如表现子弹飞行的长镜头就不适合占据屏幕主体，因为这些虽然酷炫，但并无实质情节内容，其镜头的时间，可以用于完成许多个生动的叙事。

Chapter 4

第四章

沉浸式影像的镜头画面

第一节　巴赞影像思想的诠释

一、"完整的写实主义神话"的实现

在电影理论发展史上，西方经典电影理论主要针对电影与现实的关系展开研究，其发展经历了苏联的蒙太奇理论和法国的现实主义理论两个阶段。自蒙太奇理论发展成熟以来，巴赞的电影理论率先向传统正式提出宣战，进一步突出电影的纪实性，有着充实的理论内涵。巴赞认为，电影属于一项具有历史的关于梦的产物，是反映现实的一场完整的梦，电影创作人员在创作过程中需要对现实的社会世界有着充分的认识，从中挑选出相对比较完善、特殊的一个成分，更好地对原本的世界展开追求。

对巴赞来说，电影的诞生源于"完整无缺地再现现实"的人类想象，电影的发展和电影语言的进化都是对"完整电影"神话的逐步实现。从他的观点出发，"能够实现电影发明的神话无疑就是一系列涉及电影的发明，起于19世纪的一切机械复制技术"。从无声电影发展到有声电影，从黑白电影发展到彩色电影，从二维技术电影发展到三维技术电影，从有限空间范围的屏幕发展到

全方位的屏幕景象，电影技术的发展史见证着电影完整再现现实能力的不断完善和发展。依托于虚拟现实技术而存在的沉浸式影像正恰当地契合了"完整的写实主义神话"的精神内涵。与之相适应的沉浸式影像语言的发展的确应该助力于实现这一"完整的写实主义的神话"。[70, 71]

　　沉浸式影像的诞生和发展原本就符合人类再现现实的心理要求。初次接触头显类设备或是初次接触全沉浸影像空间的人们，在看到如此逼真感受的影像后，几乎所有观众都感慨于电影创作者的超凡想象力，并且在三维立体的视觉体验中更是惊叹连连。这种显现在观众眼前的"沉浸式"视觉景象更加接近现实中人眼看到的立体视像。特别是配备头部跟踪技术和立体成像技术的头显类设备或虚拟现实眼镜，彻底颠覆了人们对电影影像的传统认识，进一步跨越了电影的发展，也在无形中回应了人们早期对电影的各种构想，即：通过一种三维立体感实现外界的一片幻景，并且能够让人们彻底沉醉于电影的效果上，更好地实现感知上的真实。这也是电影发展的最高目标。安德烈·巴赞通过不断分析指出，执着于以往传统电影及时发展的人，对于电影可以说是完全不理解。在他的理解当中，电影的最初雏形本应该是对大自然的一种虚拟化。对此，随着电影发展不断趋向完美，也只是不断接近于电影的起源。电影的确由始至终没被发明出来。当前也可以看作是同样的情况，不少对头显类全景电影持否定态度的人，对这一技术的发展前景一直表示怀疑。通过从美学角度的分析可知，它能够使人们了解电影的本质，也能够使人们更好地接近电影的起源，也就是完整模拟大自然的一切。

巴赞的现实主义理论在电影的叙事方面主要针对的是叙事结构。这是由于现实性改变了传统以蒙太奇剪辑见长的形式主义表现效果独大的局面，倡导故事发展的客观性和全面性。除了突出电影的形式以及电影的内容两大方面以外，巴赞还指出，为了满足人们的需求，电影还需要一定的纪实性，也可以理解为人们了解电影后通过自身的思考来对事物作出解释的权利。其实，这无疑也改变了人们在观影时的一种体感位置，从一个被动接受的位置上转变为主动思考的位置上，随着电影的不断发展，交互式电影作品的不断出现足以为此作出诠释。

屏幕空间从平面或类平面到全景的进化，让电影创作者颇感吃力。电影是按照时间的推移自动转换画面，特别是蒙太奇剪辑在不同场景之间切换几乎不需要任何过渡，但全景不行。沉浸式影像更像是观看戏剧或者说是体验老式冒险游戏，观众需要在"沉浸式"的场景中自我探索触发剧情才能推进下去。

沉浸式影像不仅需要叙事结构的改变，而且需要镜头语言运用也适时地作出调整。就像巴赞曾经指出的通过巧妙地对镜头语言进行运用，能够创造出自己的影像世界，这种影像世界除了包含创作者对其的一种诠释自由以外，还有时间方面的不可逆性。让电影完成对时间变化的外在形态的复原，的确如同让电影去完成一个不可能完成的任务。这一点巴赞早已经意识到了，所以他才会字斟句酌地选用"神话"这个词语来形容电影与这个不可能实现但却十分诱人的希望之间的关系。没有一个电影创作者能够用现有的电影创作方法来满足人类对于"完整电影"的向往。但

巴赞认为，电影所具有的这种与现实的特殊关系是完全可以被电影创作者利用的。通过这种利用，电影创作者才可以更好地实现电影发展的终极目标。同时，巴赞还提及了拍摄写实主义的电影作品离不开一些拍摄方法，比如对深焦距、长镜头的巧妙使用。巴赞之所以极力提倡使用景深镜头与段落镜头，是因为他认为蒙太奇会分割完整的客体，破坏对象空间的完整性，并且重新组合后的形象并不具有原本影像的多义性，而变成了单义性影像。单义性影像是属于导演的意志，将其强加于观众身上无异于剥夺了观众自由选择影像中观看点的权利。

依据目前已有的头显类的电影作品来看，巴赞的主张再次得到肯定。当初 Oculus 故事工作室的首部沉浸式影像《迷失》正是通篇使用了深焦距和长镜头。这一点比较容易理解。通过深焦距能够使观影者在观赏时贴切地感受到画面，在深焦距和长镜头相互配合下，能够更为巧妙地将电影里的事物更完全地表现出来。现如今运用 VR 影像展现"沉浸式"故事内容的优秀作品绝大多数都是大段落长镜头以及整段大场景切换。这就像是置身环境空间中，所有的"景色"都是随着目光所及而不断延伸拓展的。可以说，依托头显类设备打造全沉浸影像无疑成就了巴赞式的终极长镜头。

如此说来，沉浸式影像一定不能使用蒙太奇了吗？答案当然是否定的。沉浸式影像中当然可以使用蒙太奇，然而不能利用过分人为的方式组合两个以上的镜头，以便创造它们本身不包含的意义，而是必须尊重空间的统一性和时间的连续性两方面的特性，

这是基本的前提与根本的原则。巴赞反对以谢尔盖·爱森斯坦（Sergei M. Eisenstein）为代表的杂耍蒙太奇式的处理方法。因为爱森斯坦的蒙太奇有可能使客观现实发生人为的变形，所以巴赞提出了他的著名论点"禁用蒙太奇"。他对此的解释是"人们一再对我们说，蒙太奇是电影的本性；然而，在上述情况下，蒙太奇是典型的泛电影性的文学手段。与此相反，电影的特性，暂就其纯粹状态而言，仅仅在于从摄影上严守空间的统一""可以将下述原则定为美学规律：'若一个事件的主要内容要求两个或多个动作元素同时存在，蒙太奇应被禁用。'一旦动作的意义不再取决于形体上的邻近，运用蒙太奇的权利便告恢复。"[72]巴赞举了一个具体的例子来加以说明，导演在展现一个狩猎场面时，如果将猎人跟猎物互相分开拍摄，然后将这些镜头剪辑在一起，这种蒙太奇的处理就属于被禁用的范畴，只要有一个镜头将猎人跟猎物这两者包含到同一时空中，其余的镜头则可以进行蒙太奇的分解处理。这一例子如果用全景电影时空来展现，可以想象，枝繁叶茂的森林场景首先映入观众的眼帘。观众四下张望，会发现自己原来就置身其中，突然一头猎物出现在眼前，紧接着猎人出现，猎物向某一方向奔跑逃避猎杀，观众呢？一定是转动头部紧随猎物而去，也许会不时地回头张望紧随其后追赶而来的猎人。但无论如何，此种情况，猎人与猎物一定是出现在同一空间，蒙太奇的出现显然会破坏观众的沉浸感，使用是不合时宜的。

归纳之后不难看出，巴赞坚信电影自身的本体论要求电影遵守现实主义的表现风格，同时，与其他媒体和其他艺术形态相比较而言，电影自身的本体论能够更充分、更完美地实现现实主义

的表现风格。巴赞的理论框架正是建立在这种本体论基础上的。意大利电影学者弗朗塞斯科·卡塞蒂（Francesco Casetti）就采用"本体论的现实主义"来称呼巴赞的电影理论，根据这种本体论，"电影紧紧依附于现实，甚至参与现实的存在"。[73]

若说电影在自身发展的初始阶段并没有未来的"完整电影"的任何特征是迫于无奈，不如说是因为电影的技术在发展上的确力不从心，那么，沉浸式影像的出现，让电影与它要极力再现的那个世界的关系越来越近，而电影的技术史也越发稳步地走向写实主义。"一切使电影臻于完美的做法都不过是使电影接近它的起源。"[74]

二、长镜头在叙事中的功能

在对电影本源的探寻过程中，巴赞提出了电影的本体理论，包括如何构建景深镜头，在此之后，长镜头的概念也随之出现。他虽然从未明确解释"什么是长镜头"，但后来的学者在学习、整理巴赞的理论之后，对其本体理论、景深镜头的相关理论及其研究不断地完善补充，并将其电影理论称为"巴赞的长镜头理论"。

长镜头可以理解为通过一个镜头来实现一个场景、一场戏或者是一段戏的拍摄，从而实现相对完整的一个镜头，进而减少对镜头连贯性以及对时空关系的破坏。从长镜头的外在表现上展开分析，长镜头属于用摄影机的一次开关机之间的时间拍摄的

一个镜头，持续的时间一般在几十秒到几十分钟不等。从拍摄的对象上来看，长镜头能够尽量地保持拍摄内容的时空连续性，也能够保持镜头的完整性，极少出现突然性的时空转换和角色动作的切换。

长镜头在叙事中不仅具备再现功能，可以再现客观世界的本来面貌与生活真实同步，而且具备表现功能，可以表现角色的情绪心理和环境的气氛基调，具体来说可以从以下几方面加以阐释：

首先，真实的记录功能毫无疑问是长镜头在叙事中最重要的功能体现。真实性表现在很多方面，包括：时间的真实、空间的真实、运动的真实、体验过程的真实。在时间上，长镜头的拍摄过程是一个连续的、不间断的真实时间的进程，能够在拍摄时间内，充分地展示环境、人物、事件。长镜头一般是和自然时间相接近的完整的段落，并且不会出现蒙太奇组接镜头时所出现的延长真实时间或压缩真实时间的问题，进一步能够增加电影时间感受的真实性。在空间上，长镜头有足够的时长充分展示环境场景的空间构成和层次结构，而且在镜头的运动中可以完成空间与空间之间的自然转换，不会出现蒙太奇组接镜头时拼凑新空间的现象，让观众自然地关注空间原貌，最终获得完整、统一的时空感。在运动过程上，角色之间的运动、自然事物的运动过程都能够通过摄影机连续不断地拍摄出来，能够将运动的真实性体现出来，相对于蒙太奇的分切手法以及组成手法等所导致的问题将不复存在。

长镜头的真实性更大程度上是在保持时空的连续性这一核心的同时，将这个过程延伸，使一个镜头中包含更多的信息元素。长镜头从本质上捕捉到人们眼睛观察事物的方式并加以模拟，虽然也能够将运动的镜头连续性地拍摄出来，但是更好地保持拍摄的时间与客观时间的一致性仍然是十分重要的。因为包括推、拉、摇、移在内的很多镜头变化方式也不过都是人眼功能的一种机械化模拟而已。依赖佩戴头戴式显示器或虚拟现实眼镜才能获得"沉浸式"观影体验的全景电影的观看方式，是最接近现实生活中人眼观察世界的方式的，是体验过程真实的最直接反映。观众的这个"佩戴"的动作就是开始"观看"的信号，这就像刚刚来到一个陌生的环境，映入眼帘的景象会让观者产生兴奋感和紧张感，生存本能会促使人们忍不住地四下张望，以便对自身当下所处的环境状况有一定程度的认知。这与观看沉浸式影像的体验过程是基本一致的。四下张望的这个过程是连续不间断的，如果将人眼定义为摄影机，那这段过程本身就是一个长镜头的拍摄过程。

其次，直接意义上的揭示是长镜头在叙事中的另外一个重要功能。长镜头可以连续地对一个场景或一场戏进行拍摄，需要导演事先精准地规划角色走位和场面调度，以此追求一种渗透在情节脉络之间的情绪和氛围。因此能够连贯地表现人物的心理情绪，烘托故事发生的环境气氛。观众在沉浸式影像中体验长镜头时，自己双目触及的画面无论是作为固定机位拍摄的画面，还是作为运动机位游览式拍摄的画面，都可以体会到画面的多义性。一般而言，固定的长镜头适合缓慢的故事节奏，给观众留下思考的时

间，多用来烘托环境气氛和表现人物情绪；运动长镜头的焦点是不断产生变化的，经常用在展现情节脉络方面。其相对隐蔽且视角客观的场面调度，可以极大地丰富观众获得的视觉感受内容，提升影片的观赏性。

虽然佩戴虚拟眼镜观看的过程十分类似于摄影机拍摄的过程，但人眼观察事物的过程并不是真如摄影机的机械镜头拍摄那样简单。人眼观察世间万物的过程不是单纯客观记录的过程，而是随时与大脑发生信息输送和反馈的，具有独立的思考空间的过程。大脑在接收视听感觉的信息后，会迅速分析处理这些信息，这一过程中会保留有用信息，不允许无用的信息存在，虽然客观上将连续不间断的信息流拆解成一段段的信息片段，但这是经过充分自主意识筛选完成的过程，是观众作为审美欣赏主体身份的再次强化。如果不采用长镜头的形式而采用蒙太奇镜头组接的形式，不可避免地要强制观众接纳导演事先为观众安排好的信息组合方式，弱化观众的主体地位。将已经确定的信息含义组合更新，不断推进对事物的认知过程，正是不少学者坚持认为的，蒙太奇模仿了大脑对事物的认知过程，将认知中的关键片段组接起来，直接诉诸观赏者在认知结构中的存在根源。

结合上述分析，不难看出巴赞纪实主义电影理论中关于长镜头对叙事方面的功用部分的理解，在适用于沉浸式影像镜头语言运用的同时，更加强化了观众的主导地位，重视给予观众独立思考应对的空间。由于沉浸式影像为观众建立的环境空间

和角色关联更加接近生活的真实,因此,使观众在深入影片的思考时,思考方式亦会更加接近真实生活的思考经验,可以依据自身的性格经历、思考习惯将影片的情节结构重新组合,最终构建自身的意义框架。也许观众构建的框架、理解的意义会与电影创作人员的意图相左,但这种多样的"可能"也正是现实生活最真实的写照。

三、景深镜头、段落镜头与镜头内的场面调度

巴赞所提出的现实主义电影理论在今天被归为经典电影理论的重要组成部分,长期以来都对电影创作和理论发展产生深远的影响。这位被誉为"电影的亚里士多德"的长镜头内涵与分类主张一直被看作是电影镜头语言中最出彩的、最展现导演创新构思和驾驭影片镜头能力的专业技术实力的比拼,受到众多电影导演的追捧。

巴赞及其理论继承者通过不断分析研究,总结出长镜头的一些特点,比如长镜头可以突出时间的连续性、完整性以及动作与事物的独立性,不但可以将整个影片的镜头序列进行分散,也可以将其通过叙述的方式表现出来等。依据这些特点,研究者将长镜头分为以下三种形式:固定摄像机机位的长镜头,采用场面调度的方式以及镜头光圈景深的方式获得的更有深度感的景深镜头,通过采取一系列的拍摄技术,如:推、拉、摇、移、跟、升降等运动手法得到的长镜头。

巴赞曾经提议的景深镜头主要是指通过深焦距镜头来进行拍摄，这也属于长镜头的一种基本形态。采用景深镜头，不但满足真实时间的连续性，并且拍摄时间与真实时间也能够保持一致性，并且在空间结构上，通过深焦距的方式也能够体现出多层次的动作同时存在的一种复合运动，使得拍摄得到的画面本身的结构具有现实主义的特性。在《公民凯恩》（Citizen Kane）中，凯恩邀请报社同事参加庆功宴的戏，通过一个长镜头同时实现多个层面的空间位置，包括凯恩得意的演说，同事们的吹捧与玩笑，各式各样的场景都展现开来，通过一个长镜头实现多个空间画面的拍摄，实现观赏者在观赏时对镜头画面的选择自由。

段落镜头属于长镜头中最为普遍的一种表现形式，这种形式也是对景深镜头的一种扩展，这种形式主要注重纪实性，通过这种形式来展开拍摄，一般都能够将一个空间里的一件完整事件完整地展现出来，并具有其含义。针对沉浸式影像来说，段落镜头的应用比较适合以全景的视域范围观察，角色置放于空间情景之中，这个比例结构以接近真实的视觉比例为宜，并随着角色的行为运动，让观众可以感受到角色周围的社会现实环境和日常生活气息。段落镜头与景深镜头的细小差别在于：

第一，景深镜头并不要求展现完整的一个事件，但是必须同时复合多个层面的展示反映一个完整的动作，而通过段落镜头能够完整地将一件事通过镜头展现出来。

第二，段落镜头对深焦距的拍摄没有一定的要求，主要是通

过段落镜头、拍摄任务的调度以及外部动作结合所产生。

第三，镜头自身的纵深运动是段落镜头的形态特征，景深镜头基本上是以镜头横移，横向跟摇的镜头运动为主。

第四，段落镜头内的场面调度也以被拍摄物的纵深调度为主。

第五，多视角一般多是在镜头与角色的双向景深调度里形成的。景深镜头的视角与镜头的多视角相比较而言会显得比较单一。

长镜头一般不会出现由于有机关联度相对较少而导致理解方面比较困难的现象。但是通过长镜头模式，确实可以使影像内部画面内容与观众预期的画面内容或情节组成相同的部分更多，这会大大增加影像的冗余程度，使观众哈欠连天。因此，巧妙灵活的镜头内部场面调度就成为解决这一问题的关键。

早期的场面调度大多只是在舞台剧上出现,通过长期的发展，后来发现电影的处理方式和戏剧上有一定的相同点，因此被引入电影镜头的表现领域，指在一个具体的场景环境中，导演或摄影师对镜头运动内部的角色和物品等拍摄对象，按照自己的创作意图来设置机位，安排角色走位及机位运动方式。场面调度的精彩，可以突破观众的心理预期，不仅不会让观众产生冗长的感觉，还有利于典型化角色形象的塑造、情节内容的概括、主题内涵的揭示，更加真实自然地引发观众展开想象空间，帮助观众自主推进

情节。场面调度的手法当然不仅仅局限于长镜头，但长镜头可以最大限度地表现各种不同的场面调度可能性，是需要优先考虑的镜头运用手法。场面调度中的时间与空间关系是相互依存的，其时间需要场景环境的场地空间来填充，完成角色更替和情景转换的内容；其空间需要情节内容发生的时间来保障，提供角色活动的区域。

从电影产业发展到沉浸式影像这种状况来看，电影的本体论远不是蒙太奇理论或是长镜头理论所宣称的那样偏颇和狭窄。即使巴赞的长镜头理论体系似乎更加适应现代沉浸式影像对真实再现的纪实主义美学风格的诠释，但不可否认的是电影的镜头语言运用依旧是越来越向着兼容并包的方向发展。

四、沉浸式影像为什么更加青睐长镜头

自从奥逊·威尔斯（Orson Welles）在1958年的电影《历劫佳人》（Touch of Evil）中开启了长镜头的先河[75]，长镜头就成为导演们在电影创作中共享的秘密，共同追求的一种挑战。大家都在想方设法创造出更长、更纷繁、更复杂的镜头。最新的典型代表119min的战争电影《1917》就采用了超级长镜头。电影讲述的是一个简单的故事：两名年轻士兵需要穿过敌人占领区，给前线战友送情报，这一情报可以拯救1600名战士的性命。

简单的故事主线才能让观众把注意力放在电影本身，当主角

接受任务之后，观众便和主角一起开始了冒险之旅。第一人称视角和第三人称视角不断切换，让观众既能感受到主角的紧张和勇敢，又能体验到战场的恢宏和残酷。跟随主角移动时，观众会目不转睛地把注意力放在战场的每一个细节，好像全息投影一样，能让观众身临其境。可以说，《1917》用极致的长镜头描绘出了另一种"真实的恐惧"。这种"真实的恐惧"也曾被评价为"极其优秀甚至'异类'的沉浸感"。由此可见，"真实"与"沉浸感"似乎天然存在着联系，二者都是在影像创作或任何叙事媒体中的关键元素（图4-1）。

"真实"通常指的是作品内容与现实世界的相似度或准确性，包括环境细节、角色行为的真实反映、对话的自然性等方面。"沉浸感"则是指观众或用户在接触媒体内容时的身临其境之感，是一种全面投入和体验故事世界的状态。

一方面，"真实"的不同内容，包括环境的真实、角色的真实、情节的真实，都为"沉浸感"提供了必要的基础。另一方面，高度的"沉浸感"可以让观众在情感和心理层面跨越现实与虚构

图4-1　超级长镜头电影《1917》

的界限，进一步增强对故事真实性的感知。在最佳情况下，这两者相辅相成，创造出的既真实又深刻的叙事体验，能够让观众在情感和心理上与作品建立深刻的联系。明确了这一点后，就不难理解沉浸式影像更加青睐长镜头的原因了。

沉浸式影像最显著的特点是能够为观众提供深度的沉浸感。观众进入的是一个全方位的视觉环境。这种全方位的视觉覆盖以及可能的听觉支持，使观众感觉自己就在影像的场景之中。特别是沉浸式影像为了增强沉浸感，通常会采用立体 3D 效果，强化景深关系。这让观众感觉到画面中的物体似乎在他们的空间中，加剧了真实感。除了视觉和听觉之外，一些沉浸式影像还尝试通过触觉、嗅觉等多种感官来增强沉浸感。例如，通过特制的设备模拟风力、雨水、气味或是触感，所有的手段最终目的都是使观众的观影体验更加丰富和真实。

在"真实"的加持与推动下，沉浸式影像已经无法沿用传统电影通过推、拉、摇、移、跟等镜头运动方式来从视觉上扩大画面范围效果的拍摄方式。因为有些传统电影镜头快速转换是为了达到好的观影效果，但在沉浸式影像中反而会使观者不适，产生眩晕感。在沉浸式影像中，景别的区分来源于观众的动态，观众可以在影像中自由地选择观看的视角，就如同人眼一般，在一定的范围内自行选择观看景别，这是沉浸式影像的特点所导致的。

以入围 2021 戛纳 XR 互动沉浸影像展的全景互动影像《深

海物语》(Biolum)为例,该作品致力于展现幽深莫测的海底世界(图4-2)。当观众随潜水器深入海底,一场奇妙而危险的深海冒险便由此悄然展开。从镜头语言角度而言,自观众成为主观视角开始到结束,镜头以一镜到底的形式引导观众持续行进。影片对空间的构思巧妙,狭长的海底溶洞中,密布着水草、藻类、鱼群等海洋生物,有效地限制了观众的视线范围,将观众的注意力自然地引导至洞穴前方。尽管影片以动画形式制作,但是观众长时间被海底神秘未知的空间包围,很快便产生了强烈的空间认同感,同时对未知的好奇让观众迅速地沉浸其中。长镜头将空间包容度与虚拟现实的空间性完美结合,对增强虚拟现实影像的真实感发挥了良好的作用。

由此可见,沉浸式影像更加青睐长镜头表现的原因是由于,长镜头更能保持影片在时间和空间上的连续一贯性质,最接近于真实情况。所以,沉浸式影像的创作者倾向于大量采用固定镜头或以摄像机为主的固定长镜头和以观者为主的运动长镜头。主要

图4-2 全景互动影像《深海物语》

原因在于固定镜头符合观众坐与立的观看状态或者"边走边看"的运动状态,可以有效地避免眩晕。同时,由于沉浸式影像是全空间展现影像,可以最大限度地实现通常我们说的"三个真实原则",即:电影表现对象的真实、电影时空关系的真实、电影叙事结构的真实。特别是角色动作连贯性强的,用景深类长镜头更能显示动作发生空间的真实性和完整性,对于动作事件的表现更加简洁、更加灵活。

第二节 参与角色扮演的观众

一、影像与游戏的联姻

在现代各类新媒体的研究中,将电影和游戏并置相较已经是十分普遍的课题。如此做法的原因是因为电影与游戏在视觉风格和叙事意图上存在很多相同之处。法国的电影理论家让—米歇尔·弗罗东(Jean-Michel Frodon)指出:"正如过去或当今的其他人类活动一样,电影正在或将要涉及电子游戏的领域,它或者将电子游戏翻拍成电影,根据电子游戏设计电影剧情,或者创作一些以电子游戏迷为背景人物的影片,或者从电子游戏中的人物形象和情节设计中汲取创作灵感。它已经在这样做,远远超出了那些我们经常援引的经典范例的范畴。"[76] 正如大师所言,电子游戏早已在不知不觉中渗透到电影领域,除了启发电影故事情节创作、提供角色形象参考外,还将其特有的互动性融入电影,诱导观众用新的感知方式去欣赏电影。

事实上,电影和游戏的姻缘很早就发生了。早在 20 世纪 70 年代初,游戏产业的崛起就吸引了好莱坞电影公司的注意,华纳更是斥巨资收购 Atari 公司。[77] 到了 20 世纪 80 年代,卢卡斯影业、

迪士尼、派拉蒙等巨头纷纷将以游戏内容，或是游戏角色，抑或是游戏玩法为基础衍生出的新生物移植到电影作品里。但毕竟在当时的社会发展程度下，看电影更多的还是一种情感的投入活动，观众自身心理是安全的。而游戏玩家要面临更多智力上的考验，因为他们需要随时面临问题并采取相应的策略和行动。处在具形的恐惧和紧张中的游戏玩家所作出的抉择，将决定玩家的游戏化身的命运。因此，电影与游戏这两者的体验还是有很大差别的。

时至今日，各种新生媒介形态都十分关注与其面向对象之间的"互动性"。而游戏的这种"互动性"应当是其在视听娱乐方面最显著和最吸引受众的特点。在对沉浸式影像的研究过程中，我们之所以将电影和游戏结合起来研究比较，正是由于沉浸式影像的观影方式及特点十分适于模仿和吸收游戏的互动体验方式。

互动体验的方式是多样化的，最常见的就是赋予观众一个角色身份，让观众参与电影情节的发展甚至决定故事的结局。这种互动式的方式在美剧的制作播出方面最早体现。边制作边播出的"订阅模式"是美剧十分重要的特点之一。一般先制作出一季，然后看收视率，看观众的反响如何，了解观众对故事情节发展的需求，再决定是否继续拍摄和如何编剧。比如在美国乃至中国反响都很强烈的悬疑剧《越狱》（Prison Break）中，女护士萨拉（Sara）在第一季就被匪徒给杀死了，这一结果让很多观众无法接受，福克斯公司在充分考虑观众心理诉求的基础

上，只得请编剧改编原有剧本，让萨拉重新复活。细细思量，碍于技术发展，萨拉复活的操作过程是比较笨拙的，不够智能化的，但这种模式的实质正是观众参与剧本创作，影响故事情节发展的互动性体现。

头戴式显示器、虚拟现实眼镜这类VR产品，它们的诞生最早就是为了配合角色体验，应用在电子游戏领域。其与电影联姻后，沉浸式影像可实现电影的互动，效果与之前比有极大改进，互动效果也更加智能了。赋予观众剧中的角色身份，让观众参与角色扮演，直接进入故事，其行动路线、动作做法等都可以推动情节的变化，导致结局的不同，是应用最多的互动手法。这种处理手法以角色扮演游戏（role-playing game）为主要借鉴对象，对电影的结构模式和观赏模式加以改造。

除了这一方面，沉浸式影像还采用更多的"游戏点"或者说"互动点"来实现互动。例如，在Spotlight Stories上的一个"沉浸式"全景动画短片《虫虫之夜》（Buggy Night）的创意点就十分有趣。故事讲的是青蛙在夜晚吃小虫这么一个单纯的内容。那么如何推进情节和吸引观众观赏呢？创作者将观众的身份设置成短片中的"光束"。观众在观看影片四下寻找时"光束"就跟着不断地搜索，其搜索到哪里，类似舞台灯光一样的追光也紧随其后到哪里，在众目睽睽之下，观众可以看到小虫是如何被青蛙吃掉的（图4-3）。不过这样的创意也无法大量复制，沉浸式影像中的视角设置问题十分复杂，依然需要更多的电影内容创作人进行探讨。

图 4-3 《虫虫之夜》截图

无论如何,电影与游戏在相互促进和相互影响下在沉浸式影像中得到了高度融合。借助头戴式显示器和虚拟现实眼镜的沉浸式影像正是通过一种跨语义产品的形式,在一个纵横一体、新媒体形式层出不穷的年代,在更深的层次上有了更加鲜明的趋近性。

二、主观镜头的感官超越

主观镜头也被称为第一人称镜头,在传统电影创作中是一种通过角色的视角来展示电影或视频画面的拍摄技术。这种镜头使观众能够从角色的视角看世界,从而增强故事的沉浸感和情感连接。

电影中,主观镜头的早期应用很多都集中在动作场面里。1971年,导演阿贝尔·冈斯(Abel Gance's)在《拿破仑》(Napoléon)中安排的打雪仗场景,全部使用了主观镜头来展现,达到了令人称奇的效果。后来,主观镜头因其带来的身临其境效果十分显著,而逐渐成为动作场面中使用频率很高的拍摄技巧。例如,在《超凡蜘蛛侠》(The Amazing Spider-Man)中,观众以第三人称和第一人称两个角度观看彼得·帕克(Peter Parker)学习成为蜘蛛侠的过程,第一人称让观众感觉自己就是超级英雄,令人兴奋和紧张。

这类超出观众生活体验的主观镜头实际上是一种"沉浸式模拟"。当角色的经验被沉浸式地模拟,当模拟的经验又被观众体验,观众其实在用一种字面意义上的"设身处地"和"感同身受"的方式体验角色的世界。这种"设身处地"和"感同身受"的感知往往伴随着"共情"。可见,通过主观镜头技术可以在观众中创造一种超越传统视觉和听觉体验的感官体验。这种体验不仅仅是让观众看到角色所看到的画面,更重要的是,它能够深化观众的情感参与和认同感,让他们在心理和情感上与角色产生共鸣,

甚至在某种程度上体验到角色的内心世界和感受。

第一，主观镜头可以实现情感的直接传递。通过主观镜头，观众可以直接从角色的视角体验事件，这种一致性的视觉体验使角色的情感反应和心理状态更加直接和强烈地传递给观众。例如，在恐怖电影中，主观镜头可以让观众感受到角色的恐惧和紧张，因为他们就像是亲身处于那个恐怖场景中一样。

第二，主观镜头有助于强化观众的沉浸感受。主观镜头通过模拟角色的视角，为观众提供一种仿佛自己就在故事中的感觉，这种沉浸式体验超越了传统观影的边界，让观众在情感上更加投入。这种沉浸感是通过视觉、听觉甚至暗示性的触觉和嗅觉体验共同作用实现的，它促使观众的感官体验超越了平常的观影经验。主观镜头的这一重要作用也成为其与沉浸式影像深度结合的根基。

第三，主观镜头还可以促进观众的认知参与。观众需要根据从角色视角获得的信息来解读场景和情节的发展，这种参与不仅限于表面的观看，而且要求观众在心理上积极参与到故事的理解和推理中。这种深度的参与加强了观众对故事的理解和情感体验。例如，《终结者》（The Terminator）中，观众看到的很多场景，都来自于机械眼的眼部主观镜头。这个视角时刻提醒着观众主角的机械特质，使观众深刻理解了人性的缺失与受害者的无助。

第四，主观镜头有时也能模糊现实与虚构之间的界限。特别是在使用了高度逼真的视觉效果和声音设计时，这种模糊不仅仅

在视觉上让人难以区分，更重要的是在情感和心理层面上让观众感到混淆，从而增加了故事的吸引力和感官体验的深度。例如，电影《猜火车》（Trainspotting）中，主角马克吸食毒品后的主观镜头可以让观众从角色的眼睛里感受到毒品带来的快感，看见自己躺倒在地毯上。角色吸毒后的主观感受带给观众的是深刻的心理冲击以及对毒瘾的恐惧情感。

第五，主观镜头允许导演探索独特的叙述手法。创作者通过不同的视角和感官体验来讲述故事，这种方式可以打破传统叙事的局限，创造新的表达形式和观看体验。例如，斯蒂文·斯皮尔伯格（Steven Allan Spielberg）的《大白鲨》（Jaws）中用来展现鲨鱼盘旋着准备袭击时的主观视角，不仅提供了独特的鲨鱼视角，让观众洞悉角色，还能保持场景的悬疑感。

总的来说，主观镜头可以很巧妙，使用主观视角可以限制视觉感知和叙事的复杂程度，当它与其他手段结合时，效果又是最好的。用不寻常的方法显示视角，可以成为影像形式既迷人又创新的利用。"主观镜头的感官超越"是一种通过技术和艺术手段实现的深层次观影体验。它不仅仅是视觉上的投入，更是一种全方位的感官和情感参与，为观众提供了一种全新的、超越传统的观影体验。这与沉浸式影像能够提供的观影体验如出一辙。故而，主观镜头在沉浸式影像中找到了得以获得更大施展空间的舞台。主观镜头运用于沉浸式影像，正如影像为观众提供了不同的视角。完成对主观镜头的构建，实现自我主体层面的准确认知，是观众唯一需要做的工作。观众越觉得视角源于自己，影像就越引人入胜。

三、主观镜头在沉浸式影像中的应用

主观镜头的诞生最直接的成因就是可以把摄影机镜头作为剧中角色的眼睛,用剧中"角色的眼睛"直接"目击"发生在影像世界的人和事。由于这种视点可以代表剧中角色的视点,是其主观印象,一般具有很强的角色自身的主观色彩,很容易让观看电影的观众感同身受。观众会很容易从角色的立场出发和影像故事中的其他角色产生感情上的交流,最终获得很好的临场感。沉浸式影像因其需要佩戴头显,而头显很早就应用于RPG(角色扮演)类电子游戏,所以在主观镜头应用方面尤其擅长,我们可将其称为"主观长镜头法"。

例如纪录电影《锡德拉湾上的云》(Clouds Over Sidra)就是一部沉浸式影片。它借助最新的VR技术,以锡德拉(Sidra)这个孩子的视角讲述了躲避叙利亚内战的贫苦难民的日常生活。影片没有华丽的特效、没有精彩的情节,但是那份源自主观自我的真实感受,让观众如同真的走进了难民的生活,亲眼所见他们的种种艰辛,令人难忘(图4-4)。

那么,主观镜头在沉浸式影像中到底该如何应用呢?事实上,在电影发展的早期阶段,主观镜头经历了一个由获得理解到广泛应用的发展过程。电影发展早期观众们更习惯的艺术形式是戏剧,而电影中客观镜头突然切换到主观镜头往往使得观众摸不着头脑,不知所云。不过,聪明的观众很快习惯了主观镜头,并且之所以像观看戏剧一样在电影院一坐就是两个小时,

不仅是因为观众可以像看戏剧一样看到不同的故事,更是因为观众可以不从戏剧观众席看舞台表演那样以第三方的视角,而是用角色的眼睛来感受故事世界的人和事,可以和角色一起用餐、一起休息、一起开车、一起游览。当电影中其他角色看向观众扮演的这一角色,跟其打招呼、交谈时,事实上就是在跟

图 4-4 《锡德拉湾上的云》全景截图

观众交流,因为摄影机已经将观众的眼睛与其所扮演角色的眼睛合而为一了。可以说主观镜头打破了观众作为不相干的第三方"事不关己"的疏离感,愿意积极地投入电影创造的世界中,完成自我投射的幻象(图4-5)。

图4-5 《锡德拉湾上的云》头显视角截图

主观镜头在沉浸式影像中的应用目的与传统电影中主观镜头的应用目的无异。但是在具体应用方式上还是有所区别的，主要有以下两种手法：

第一，以影片主角的主观视点为选取对象。例如，经典传统电影《泰坦尼克号》（Titanic）结尾处，年过百岁的女主角梦中再次回到游轮上的一段主观镜头，如果采用沉浸式影像的拍摄模式，就可以以女主角的主观视点为摄影机的拍摄视点，在拍摄过程中，随着女主角行走时位置的不断改变，女主角看到的就是观众看到的，观众就是代替女主角来面对众人（图 4-6）。

如果说电影的使命是让人看到自己，那么在沉浸式影像中，观众通过角色"看到"自己作为一个人在活动，相比传统电影更加具有优势。在沉浸式影像中，主观印象与其他事物一样，都呈现在观众的眼前：摄影机沿着船舱的通道推进，观众则随摄影机往前走，摄影机登上楼梯的台阶，观众跟着它登台阶。这可以让观众直接感受到行走、登台阶的生活状态，观众在感受全空间影像的同时，如果向下观看，可以看到一步步登上楼梯的一双脚，抬眼看向楼梯栏杆则可以注意到一只扶住楼梯栏杆的手。观众看不到自己扮演角色的脸庞，但可以观察到角色的身体。虽然这肯定与观众日常自然真实状态下的走路及行动方式有所不同，但是观众可以体验到在这种情况下自己曾经也会有的类似感觉。因此，观众事实上是在和一个人一起行走，这个人就是其扮演的角色，观众在分享角色的印象。如果在电影故事设置中，"碰巧"可以有类似"镜子"的道具，观众走到前面就可以看到属于自己的角色的脸庞。

图 4-6 电影《泰坦尼克号》结尾女主角主观镜头

第二，以影片主要配角的主观视角为选取对象。很显然观众必须对所替代角色产生一定程度的好感才会产生更加积极的参与性。代替主角的视角参与故事无可争议，但是并不是所有的参与都是从主角的视角出发，毕竟如何更好地理解故事内容，掌握故事全貌才是最重要的。因此，对于一些不适合用主角视角观察的故事情节，选择主要配角的工作更需要认真思索一番了。Oculus Story Studio 制作的动画短片《亨利》（Henry）在这方面做得非常出色（图 4-7）。

影片开始后不仅给观众提供了一个很快适应观看状态的过程，还让观众很快知道自己是作为客人身份出现在亨利生活的世界。观众在给定的房间内探索，不仅可以四处张望，还可以坐下，可以伸手，可以用自己喜好的方式去接近亨利。片中的观众不再是被动观看亨利的生活，而是融入亨利的生活场所，成为组成部分。尤其是在和亨利相处的时候，当可爱的亨利萌动的大眼睛直直地望着镜头的时候，眼神里充满的或悲或喜的情绪，对于观众来说，都感同身受。观众会获得融入这个影像世界的真实感。

需要特别说明的是，无论以影片中哪位角色的视角作为观众的视角，主观镜头在沉浸式影像中应用时都要特别注意两个方面的问题。

其一，一定要在影片开始的阶段，设法让观众明确自己的身份，理解自己作为哪个角色出现。因为主观影像必须和一个

图 4-7 Oculus Story Studio 出品的沉浸式影像短片《亨利》

被客观描述和安置的人物相关联，它才有意义。在传统电影中，观众可以看见角色看见的事物是因为观众事先看到了角色，接纳了自身替代角色视点这一预先设定，把自身看到东西的视点归到角色身上。在沉浸式影像中，这一点就需要创作人员发挥无限创意，在形成故事情节时需要认真考虑如何预先提示观众

自己的身份。如果一开始就把观众搁置在一个场景里，是否会使观众觉得自己更像闯入者，如果不做闯入者是否又会有局外人的无关感。这些都需要电影创作者发挥丰富的创意能力，多加权衡利弊。PAVR的《瞬间移动》（Teleportaled）之前用了一种新颖的方式，将观众作为传送器，把角色从某个地方传送到另外一个地方，尝试结果被观众接纳。

其二，选择主观视点时，动作戏较多的角色不适合作为被选对象。这是因为传统电影中，观众看到角色上下翻飞的动作会觉得精彩，是因为观众在欣赏动作本身。而对于动作体验的感受过程都是在观众头脑中完成的。如果应用在沉浸式影像中，由于观众体位物理上没有发生改变，仅仅将摄影机视角与大幅度运动的角色相结合，如此不但不能刺激观众的视觉感受，还会产生混乱头晕的生理不适，尤其是翻滚动作，这一点调查小组在测试片段中曾经尝试过。

总之，对于大部分普通观众来说，全景沉浸式影像是一种全新的体验。将头戴式显示器或者虚拟现实眼镜这类阻断观众视力和听力的硬件戴在头上，本身是违背人体生理舒适感受的，观众会本能地不适应。因此，呈现沉浸式影像内容的方式就相当重要了。如何让观众获得戴上头显"别有一番天地"的感受，如何利用VR头显类设备的优势，是影像创作者需要不断创新实践的。灵活巧妙地利用主观镜头或许可以给沉浸式影像创作者些许启发。

第三节　置于幽灵视角的观众

一、电影与戏剧的融合

电影与戏剧的缘分由来已久，自从电影诞生后很快就被世界第一电影艺术家乔治·梅里爱（Georges Méliès）引向了戏剧的道路。梅里爱运用戏剧的思维方式，利用摄影机的记录功能，拍摄了最早的一批艺术电影。他将摄影机镜头固定在剧场前排观众的位置上，摄影机镜头没有拍摄视角和景别的变化，就是单纯的录像。最早的电影剧本和舞台戏剧的剧本十分类似，都有分场。可以说电影的一切设计思维都沿用了戏剧的思维，摄影机只是单纯地客观记录。按著名电影理论家乔治·萨杜尔（Georges Sadoul）的说法，是梅里爱确立了电影的"戏剧美学"。[78]

一方面，电影与戏剧同为表现叙事的艺术样式，二者之间的确存在着不少相同之处。演员演绎故事给观众看是人们通常意义上对于戏剧的理解。这种理解中有三个关键元素，即演员、故事和观众。这三个基本元素确实是戏剧不可缺少的，但也是构成电影的必要元素。电影与戏剧都是同时通过作用于观众视听感官的手段，在具体的、可以感知的时空关系转换中，通过演员的表演

来讲述故事的艺术形式。客观公正地评判，电影的产生的确从戏剧中汲取了很多营养，获得了不少启示并受到了深刻的影响。这也是电影与戏剧密不可分的最主要原因。电影不仅吸收了戏剧故事讲述时经常用到的起、承、转、合的叙事结构，受到善恶到头终有报的完满结局特征影响，更是习惯在叙事段落的时间线上设置因果关系、环环相扣的情节节点，还讲究矛盾对抗、悬念迭起，追求情节曲折、路转峰回，要求叙述者明确、通俗地讲解故事。

但另一方面，电影与戏剧终究分属于两种独立的艺术形式，它们的区别也是显而易见的。虽然二者都可以被认为是时空综合艺术，但戏剧是在固定的舞台上，经由演员的现场即时表演来塑造艺术形象，讲述故事情节的。戏剧的舞台性特征决定了它与电影不可能采取完全一样的叙事策略来完成故事的讲述。电影是不受任何事物约束的时空综合艺术，也更不应在戏剧的各种规则中束手束脚，而应该设法充分发挥自身特有的艺术特征。

在对沉浸式影像进行研究的过程中，我们之所以将电影再次拿来和戏剧作比较，是由沉浸式影像的全空间可视特点决定的。在这里，观众的身份认定是首要的，因为观众在从四面八方都可以看到影像内容后，最先需要确认的就是自己是谁。单纯景观欣赏类的沉浸，观众就是一个旁观者，是可以单纯"看"的。如果是有故事情节的电影，观众势必要把自身和影片建立联系。比如沉浸式影像《救命》（Help）中，主角突然惊恐万分地仓皇逃命，观众在紧张的同时大多会不知所措，事实上主角只是因为看到了观众身后的怪物而受到惊吓夺路而逃（图4-8）。

图 4-8　VR 电影《救命》平面展开模式

身处电影的时空世界，和角色在一起，这与观看戏剧是类似的。我们知道戏剧舞台上的演出时间与客观现实时间是同步的，角色的每个动作都不可能像传统电影中那样被定格、被分切、被组合，固定的舞台空间决定了故事表现的空间与角色视角的范围。这就像观众在观看沉浸式影像时，深处舞台上跟角色在一起，只不过角色是看不见观众的，观众像幽灵一样存在于角色的时空世

界，可以随意选择观看视角和内容。这与传统电影有很大不同。传统电影是通过镜头的推、拉、摇、移改变画面构图，同时和蒙太奇剪辑组接制造富于变化的时空关系。所以说，沉浸式影像虽然也是时空综合的艺术，但它受到全空间可视的影响，其艺术形态远大于其他的时空艺术，可以真正实现时间与空间的融合开放。

除此之外，戏剧的基本结构单位是段落，即整幕戏中不改变时间和空间的段落，也称之为"场"。镜头是电影的基本结构单位，这与戏剧相比是完全不同的。单个镜头是摄影机完整的一次开关机内容，具体表现为一段长约几秒或几分钟的影像记录。整部电影是由一个又一个不同的镜头组合衔接起来共同组成的。而沉浸式影像涉及的重心一直是事件，而不是事件的形象。不难想象，快速的局部镜头组接的确不适合全景呈现，很容易让观众产生混乱而不知观看何处。因此，全景电影从同一视点拍摄下来的事件，只要完整地呈现事件的图像，因其具有的"沉浸式"特性，是能够充分引起共同体验的事件感觉的。

也许有人会质疑，如果不使用切镜头那场景如何转换呢？主要方法有二，其一，如前文中提到的《俄罗斯方舟》，只通过人物调度从而完成场景的转换，最终完成对百年风云历史的再现；其二是利用黑场完成转场，这与戏剧中的"幕"作用一样。戏剧的叙事特点是集中适合角色动作展开、矛盾冲突对抗、情节集中发展的戏份在有限的场景中完成，因此时空转换受到"场"的严格限制。在有限的时空段落中，情节内容高度凝练，矛盾冲突十分激烈，属于特有的"戏剧的方式"。这种"戏剧的方式"是可

以启发沉浸式影像的创作的。从这个意义上来说，我们可以将沉浸式影像看作是电影与戏剧的融合。依据"戏剧的方式"把故事事件融入沉浸式影像是十分便利并可以收到很好效果的。

二、蒙太奇表意是否适用

蒙太奇作为一种明显区别于长镜头的影像的表现形态，可以将拍摄于不同的时间和地点，并且采用不同拍摄手法，具有各自不同特点的单个镜头按照某种意图重新排列组合在一起，用以表现人物性格和叙述故事情节。它的这种组接各种视听元素的做法开辟了脱离实际生活的电影时空关系，为电影叙事拓宽了表达的途径和视野，在电影艺术的发展过程中起到了极其重要的作用。如今在苏联电影大师谢尔盖·米哈伊洛维奇·爱森斯坦和费谢沃洛德·伊拉里昂诺维奇·普多夫金创立蒙太奇电影理论的基础上，越来越多的电影创作者和电影理论学者主动地探索和实践蒙太奇理论，在各自不同的叙述语境中运用各种结构观念，不断拓展了蒙太奇的语义语境。[79]

纵观蒙太奇理论的发展历程，诸多电影创作者和电影理论家都对其有过分类，至今没有相对统一的分类结果。但无论依据何种分类标准，蒙太奇具有"叙事"和"表意"两大功能是被学术界广泛接纳的。首先，蒙太奇具有叙事功能的具体表现就是根据时间顺序、因果关联或者情节展开重新组合的镜头画面，是以指导观众理解剧情发展脉络为主要目的的。这种蒙太奇组接以普多夫金从电影创作角度出发所倡导的平行蒙太奇、交叉蒙太奇、重

复蒙太奇、连续蒙太奇为主，一般具有条理清晰、逻辑通顺、便于理解的特点。其次，蒙太奇具有表意功能的具体表现就是重新组合的镜头画面并不以叙述为目的，而是为了表达特殊情绪情感或是思维观念。不论是内容上相互对比，还是节奏上相互对照，单个镜头自身并不构成深刻内涵。这种蒙太奇组接虽然也包含普多夫金倡导的隐喻蒙太奇和对比蒙太奇，但同时也有后来学者总结的抒情蒙太奇、心理蒙太奇等。一般用意在激发观众产生丰富的联想后，启迪观众展开深入的思考。

在过去上百年的时间里，无论电影如何发展，作为电影艺术独特的表现手段蒙太奇始终占据着首要地位。电影是运动的艺术，蒙太奇甚至被认为是除了角色运动和摄影机运动之外的"第三种运动"，影响着影片的叙事方式和情节节奏。这一点，在电影理论家马赛尔·马尔丹和爱森斯坦的节奏蒙太奇理论中都有所论述。现如今，电影与虚拟现实技术亲密结合衍生出沉浸式影像这种新的电影形态，传统电影蒙太奇手段是否依然适用呢？轻易地回答是或者否显然都是不妥当的。回答这个问题还是应该从传统电影与沉浸式影像的区别切入，经过科学合理的研究分析与实践检验才能得出较为准确的结论。

我们知道，传统电影和沉浸式影像最大的区别在于成像范围。传统电影都是在一个取景框内成像的，而沉浸式影像彻底打破了画框的存在，全空间成像。全空间成像从某种程度上会造成蒙太奇英雄无用武之地的窘境。因为蒙太奇剪辑的很重要表现是景别的差异，而沉浸式影像的全空间成像会让景别无用武之地。现代

蒙太奇剪辑手法虽然不局限于画面与画面、场景与场景的衔接组合，仅仅作为一种艺术手段出现；而是对电影内的景别、画面构图、光影色彩、摄影机拍摄视角、镜头的时长、镜头运动方向、镜头运动速度、声画关系等各种视听元素综合并置，最终转化成不同创作观念。但是景别在蒙太奇运用中的作用从来就没有减少。正是因为拍摄取景造成的景别的不同，蒙太奇才有了其用武之地，是景别使电影不再受制于需要固定地点拍摄的局限，使观众能够在欣赏电影时观赏到通过摄影机调度、镜头焦点改变、各种不同类型的镜头运动所带来的变换丰富的蒙太奇镜头组接，在简洁明了地理解蒙太奇表意的同时还可以引导更进一步的思索。如果说沉浸式影像的全空间成像极大地抑制了景别的作用，那么可以看出，蒙太奇表意的确不能适应新的依托虚拟现实技术的沉浸式影像形态。毕竟，快速的蒙太奇镜头切换是包含着景别变换的，对于身处全景环境空间的观众来说，这种快速的全方位内含景别变化的图像变换，会令其头晕目眩，空间认知产生错乱，严重破坏观影体验。这一点在下文关于观众观影体验的测试中会有详尽的数据分析。

如此说来，沉浸式影像似乎与蒙太奇真的没有交集了，但是世事无绝对，一切皆可能。蒙太奇的表现手段形式太丰富了，以至于并非所有的蒙太奇都不可以应用到全景电影中。我们说的不适合的应用主要指镜头与镜头景别差异较大的蒙太奇组接或者镜头蒙太奇组接的目的只是不同方位地展示事物等，这类蒙太奇组接如果不加改进地植入全景电影确实会令观众产生视觉不适或感到多此一举。但是，如果对传统电影剪辑手法中的

蒙太奇加以改进，让其适应新的"沉浸式"全空间自由观看模式，蒙太奇还是可以应用在沉浸式影像中的。电影创作的最基本出发点其实很简单，就是要给人们把故事讲清楚，蒙太奇组接画面内容传达故事的初衷也正契合了这一点。因此，突破蒙太奇在传统电影中使用的技法和观众对其接受的固有局限，从表达手段上尝试新的探索和实践是需要电影创作者不断尝试的方向。

三、沉浸式影像场面和段落转换的方式

"场面"来源于戏剧，戏剧场面是构成戏剧剧本的最基本元素。一些学者认为，戏剧中对若干人物之间关系、不同人物行动的有目的的安排，可以作为传达整体戏剧思想观念的有机组成部分，也就是通常意义上的"戏剧场面"；另一些学者则认为，戏剧场面是指在一幕戏剧或一场戏中由人物的一定行为动作构成的不同的生活画面。[80] 电影在段落划分上一般分为若干段落或场面，这是在继承戏剧中人物动作和表演等艺术要素基础上，同时借鉴戏剧场面来条理化和逻辑化影片的结构。一般来说，电影创作者只在电影编剧、摄制、剪辑的创作过程中约定俗成地用它，并非一定要给出明确的概念。虽然如此，场面依然是可以被描述的，场面是在某一时间点或时间段，在某一具体的空间环境中发生的内容，是时间与空间相结合的综合体。时间和空间这两个构成场面的要素，任何一个发生改变都会改变整个场面。

电影艺术中经常提到的"转场"说的就是不同场面与场面之间的转换。由于不同的场面也可以看成是不同的段落，因此转场也可以被形容成段落转换。又因为镜头是电影的最小单位，所以转场和段落转换都可以缩小到镜头与镜头之间的衔接。至于同一场面内可以由不同镜头组接而成，也可以由一镜到底的长镜头组成，它们共同的前提是场面时空保持不变。镜头与镜头之间一旦发生改变时间或空间任意一方面的转换即刻完成转场。如果是时间连续的长镜头，那么如果镜头画面内容中场景空间发生改变也应该看成完成转场。在任何形态的电影中，场面与场面之间、段落与段落之间都一定是有间隔区分的。当然，不少学者认为段落的概念范围较之场面略大，段落可以由若干个场面共同组成。实则不然，场面转换的时候，段落是不一定转换的；但段落之间的转换节点，一定是场面之间的转换之处。

　　"转场技巧"是在传统电影中经常见到的为了使电影内容的条理和层次更加清晰明了而使用的场面转换手法。比较常见的有：叠化、淡入淡出、分割屏幕、闪白闪黑、不同类型的屏幕切换、声音引导转场、遮挡物转场、同主体转场、相似物转

图 4-9　由黑暗逐渐到清晰的转场手法

图 4-10 由沉没的游轮逐渐回到过去崭新的游轮转场手法 – 选自电影《泰坦尼克号》

场等。那么这些手法在沉浸式影像中是否依然适用呢？这需要具体问题具体分析了。应当说大部分已有的传统电影转场技巧如果针对沉浸式影像的具体应用稍加改良是完全可以无障碍沿用的。例如，淡入淡出这种技巧转场，前文提到的"沉浸式"全景动画短片《亨利》中就使用了这种方式，影片由黑场到逐渐清晰的自然过渡，让观众可以有一个适应影像的过程（图4-9）。如果需要切换场景，那么完全可以将这个过程逆向，黑场淡出再黑场淡入至新的环境空间。

再如，同一主体转场技巧，也可以应用到沉浸式全景影像中，虽说全景影像是全空间方位的展现场景，但场景与场景之间的转换确实需要设计。但由于有共同的主体，观众的注意力一般集中在主体上，周边的整个环境只需要影像之间的叠化即可完成。这里需要特别注意的是，两个场景之间的拍摄角度一定要相对一致，跳跃性不可过大，以便让观众自然而然地接纳场面

之间的变化(图4-10)。这里涉及的蒙太奇在沉浸式全景影像中的应用下文中会有述及。

可以说,不同的场面段落时间给了包括沉浸式影像在内的所有电影艺术叙事极大的自由空间。场面和段落的转换可以轻而易举地让一个个事件、一条条线索完成转移,可以自然而然地使情节结构像生活本身状态一样发展。它让沉浸式影像不再拘泥于固定场景,不再必须使用长镜头拍摄,更让不同风格的蒙太奇剪辑手段获得新生。

四、沉浸式影像中蒙太奇的运用形式

爱森斯坦在其《镜头之外》(Beyond the Shot)的文章中直言不讳,"电影技法,首先就是蒙太奇"[81],这固然不乏爱森斯坦本人从创作者思维层面进行的判断,但在纷繁复杂的蒙太

奇定义背后，我们或许更需要关注蒙太奇的现代语境。蒙太奇在传统电影中主要通过剪辑不同的画面来表达时间的流逝，展示情节的发展或强化某种情感。而在沉浸式影像中，蒙太奇的运用势必会更加复杂和多元。沉浸式影像提供的360°的全域视觉体验，在满足观众自由环顾的同时，要求蒙太奇的运用必须实现创新。

在对沉浸式影像中蒙太奇的设计探索中，创作者们需要先整理归纳出影响影像视觉画面的变量，主要有拍摄内容、时长、机位数量、机位运动方式、拍摄方向、灯光、色彩等几个方面，这几个方面是与镜头语言应用最具直接相关性的，直接涉及影像的拍摄剪辑。

第一，拍摄内容也可以看作是拍摄对象，数量可以有单一对象与多对象之分，状态有静止对象与运动对象之分（表4-1）。

拍摄内容划分　　　　　　表4-1

数量	状态	
	静止对象	运动对象
单一对象	例如：一个杯子	例如：行驶中的汽车
多对象	例如：两个人	例如：奔跑中的两个人

第二，时长指的是摄影机拍摄时，表现同样内容镜头所需的时间长短。

第三,机位数量可以有单机位与多机位的区分,而单机位拍摄不间断引申出来就是单一镜头,多机位拍摄的目的是满足蒙太奇剪辑的需要。

第四,机位的运动方式可以依据是否运动而分为固定机位和运动机位两种。

第五,摄影机拍摄方向亦可以有固定与运动的区分,如果将机位运动方式与拍摄方向相组合,就可以得到通常电影拍摄技法里面的大部分镜头类型(表4-2)。

摄影机机位运动方式与拍摄方向的组合　　表4-2

摄影拍摄方向	机位运动方式	
	固定机位	运动机位
固定拍摄方向	固定镜头/变焦推拉	移镜头/机位移动推拉
运动拍摄方向	摇镜头	轨道镜头等复杂镜头

由此,研究人员可以将传统电影理论中的感性认知向科学的理性认知进行转化,并将前者用更严谨的方式描述出来,使之可以进行科学的研究和对比。表4-3中,几乎可以涵盖任何传统影像镜头语言应用中的概念。

在此基础上,研究人员可以针对表格中关于蒙太奇部分的不同情况,在传统蒙太奇应用技法上提炼出:相同场景变换拍摄点蒙太奇、变换场景单一拍摄点蒙太奇、变换场景变换拍摄点蒙太

奇三种方式。不难看出，相同场景单一拍摄点并不能作为一种沉浸式影像可能应用的蒙太奇方式。这是由于单一拍摄点一定是全景拍摄，场景、拍摄点都不变的情况下，观众可以自由决定观看方向，不存在蒙太奇组接的问题。

电影镜头语言应用中摄影机的不同状态　　　表 4-3

机位数量	机位运动方式	拍摄方向	拍摄内容	镜头语言手法	
单一机位	固定机位	固定拍摄方向	单一对象/多对象静止对象/运动对象	固定镜头/变焦推拉镜头	长镜头
		运动拍摄方向		摇镜头	
	运动机位	固定拍摄方向		移镜头/机位移动推拉镜头	
		运动拍摄方向		跟镜头/升降镜头/轨道镜头等复杂镜头	
多机位	固定机位	固定拍摄方向		静接静/静接动/动接动/动接静	蒙太奇
		运动拍摄方向		动接动	
	运动机位	固定拍摄方向		动接动	
		运动拍摄方向		动接动	

针对沉浸式影像可能应用的三种蒙太奇方式，研究人员通过不同的尝试，得出了变换场景单一拍摄点蒙太奇相对体验感最好的结论。这是由于只要涉及变换场景，观众必定会感到一定的"被动性"。如果这种被动性符合剧情推进，比如巫师对"观众"说，"让我们一起去看看神奇的世界吧！"此时场景变换就是提前给

观众留下了心理准备的时间，并且符合剧情推进需要。这种蒙太奇切换观众是完全可以接受的。而如果在同一场景中，由于蒙太奇切镜头的原因，突然让观众感到拍摄点的更换，这种被动性就会被放大和加剧。这会让观众产生"冷不防变换位置感觉自己实际位置都被强迫改变"的心理不适感受。因此不难看出，虽然蒙太奇最朴素、最具有影像生命的定义是剪辑与镜头切换，但是在沉浸式影像中需要强化的一定是其"共时性"。

"共时性蒙太奇"可以视为"无缝剪辑"在共时向度的延伸。例如在VR电影《失明笔记》（Notes on Blindness）中，所有景象均是由零星闪烁的蓝色星点构成，星点在虚实之间便衍化出不同景象，实现了梦境般的幻化。起初，在观众左侧是一条涓涓细流，远处是虚幻的山峦，右侧则是凉亭、草地、长椅、蜿蜒的小路、行驶的汽车、野炊的人们等，这些右侧的景物在虚实之中彼此更迭，形成了传统影视"淡入""淡出"式的蒙太奇叠化，而观众左侧的河流山峦则渐渐淡化，逐渐由无数星点变幻出一个茂密的丛林（图4-11）。如此精巧的设计有赖于"共时性蒙太奇"的运用。

同时，如何用互动性的"视觉"以观众的方式引导观众像盲人一样去感知也是本片的亮点所在。这启示着创作者：相邻镜头拍摄同一运动形象时，要在拍摄角度、时间安排、焦距景深等方面形成配合，可以通过视觉提示创造出非线性的时间感受，实现共时化的"无缝剪辑"效果。沉浸式影像全新的镜头语言与传统影像镜头语言在诸多方面存在对应关系。可以说，蒙太奇在沉浸

图 4-11　VR 电影《失明笔记》视觉效果

式影像中的运用是传统历时性镜头在共时化语境中的变体。

　　总之，蒙太奇的组接方式并不能直接适用于沉浸式影像。如果创作者希望保留传统影像中精彩的蒙太奇组接，推荐应用前文提到的"部分式"沉浸观影策略，类似虚拟电影院的做法。当然，创作是无止的，创意是无限的，期待影像创作者们可以尝试更加广泛地拓展蒙太奇在沉浸式影像中的表现形式，也许有一天蒙太奇组接的思维能够更多地渗透进沉浸式影像中，而不论是何种形式。

第四节 沉浸式影像如何调动观众的参与

一、学习中的观众

影像艺术创作并非为了自身而存在,相当程度上它的创作者需要将其交由观众来欣赏和评判。一部影像作品只有在获得观众的审美欣赏后,其创作过程才算真正完成。在前面的几个章节中,我们已经分析了沉浸式影像的一些新特征对于影像本体的影响,主要涉及对影像叙事层面的影响以及影像语言运用方面特征的变化。对于观看影像的观众来讲,显而易见的是他们作为审美主体在观影过程中也势必会受到影像本体技术革新的影响。我们研究影像创作的同时更要时刻关注观众群体,因为他们也是在不断地学习、不断地变化的。了解观众的需求,接受观众对作品的批评,学会运用心理学的知识,对观众的接受心理、影像感受的规律不断探寻,只有如此才能为影像艺术的长足发展注入源源不断的新的能量。

沉浸式影像作为一种新兴的娱乐形式,相比于传统影像,对观众提出了一些不同的要求和挑战。这些要求不仅涉及观众的技术设备,还包括他们的观影态度、参与度以及对于新技术的适应

能力，它要求观众变被动接受为主动参与，进而获得审美体验，具体而言有以下几方面：

第一，技术设备要求。沉浸式影像，特别是依赖虚拟现实眼镜这类的沉浸式影像，观众主动参与的基础必定是要熟识头戴式显示器或虚拟眼镜之类的硬件设备。如果是个体体验，观众甚至需要拥有或获取 VR 头戴式设备和相应的播放系统，这可能包括高性能的计算机或游戏机，以及专为 VR 体验设计的耳机和控制器。这要求观众对相关技术有一定的了解和接受能力。

第二，适应性与学习能力。沉浸式影像特别是 VR 头显类设备提供了全新的互动和沉浸式体验，观众需要学习如何通过头部移动、视线导向等方式与内容互动，这与传统的观影体验有很大的不同。观众需要适应在虚拟环境中探索和互动的方式。由于沉浸式影像依托的硬件是虚拟现实头戴式显示器和虚拟现实眼镜，而此类设备目前在电子游戏领域的应用较为广泛。同时，沉浸式影像的新的叙事及表现形式中，交互性是必不可少的重要组成部分，而电子游戏正是交互性体验的集中代表，所以有较多电子游戏经验的观众适应性与学习能力会更好。遗憾的是，一份相关的观众体验调查发现，仅有不足 1/3 的用户表示喜欢电子游戏，而使用过类似实验中的头显设备玩电子游戏的用户占比不足 1/5，这说明大部分观众对头显设备接触经验较少，推广头戴式显示器以及配合智能手机使用的虚拟现实眼镜类硬件设备还有比较长的路要走。

第三,身体和心理的适应性。无论是球幕、5D电影还是头显类设备,沉浸式体验都可能会导致一些观众出现眩晕、恶心等身体不适感,这被称为晕动症。因此,观众需要对自己的身体反应有所了解,合理安排观看时长,避免过度使用。此外,沉浸式影像中可能出现的极端逼真场景也要求观众具备一定的心理承受能力。

第四,参与度与主动性。与传统影像的被动观看不同,沉浸式影像往往要求观众更加主动地参与到故事中,甚至通过自己的选择影响故事的发展。这要求观众愿意并能够积极地投入虚拟世界的探索和互动中。例如,获得奥斯卡提名的VR短片《车载歌行》(Pearl),故事主要讲述主角进入车内,带领观众开始踏上一段记忆之旅,透过角色的回忆和父亲对车的情感,回顾他们共同经历的岁月。记忆中的人物在观众的视野中进进出出,因此我们必须转身看向左右两侧,以体验故事中关键关系的展开。导演含蓄地承认,作为VR新浪潮中最早的叙事作品之一,观众还不知道如何参与进这个球体之中,而《车载歌行》的车辆框体帮助观众学习如何观看(图4-12)。

第五,空间和隐私性要求。这主要针对的是VR头显类设备。由于VR体验通常需要一定的活动空间,观众在家中观看时需要准备一个足够大、无障碍的空间来进行体验。此外,戴上VR头显类设备后,观众将与外界隔离,这也对观众的隐私空间提出了一定的要求。

图 4-12　VR 短片《车载歌行》

第六，开放性和接受新鲜事物的态度。沉浸式影像作为一种创新的娱乐方式，其内容和表现形式可能迥异于传统媒体。观众需要保持开放的心态，愿意接受和体验新技术带来的不同类型的故事和互动体验。好在如今的观众生活在媒介信息高度发达的社会中，他们绝不会情愿被留下来作为单纯的受动角色，他们需要获得影像的话语权，他们的情感和精神对于现代影像的存在也是不可或缺的。对于观众而言，沉浸式影像与看到屏幕画框就可以随时"醒来"的传统电影影像相比，其呈现的世界更加剧了替代现实感，更接近我们做梦时的心象而不易随时"醒来"。他们不断地介入影像的领域，不停地期待、接纳、质疑、学习一切和电影影像世界相关联的事物，并通过电影来获得个体对于自由和自主的追寻。他们不再简单地作为电影的欣赏者和接受者，而是逐渐转变自身"旁观者"的身份，逐渐改变自身"认知心理的惰性"[82]，逐渐完成电影的创作者、参与者、组织者三重身份的融合。

沉浸式影像为观众提供了一种全新的、沉浸式的观影体验，这不仅要求观众具备相应的技术设备和适应能力，还需要他们有积极参与和探索的意愿，以及接受和适应新技术的开放态度。因此，对不断学习中的观众加以正确的、积极的引导，充分调动观众的参与方式，是电影创作者需要深入思考的。正确且积极地引导观众需要以了解观众为前提。在沉浸式影像还处在短片尝试探索阶段，率先关注"适合群体"，让这部分群体尽快适应新的硬件设备带来的影像变革是重中之重。幸运的是，这部分"适合群体"更多的是年轻人，具有较强的学习能力和接受新鲜事物的能力，相信在不久的未来，他们是最有可能成为沉浸式影像的消费和批判主体的。

二、观众的习惯关注方位

生活经验告诉我们，人的眼睛在同一时间只能聚焦于一个物体。人如果要从身边的一个地方看向另一个地方，眼睛会直接把焦点转向新的兴趣目标，这个过程会产生焦距不变的错觉。但在实际生活中，人的眼睛一次只能聚焦在一个物理平面或距离。这一生理现象与摄影机镜头的工作效果是一样的。摄影机一次也只能在一个距离上清晰聚焦，而不能时刻聚焦。这个可以清晰聚焦的距离点就是被称为焦点的所在。在这个焦点的距离周围有一个区域也有可接受的清晰度，这个区域就是我们通常讲的景深。如果我们遵循一定的影像光学科学规律，就可以在影像画面中创造性地设置焦点。

在传统影像拍摄过程中，对于焦点的设置这一工作一般是由摄影师来负责完成的。而决定画面构图中被拍摄对象以及哪里是主要焦点的位置通常是导演来负责的。传统影像观影习惯让我们不自觉地认为，镜头聚焦的事物就是电影导演最希望给观众观看的最重要的东西（图4-13）。沉浸式影像在设置焦点方面和传统电影并没有太大出入。唯一有些区别的是，沉浸式影像的被拍摄范围并不局限在一个长方形的取景框内，而是由多架摄影机同时针对各自的取景框拍摄，再拼合在一起（图4-14）。将多种不同的透视关系合并融入一张图画中，这一点有些类似于我们中国传统绘画中的"散点透视"原理。由于是360°全角度空间的拍摄，沉浸式影像更需要导演深入细致地安排演员走位，设定场景物品摆放，以及有可能出现的其他运动物体。导演必然面临决定焦点设置的位置，这关系到对观众的控制，控制屏幕上观众最有可能注意到的东西，就是控制观众。

图4-13 全景电影拍摄现场[83]

图 4-14 多架摄影机同时拍摄的画面 [83]

　　传统影像中,导演对观众注意力的控制几乎可以实现随心所欲。且不说利用特写镜头、蒙太奇剪辑等多样的手法,单就没有人习惯模模糊糊地看东西这一人类所共有的特点来说,导演和摄影师就可以决定哪些是希望观众注意的,哪些是不太重要可以忽略的。相比传统影像,沉浸式影像因为是全方位的,而观众不可能同时看向多个方向,加之不同方向上的视觉元素又不一样,这增加了拍摄时的组合方式。那么,在沉浸式影像中,观众的注意力到底会在哪里呢?事实上,观众的习惯关注方向通常是受到多种因素影响的。

　　第一,沉浸式影像的叙事结构和角色的动作往往是吸引观众注意力的主要因素。如果故事中的某个角色正在进行重要的动作或对话,观众的注意力自然会被吸引过去。这是因为人类天生对动态对象和声音有较高的敏感度,会本能地关注那些可能对情节有重大影响的元素。

同时，观众注意力的集中不仅仅区别在集中对象上，更明显地区别在集中的方向上。在相对比较复杂的场景下时，用户注意力的方向更多地集中在前方，特别是对头显类设备观影模式的使用还不是很熟悉的观众更是习惯性地看前方了。因此，创作者们还是需要利用这一点，根据观众习惯关注的方向来设置情节内容。特别是成功吸引观众注意力的视觉元素，一定要对叙事产生作用，否则会让观众感到无意义甚至被欺骗而从观影体验中脱离出来。

第二，为了"合理管控"观众的关注力，沉浸式影像的创作者们会通过视觉、听觉等感官提示来引导观众的关注方向。例如，通过在某个方向上增加光线、色彩对比或特殊效果，或者在特定方向播放声音和音乐，可以有效地吸引观众的注意力。这些技巧利用了人类的感官反应，引导观众的视线和听觉焦点。

一般情况下，场景信息量大的影像内容，如果是亮度相对较高、色彩饱和度也较高、运动明显的视觉元素，观众都可以作出积极良好的反馈。由于影像的明度、色调一般而言都是相对统一的，不太可能短时间内产生明显变化，因此适时地增加人物或物体的运动就是给全景画面注入视觉能量最好的办法。如果角色、场景里的事物都相对静止，那么，巧妙地利用摄影机的运动，配合生动的镜头调度同样可以吸引观众的注意力，让他们投入到眼前影像世界进而进入故事之中。例如，横穿屏幕的调度，有助于强化空间和方向，而深入背景的调度能增强三维错觉。

第三，受环境中的互动元素影响。在某些沉浸式影像中，观众可以通过头部移动、视线跟踪或其他形式的交互来影响故事的进展。这种互动性不仅增加了观众的沉浸感，也让他们更倾向于关注那些可以触发互动或结果变化的元素。

第四，观众的个人兴趣和好奇心也是影响他们关注方向的重要因素。在一个充满探索可能性的360°环境中，观众可能会因为对某个特定场景或对象的好奇而选择关注它。这种自主探索的体验是沉浸式影像独有的特点。

第五，观众的文化背景和个人经验也会影响他们的关注方向。不同的文化背景可能导致人们对特定符号、行为或情境有不同的理解和预期，这自然会影响他们在虚拟环境中的关注焦点。同时，安排沉浸式影像中画面视觉元素的目标是将观众观看到的全景画面中的元素作为引导观众自身体验的关键部分。创作者需要依据自己所希望得到适当关注的对象去设定和聚焦全景画面，包括画面的景深空间。观众永远更喜欢看清晰的事物，会尤其想看位于焦点附近的、相对最清晰、鲜明的区域里的表现对象。景深以外的任何事物对于观众的眼睛来说，都仿佛是模糊不清的，属于完全不具备吸引力的观看对象。

最后，需要特别提出的是，影像的吸引力和观众的注意力是完全不同的两种情况。影像的吸引力与影像的运动有关，与电影相比于其他艺术的区别密切联系，形成电影的吸引力的，是两种相互补充但表面上相互矛盾的感觉之间的重合和相似：一是现实

感,得益于被再现的现实物;二是非现实感,由再现过程的形式所造成。观众的注意力并非只和电影影像有关。观众的注意力表现为一种状态,这种状态需要人的精力高度集中,和凝视最为接近。能使观众进入全神贯注状态的前提是有吸引其注意力的、值得其关注的、有内容和价值的事物,并且其有花时间去主动观察、探索及掌握的意愿。而这一时间不宜过长,倘若这一时间流程过于冗长,那么效果立刻会适得其反:此时客体对象便会耗尽观众的意识,使之麻痹。意识一旦恍惚,便会消融于使之恍惚之物,此时注意力就会导致大脑变得麻木。

三、电影与观众的互动方式

互动是人类社会生活最基本的过程,是一种双向的作用。互动一定是发生在两个或两个以上的事物之间,只有一方是不存在互动的。影像作为艺术的一种表现方式,通过艺术化的手段进入艺术的领域内。影像艺术变成了人们感知生活、感知世界的视知觉符号,使影像不再是客观地记录现实生活,而是成为注入了人的主观思维意识的影像艺术。发生在影像艺术和热衷于影像的欣赏者之间的互动行为始终贯穿影像艺术的发展过程。随着技术的进步,观众的参与意识、控制欲望日益加强,他们需要在观看电影的时候能够参与其中。交互式的电影恰恰给他们提供了一个极好的机会,最大限度地满足了观众参与电影的心理。早在20世纪90年代,好莱坞电影业就在各大制片厂成立了互动娱乐部,研究互动电影的开发。这类电影将如电脑游戏一样为观看电影的人提供更多的参与性,让观众可以"从一个音像数据库选取素

材，建立多种不同的电影叙事走向，事实上就是构造观众自己的故事"。[84]

近年来，交互式电影再次被广泛提及，受到极大的重视。北京电影学院的孙立军教授就曾在接受新华网记者采访时讲道："数字交互式电影将把观众从传统电影的单线性叙事模式中解放出来，让观众不再只是被动地观看影片，而是参与到剧情发展中去，跟电影产生即时互动。在这种影院里，观众使用座位上的按钮，就能参与电影剧情的创作，与电影的互动更加紧密。每个人都将是创作者。"[85] 在此种情况下，新的沉浸式影像如何与观众实现多重互动也是势必需要创作者深入思考和研究的。沉浸式影像在保留了传统电影艺术优势的基础上，给予观众个体更加独立逼真的虚拟环境空间和更加丰富夸张的艺术表现手段，让观众置身其中地感受视听感官带来的刺激。如此造就了沉浸式影像同传统电影在与观众的互动方式上产生了较大的差异。

沉浸式影像与观众的互动方式，关注的是人们在观影体验中的互动过程与互动形式。互动的关键是意义的解读，对于物与人的互动必然要找到恰当的中介，具体来说就是找到影像和观众之间的媒介，才容易完成相互的作用力，进而形成互动。对于影像来讲，沉浸式影像是通过显示设备、传感器设备等硬件将虚拟的、经过艺术化处理的图像画面呈现给观众的。而对于欣赏影像的观众来讲，要能够和电影产生互动，必须在观看的过程中通过语言、表情、动作、手势等互动符号形式作用于电影的内容，从而获得影片内容上的主权。电影内容影像在接收到这些互动信号后会及

时给予观众反馈，观众再次发出互动符号作用于电影，往复来回形成互动。如此说来，我们可以将这个过程分成两个部分，一部分是依赖人类感官系统而存在的互动符号形式，另一部分是电影内容的组成部分，然后做交叉关联的工作，进而总结出可以尝试的互动方式。

人类的视、听、触、嗅、味等感觉器官是一个综合且复杂的系统。头戴式显示器或者说置于虚拟现实眼镜内部的高分辨率手机屏幕已经实现了视觉方面三维立体显像的功能，解决了"看"的问题；环绕立体声耳机也可以外置在头戴式显示器或虚拟现实眼镜上，满足"听"的高品质需求；其他感觉也可以通过诸如手柄、表情捕捉设备、体感摄像头、多参量心理测试仪等不同的外设，来完成语音、表情、动作、手势、心情等互动符号形式的接受处理。至于电影内容部分，我们可以将其分为故事情节、光照阴影、色彩纯度、运动速度等电影创作中涉及的不同方面。有了这两部分组成成分的梳理，接下来要做的就是不同的组合形式了。不妨大胆想象一下，观众可以在逼真地享受视听感受的同时，操纵手柄来选择电影故事发展路线；可以在情节太过刺激恐怖的时候，叫喊出声音，影片可以根据观众声音的数据分析适度放缓节奏或调整故事走向；可以在角色慌不择路逃跑的过程中，做手势替角色选择逃生路线；甚至可以在观影过程中，将头脑中胡思乱想的内容数据，通过一定的转换生成影片中新的内容，这些该是多么奇妙和趣味横生。观众自身佩戴头显这种可以"独处"的观影方式，恰恰契合了现代媒体技术时代下，观众可以参与电影传播过程的多种想象、期盼。观众不仅完全可以发挥自己的主观能

动性，按照自己的意愿进行选择式观看，甚至可以大声说话发出评论，可以挥舞双臂、跳跃、走动完成交互，而不必担心影响他人。此外，由于互联网的介入，传统集体观影的气氛感依旧可以满足。例如，观众可以通过语音即时转换成文字完成实时评论，并经由网络实现相互交流。

曾经有学者认为，人类发明的技术以及应用技术制造出来的工具都可以看作是人体器官功能的拓展。人通过自己发明制造的媒介替代生理器官实现功能与世界建立联系。沉浸式影像将传统电影屏幕与观众间隔离的"幻想"与"现实"的区域清除，呈现给观众以新的体验空间，将观众和电影真正地联结起来。观众和电影创作者都是电影的共同生产者，人与机器成为整体，从而使"体验"代替"观看"成为可能。

Chapter 5

第五章

沉浸式影像引导全新观影模式的形成

第一节　传统观影模式分析

一、"双重在场"与"双重缺席"

在观赏并分析电影的过程当中，观众针对特定作品所产生的审美心理实际上并不是一个单纯对影视作品进行观赏的过程，反之这一过程异常地复杂烦琐，这是由于欣赏主体彼此之间都具有明显的差异，包括个人学识水平、分析能力、影视作品研究经验等，因此当他们对电影进行审美角度上的分析时，往往会依据个人以往的经验与关注的重点给出迥异的分析结果。事实上，从大的方面来说，在对电影产生审美心理的整个过程中，人们自身的心理活动及其心理接纳过程都会对其形成较为明显的影响。

电影作为一门视听上的艺术，其传播媒介为视像，这就决定了电影艺术对于社会大众而言具有直观感觉上的强烈刺激与吸引力。有相关研究学者甚至认为，当前观赏者之所以会对电影产生如此巨大的迷恋，而且这种迷恋实际上早已经超越对于某一特定类型的影片、某一导演或者某一演员的迷恋范畴，是

因为它已经上升到了人类为了满足自我审美欲望而不断主动追求的高度。

当前已经有相关研究显示，人类这种对自我审美欲望的迷恋是有一定科学依据的，在人格形成开始阶段的婴儿时期就有所体现。例如，当婴儿第一次看到镜子会选择向镜子靠近，这已经预示了人类生来就对视像有着某种程度上的喜爱与迷恋，而相比之下，动物在面临镜像时则往往会选择逃避。弗洛伊德在其精神分析学说中指出，儿童的性冲动集中体现在自恋心理上，而这种自恋心理一直存在于人类深层次的精神层面上，由于当前约定俗成的社会伦理道德对这种自恋心理予以了强力的约束，而为了满足自我释放的需求，人类便开始不断追求视像，进而在视像当中满足自恋的心理需求并不断寻求其他视像。

事实上，婴儿面临镜像与人类在影院中观看电影有着诸多共同性特征。在影院中整个都是一种黑暗的环境，这种环境导致人在主观上实现了自我与现实世界的分离，在这种分离情境下，当人类在观赏电影时，潜意识里他们又回到了那个在婴儿时期观看镜像的自己，此时自从童年时期以来一直被压抑至今的自恋心理重新得以释放，并且与逐渐成长的审美心理紧密关联起来。这一点从运动方式上也可以得到相应的证明，婴儿在镜子面前基本上是保持静止不动的状态，而影院中的观众也是如此，然而二者之间依然存在着差异，比如在观赏目的上，婴儿是纯粹的自恋心理，而观众则是积极主动地想要通过观赏的方式来满足自我审美与深层次精神欲望的需求。

在镜像阶段的精神分析描述基础上进行类推，屏幕被定义为想象界的场所。影像不是作为"实物"而是作为"现实的缺席"而显现的。也就是说，屏幕可以将那些在真实中不在场的人或事件呈现在观众的视野，从而使缺席成为在场。这是一种在场与缺席。影像没有实在内容，也不具备一个实在内容的外在形式。影像不存在于激发影像和创造影像的意向性之外。而且，通用于具体现实中的词语"在场"和"缺席"，在这里失去了自己的一切意义。影像是非现实的，是无实体的。这本不属于实物的在场，而是一种具有显现特点的在场，是一种想象的在场。同时，观众虽然从屏幕上缺席，但却将自身与屏幕世界视为统一体存在认同，进而成为正在听和看的主体而在场。屏幕起到了使观众从自身所凝视的屏幕上在场缺席的作用，让观众获得一个并非纯虚空的心象，这是另一重在场与缺席。

观众的观影过程正是通过这种"双重在场"和"双重缺席"之间的相互作用来完成的（图 5-1）。电影将观众建构成观看幻象的主体，并起用能够调动视觉快感的一切因素来为观众建立起看的欲望。观众则类似偷窥者，置身一个"在看却没有被看"的位置，在观影的过程中从心理上获得有一定替代性的满足感。这

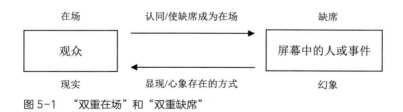

图 5-1 "双重在场"和"双重缺席"

种满足感在现行的社会伦理道德体系中难以实现，这是由于现行的社会伦理道德系统是包括文化、法律、风俗习惯、社会伦理在内的复杂系统，而这一系统会对人的潜意识满足感进行道德或者法律上的谴责、惩罚，然而在观影的过程中却能够轻松地实现。这也正是"凝视"理论的内涵。

电影艺术从文本的角度看显然是客观的，它只有在被观众观看的时刻才可以获得完整的生命。一方面，电影是人类想象的显现，精神的幻觉，与人类梦中的影像并无明显区别。接受美学认为，只有观众对电影进行观赏，影片才有了意义。而另一方面，在观赏之前，影片本身已经有了一定的审美标准，例如不同类型的电影有自己特定的价值追求与审美风格，而电影自身的风格特征、类型、叙事模式等都会无意识地对观众造成一定的影响，从而影响观众潜在的自我经验。这种审美标准在观众观赏的过程中，会对观众的主体审美体验进行一种支配形式的影响，从而对观众原有的期待视野进行调整与改变，让观众自我选择影片的具体取向及其个人趣味。这就造成了观众在满足自身审美心理时，既能够以原有的个人审美期待去进行观赏，也可以顺应大众建构的电影审美标准与特点去进行有一定适应性的观赏。

二、"单向输出"与"线性推进"

当人们将电影与其他的艺术表现形式进行比较分析时，能够直观地对影视作品的本质表现予以明确，例如，文学作品与电影相比是静止的时间艺术，文学作品通过让人们进行品读的

方式，以联想来对具体文字所描述的内容进行具象化的联想呈现；而绘画、雕塑是静止的空间艺术，这种空间艺术仅限于二维或者三维空间中，都是对特定目标的具体特征进行放大化地呈现处理。

相对于单一的只针对时间或空间的艺术形态而言，电影是时空结合的艺术合体，可以在平面化的屏幕上，不受任何时空限制地以直观的虚拟影像，生动活泼地展现风土人情、人生风貌、社会历程。电影给予观众一个幻象的空间，更给予观众一段自由的光阴。施罗·彭蒂（Merleau-Ponty）说得很精彩："一部影片并不是一系列画面，而是一种时态。"[86]在电影艺术中，孤立存在的画面是毫无意义的，充其量是一个被固化的节点，像图画表现的内容一样，是瞬时的。真正可以形成气候的是连贯不断的画面，在经过时间的处理后所形成的整体性意义。

正因为对于传统电影而言，时间能够记载变化，能够梳理顺序，满足观众在观看电影时对于次序感的审美要求，可以作为体现电影审美本质的重要条件，我们不难推论，时间的某些特性是可以影响观众的观影模式的。

首先，时间是往而不返的，如流水一样具有的单向性在人们的思想世界里是最基本的常识。电影的一幅幅展现空间的影像置于电影的整体时间轴上，同样是依次播放传递给观众。虽然观众在观看一部影片的全过程中能够进行思考和判断，但是这一判断其实并不需要有任何特殊的形式，只需借助影片放映时间的推进，

一切自然而然地直至影片播放结束、尘埃落定。

观众作为欣赏电影的主体，他们在电影面前是接受感染和受到影响的对象。美与丑的对比，善与恶的对立，情与仇的撞击，爱与恨的交织，使得观众的审美心理和审美经验不断地得到满足和成长。电影通过这种单方面向观众灌输的"单向输出"方式来拉近观众与银幕之间的距离。可以说，电影在某种情况下，会让观众在一瞬间产生明显的现实感，这就已经达到了虚实结合的视像境界。这种人与影像合而为一的现象，既可以从那些电影理论知识欠缺的观众在看影片时最自然的反应中看到，也可以从观众直接参与剧情或与剧中人合为一体中看到。

其次，时间是线性的，特别是拍摄影片的过程本身就是不可逆的时间行为，是线性发展的。导演往往采用观众在寻常生活中不易想到的角度来观察世界，并将其根据自身富有新意的解读拍摄下来，再依据拍摄内容的逻辑关系和自身的构思处理，将其置于电影片长的时间轴上，最后构造得到观众所看到的影像。影像中的所有视听元素，包括导演的思想观念、演员的言语表演行为、画面美术风格等，会通过依次展开的剧情"线性推进"，在潜移默化中让观众接受。让观众接受导演为影片设定好的意识形态是影片所要达到的目的。此时，导演成为影像中掌控一切的"上帝"，观众只能对其安排的一切予以被动接受。导演"上帝"身份的存在贯穿于电影从开始播放到结束这短短几十分钟的线性过程中。"单向输出"与"线性推进"可以说既是传统电影的传播形式，同时也是观众观影的接受形式。因

为传统电影观众和屏幕中呈现的幻象世界并不同时出现在同一时空。观众在感知和理解影片内容时，无须探求影片为什么表意，正如观众不会去探求日常生活中的事物、行为和事件为什么具有某种含义。电影影像本身满足于呈现，除了所呈现之物，它不表达别的含义。观众需要做的就是在心理图像之间建立各种新的主观的联系，同时将某些表意的意图施加给心理图像，赋予它们某一特定含义。如今，随着观众观影外在的环境发生改变，观众内在的接受心理也相应有了改变。例如，当前观众已经开始去追求特定的个人消费目的，这种消费目的具有明显的目的性与个性化特点。依托虚拟现实眼镜的沉浸式影像的消费者是自由的，他们不再一味被动地遵循传统的接受方式，而是有了自己选择交互方式和观看内容的权利。这也迫使电影自身变"单向输出"为"双向交流"成为必需。

三、"固定区域"与"安全距离"

电影已经有了数百年的历史，从无声到有声，从黑白到彩色，从平面到立体，一切似乎都来得太快！但无论电影技术如何发展，去电影院坐在众多座位中的一个座位上，目光凝视着前方的大屏幕，始终是多年潜移默化沿袭下来的。随着时代的发展和大众消费水平的逐步提高，观众在观看电影过程中的各种附属需求不断提升，对影院的观影体验也有了更多、更高的要求，但相对"固定区域"的观影模式依旧无法从根本上改变。虽然现代影院在观众座席设计时，十分重视包括观众水平视角和斜视角的范围，注意座席的尺度要求、排列形式、通道尺寸、最远视距等设计要素，

保证第一排观众看屏幕上边缘的垂直视角在合理角度等,但要缩小因不同观影位置对于观众观看屏幕时的视觉质量产生的差异依旧是十分艰难的。

或许有人会提出,这样"固定区域"的观影特点恰巧满足了审美的"距离感",让观众可以以旁观者的身份参与。我们姑且不评论"固定区域"观影特点的优劣,但有一点可以确定,固定的座席、固定的观影区域总是传统影院观影模式之一是毋庸置疑的。至于"距离感"这一问题,则需要从多方面来阐释。

的确,传统电影体现在叙事上的特征是与观众之间的距离感。此种感觉满足了人们对情节内容保持长时间的好奇与旁观性的自然需求。根据布洛提出的审美距离理论同样能够得知,在审美过程中应当确保相适宜的"距离",当"距离"过于遥远时,其会让观众无法理解作品所传达的美感,但是倘若过于靠近,又会无法避免实际动机对美感的破坏或者压制,所以,若即若离的状态是确保艺术美可以很好传达的最佳"距离"。这让客观现象没有办法与实际中的自我认识产生关联,进而让其全面地展露出本来面目。这里说的"距离"可以换成更准确的一个词语来诠释,即"安全距离"。观影的"安全距离"在 3D 电影大行其道的近些年越来越多地被提及。众所周知,电影是幻象,观看幻象缘何与是否安全牵扯上了呢?

这是因为,在现实生活中的视觉立体感是符合安全距离的,这里的安全距离使用的是爱德华·霍尔在探讨人际传播过程中的

距离时所采用的标准。当观众观看传统的二维电影时,观众和屏幕里的世界保持的是"公共距离",即非常远的凝视;而当观看3D电影时,尤其是有出屏镜头的情况下,比如弓箭快速射向观众,破碎的玻璃在观众眼前飞溅等,距离已经减小到45cm之内的"私人距离"。因为幻象侵犯到了观众的私人距离,给观众造成了不安全的感受,"安全距离"由此被电影创作者们高度重视起来。安全距离用得不好,不仅会让观众从身临其境的体验感中"惊出",或者让观众很难迅速聚焦到自己要注意的层面上去,更会让观众在层次繁多、复杂立体的感受空间里游离往复,最终因视觉方面失去重心以及心理方面感到剥离,而阻碍对故事内容本身的理解,很难获得精神上的感动。结合"固定区域"来看,传统电影能够有效地把握好同观众间的合理距离,进而使观众同电影之间维持适宜的内心距离,让观众可以拥有良好的旁观性,他们可以更进一步地随着情节内容的发展,给电影中虚构出的角色命运融入自身的快乐、关怀、焦虑等各种情感,并且从角色联系到自身,衍生出新的感情上的互动。

传统观影模式是由幻象和观众部分构成,它们彼此会出现距离与对立的感觉,而非参与体验的感觉。对于大部分去电影院观看影片的人来说,最奇妙的感受莫过于电影结束,全场亮灯,环顾四周时那种怅然若失的感觉,像大梦初醒,像重生为人。是什么让观众感到恍如隔世?正是创作者在不改变故事情节的状况下,积极运用各种手段增强观众的"沉浸体验"造成的。事实上,"安全距离"被突破后产生的不舒适感不仅是由于技术的不成熟造成,更多地表现为一种"视觉上的法西斯式样",

这是电影创作者在强迫观众接受原本在真实世界不可能发生的视觉感受，并且在以不容置疑的姿态宣称自己构建的视觉感受是符合现实合理性的。因此，贴近现实的自由区域观影体验与安全距离的适度突破，定会顺理成章地使沉浸式影像走向现实主义美学电影的道路。

四、"仪式体验"与"大众消遣"

去电影院看电影是自电影诞生后的很长一段时间里，人们习以为常认为天经地义的事情。观众习惯了电影带来的艺术观念，习惯了黑暗作用于自身的特殊心理，并且普遍将看电影获得的审美体验归结为一种具有仪式化功能的审美体验。这种仪式化的审美体验是由很多复杂而微妙的心理因素共同决定的。具体而言，大部分观众会将走出家门和众多人聚集在一起共同观看一部电影作品看作是一种社交行为。这种社交行为，不需要具备高深的学识修养，不需要花费高昂的成本代价，就可以让普通百姓和上层贵族同处一室，平等参与。这种社交行为不仅可以抚慰人们的心灵，而且可以调剂人际关系、提供共同话题、制造和谐气氛、掩饰尴尬无聊等。

同时，在影院看电影的过程中，黑暗的环境更加促使个体观众关注力的加强，虽然孤立观影，却并非与周围的集体隔绝。虽然不与邻座进行语言交流，但绝非没有交流，这种交流来自于视听享受的激情和情节入迷的层次。在和集体一起观影的过程中，很容易地感受到一种由观众集体情感反应弥漫而产生的特殊气

氛，进而受到感染和传染并且不由自主地融合到一个相互联系且有序的反应群体整体中，一起欢喜、一起热烈、一起惋惜、一起感动等，最终找到集体的归属感。

在仅可以将胶片与屏幕作为电影承载物的阶段，电影院是影片优良的物理空间载体，成为观众去看电影最首选的地方。它的构建与健全过程，实际上就是观影的仪式感受到催发、保持与加强的过程。显然，倘若无人主动参加仪式，便无法确保其持久的效果。伴随技术的更新与升级，电视、录像机、VCD/DVD影碟机、家庭影院、多媒体电脑、PAD、智能手机等各种影像播放终端的出现，使得人们对于观影地点的选择不再限定于影院，同时观影的地点、时间以及影片类型都有了更丰富的选择。自由性提高，传统观影仪式感倚赖的放映特权削弱，促成了今天观影行为的日常生活化，看电影更是成为一种民主行为的"大众消遣"。虽说目前社会讲求高效与迅速，这推动了不同影片观赏方式的快速兴起，看电影可以借助网络随时随地进行，但人们并没有真正离开影院。上百年的电影演变历程反映出观众在持续远离影院这种观影方式。由电视到电脑，再发展到手机，这些均是离开影院以后人们可以选择的新方式。3D电影的发展又使得不少观众重新走进电影院，因为那种身临其境的震撼是其他媒介所不能替代的。只要人们依旧愿意在影院体验集体观影的"同呼吸、共命运"，影院的仪式功能就会持续存在，"仪式体验"与"大众消遣"并非是此消彼长的关系，而是由现代社会快节奏、高要求造成的多元观赏理念和不同观赏态度所决定的。

面对如今花样繁多的娱乐方法，电影作为一种群体性观赏的艺术样式，它的存在抑制或者说部分消解了传统艺术的膜拜价值，而凸显其大众性与消遣性。现如今头戴式显示器介入电影领域使得观众再次拥有了"全新的选项"，这属于科技升级与人们自主参与两者互相谋和的过程。在新的沉浸式影像视域下，影像是否还作为群体性观赏的艺术样式值得探讨，但观看影像的过程是在追求从其他艺术类型中得不到的特殊体验应该是始终不变的。这才是影像作为众多艺术门类的一种继续存在的理由，而不应该受限于承载媒体和传播途径。只要有人观看电影，就能够坚信，在科技与经济进步的共同作用下，影像创作者同样可以利用观众对隐秘性的需求，培养基于头显的沉浸式影像的固定观众群体。

第二节　全新观影模式形成的必然原因

一、与众不同的特征

　　1895年年底，卢米埃尔兄弟首次在巴黎某地下室开设了收费的电影观看场所。人们常说的"去看电影"，实际上是表示在某个时间，到电影院这种场所，同很多人一同观赏同一部电影。但是，面对如今观影地点、时间以及途径的选择更为丰富，人们娱乐的方法更加繁多的情况，电影逐渐由一种"玩意"发展为大众文化消费品的重要样式，改变了自身在人们日常生活中的地位。不仅如此，随着承载影像的硬件载体持续增多，各种类型的播放设备，诸如影院的屏幕、电视、录像机、VCD/DVD影碟机、家庭影院、多媒体电脑、PAD、智能手机，直到头戴式显示器的依次出现，使得电影的放映渠道也随之不断地发生改变。让人产生兴趣的并非是电影采用其他途径放映和传播，使其收获越来越多观众的问题，而是其传播途径的差异，让观看电影的方式与获得体验的感觉出现了变化。

　　我们需要注意到，在每次不同的新载体被开发应用时，均会对过去的载体产生极大的压制，同时在其基础上形成的影片观看

方式还会引起观众的分流,但是并非所有的载体都可以互相取代,这取决于不同载体之间差异化的影片观看方式,以及让观众产生的不同感受,而这些同样影响了其在经济收益方面不同的竞争优势。这就像观众观影从 2D 电影,发展到戴眼镜的 3D 电影,再到加入如振动、吹风、喷水等增强观众的临场感环境特效的 4D 电影,再到继续增加座椅特效和影音特效的 5D 电影,再到继续增加气味的 6D 电影,直到目前最新的加入人机互动的 7D 电影。不断改进的观影模式内核,是始终不变的对感官体验的模式的变化和效果的提升。可以说,沉浸式影像已然成为未来观影在视觉方面的重要选择。

首先,从观影的实现过程来看,传统的观影活动拥有仪式效果,这已经变成人们普遍认知的事实。仪式体验受到诸多细微且复杂的心理因素的整体影响,导致人们认为获得此种体验的途径便是去影院观看电影,这是一种社交活动的隆重心理;也有可能是由于影片播放的前提是需要保持场所的黑暗,让观众产生了独特的心理,"黑暗使我们同现实的联系自动减弱,使我们丧失掉了为进行恰当的判断和其他智力活动所必需的种种环境资料。"[87]沉浸式影像的出现就像"家庭影院"的出现一样,打破了观影的仪式感,让影院级视听享受更容易实现。由于是沉浸式影像,观众的视野是全空间的,因此影院特有的"黑暗"是沉浸式影像所不需要的,因为观众已经完全置身其中了。

其次,从观影的视野范围来看,传统的电影一般会制约观众的视野范畴,并且受到画面中物体活动方式与方向变化的限制。

所以，从视野范畴的角度来看，沉浸式影像因为有全景头显作为硬件支持，是全角度立体影像。物体活动的范畴更广，视野进一步拓展，突破了过去二维影片的视觉限制，让观众淡化了虚拟与现实空间的界限，同时立体影像能够实现环绕、横跨等各种行为，为观众创造出时间与空间错乱的感受。

再次，从观影的接受状态来看，过去观影时，观众只是安静地坐着。从观众的角度来说，观影属于集体体验，将各种人生经历与性格的个体集中于相同的空间内，面向相同的方向，强大的群体意识会让独立的个体意识暂时失去，观看过程中的情感会由于相互感染而表现出相一致的趋势并且可以采用自我情感的宣泄来实现同周边人展开无形的沟通。个体与群体中的他者存在整合的联系，拥有相同的目的，并且这将极大地干扰到影片观赏过程中观众们情感的表现。观看沉浸式影像的观众可以是静止的坐姿或站姿，亦可是运动的边走边看。看电影的过程是极其个人的体验，由于观者可以自主地选择观看的视角，个体意识可以得到有效控制。当然，头显也可以像在影院观看 3D 电影前发放 3D 眼镜一样发放给观众，观众也同样可以集体坐在影院，各自戴着头显观影，只不过此种形式是否真的具有可操作性需要进一步探讨，毕竟在同一段时间内，不同的观众看到的内容有可能不尽相同，如何产生情绪情感上的交流是个难题。好在这个难题目前已经基本得到解决。全球第一家沉浸式影像院于 2016 年 3 月 2 日在阿姆斯特丹开业（图 5-2）。沉浸式影像院的创始人将电影院的椅子设计成可以 360° 旋转，观众可以在电影院应用 GearVR 消费者版和 S6 智能手机体验沉浸式影像。[88] 时至今日，根据各大

图 5-2　VR 电影院在阿姆斯特丹建成 [88]

品牌官网的数据，单是国内，加盟品牌的 VR 体验店就已经接近五千家，个人开设的 VR 店更是在各大城市星罗棋布。VR 体验已经成为我们日常生活中最常见的娱乐消费之一。

从传播学的视角来分析，马歇尔·麦克卢汉（Marshall McLuhan）提出的媒介就是信息，这个观念突出了媒介的关键地位与作用。实际上，每当影片的传播方法发生变化，都能让观众感受到不同的体验，同时推动影片自身的持续发展。在今天这样一个虚拟现实技术快速发展的时代，虚拟现实头显以其与众不同的特征，为电影传播提供了新的传播渠道，毕竟用这种头显观看电影比去电影院看电影显然方便很多。

二、更强的感官刺激

感官刺激是由于事物通过运动作用于人的感觉器官而产生的感知。它是艺术作品的基础、前提,若失去了感官上的刺激,便不会产生艺术,更不会有人欣赏它。"审美情感不是无缘无故凭空而生的,它必定有感而发。作为客观外界刺激物引起的一种反应,它是大脑通过眼、耳、鼻、舌、身各种接收器,传递加工信息的产物。"[89] 艺术类作品对于其欣赏者产生感觉器官刺激的方法大体上通过视、听、触等途径来实现。事物外部或者某一部分的美感直接刺激人的大脑,使其产生各种反应与感觉,大多数集中体现在视觉与听觉方面。根据实验美学可知,人收到的所有信息中将近80%是通过视觉获得,50%以上是通过听觉获得。所以,在审美过程中,视听觉始终在认知类型的感官中拥有举足轻重的地位,这也成为电影艺术之所以被称为视听语言艺术的主要原因。

影像从诞生就是伴随着技术革新一路发展而来,历代影像技术人都在不断追求着更大的屏幕、更逼真的音效、更强烈的观感、更多元的模式。不难看出,观众在传统影院观影的过程中从超大屏幕上感受到的场景的深度透视、人物的细节运动都能增强观众对于影像占有后的满足感和欢喜感,增大了获得观影"高峰体验"的可能性,这在超大屏幕加之环绕立体声的影院环境观影过程中体现得尤为突出。

感官经验告诉我们,长时间地关注某种事物一定会产生疲劳

感甚至厌倦感，因此不断变换内容形式追求新奇与不同是不断产生感官刺激的关键。即便是早已被熟识的事物，也需要在已有的基础上再开发出新的内容，或者表现出新奇的形式。唐代大诗人韩愈在其《答刘正夫书》中曾写道："夫百物朝夕所见者，人皆不注视也；及睹其异者，则共观而言之……若皆与世沉浮，不自树立，虽不为当时所怪，亦必无后世之传也。足下家中百物，皆赖而用也；然其所珍爱者，必非常物。"[90]"朝夕所见"的事物容易引起神经感觉迟钝和麻木，不能激发人体大脑皮质的兴奋，因而"人皆不注视"。而"异者"往往是难以见到的，越是难见的、越是想见的事物就越容易刺激感官，激发大脑皮质的兴奋，因而吸引人们的注意"共观而言之"。因此，"异"和"怪"的东西往往富于刺激性，一经出现就立即通过视觉中枢把物理能转化为生物能，审美愉快油然而生。[91]人们往往因为新奇而关注某特定对象，一段时间后会适应对象，之前的因新奇而产生的关注力会开始流失，如果更长时间地将注意力集中在上面，会因神经麻痹而感到乏味，最终导致审美疲劳。沉浸式影像作为新兴的技术形态下衍生出的电影样式和观影模式正可作为电影艺术拓展传播渠道的新的尝试。较之传统大屏幕电影包括具有逼真深度空间的 3D 电影，沉浸式影像对于欣赏者的感官刺激更加强烈，更能刺激起欣赏者的生理欲望。

事实上，市场在发展 VR 头显类电影之前最先被观众接纳的是 5D 电影。5D 电影是一种结合了 3D 视觉效果与物理效果和环境效果的电影体验方式，是沉浸式影像理念的一种实现形式。这种电影体验在增强观众的感官刺激方面相比传统电影迈出了一大

步,通过直接影响观众的多种感官来提供极具沉浸效果的观影体验。5D电影因其独特的沉浸式和互动体验,得到了许多观众的好评。观众对于能够体验到的各种物理和环境效果感到新奇和兴奋,认为这种电影形式提供了传统电影所无法比拟的观影体验。特别是家庭观众,认为5D电影是一种适合所有年龄段的娱乐方式,能够让孩子们感受到更多的乐趣。尽管5D电影在观众体验上获得了积极的评价,但其高昂的设备安装和维护成本也导致较高的票价。这在一定程度上限制了观众的观看频次,特别是在对价格较为敏感的市场。

相比之下,VR头显类影像的优势就明显起来。同为沉浸式影像,头显类设备带来的视觉沉浸比5D电影效果要更胜一筹。从收集和分析观众对VR影像体验的反馈可以看出,观众在观看通过VR技术呈现的自然纪录片时,他们可能会描述一种前所未有的自然之美的近距离感受,如在海底游泳或与野生动物"面对面"等体验,这些经历常常被描述为震撼和难忘的。随着VR技术的不断进步和成熟,VR影像的画质和体验也在不断提升。更高的分辨率、更准确的头部追踪和更低的延迟等技术进步,都使得VR影像能提供更加逼真和顺畅的观看体验,从而增强感官刺激。

与此同时,在与传统大屏幕观影设备使用体验的对比中,显而易见的是在便携性方面传统观影明显输于头显类观影,这很容易理解,毕竟去影院观影需要外出,需要事前选择时间、场次、放映厅、座位等,肯定比随时随地使用头显观影烦琐许多。当

然，任何形式的感官刺激都是作用于人的生理感官系统，目的是激发起人的生理欲望。而生理欲望的产生源自人类生存的需要。VR 影像如果可以结合更多的感官刺激方式，相信一定能给观众带来更加精彩的体验。正如新型高科技主题乐园 The Void 一样，号称是世界上首家 VR 主题公园，它就是通过头显、适配电脑与可穿戴智能设备，再结合灯光、烟雾、气味等特效，在真实的空间给观众打造一个虚拟的全触感空间，目前在全球范围内拥有多家体验中心（图 5-3）。

The Void 区别于其他 VR 类设备的最大优势就是比较好地解决了人体的全身动作捕捉。人们可以配备上头显、背心等可穿戴 VR 设备，在物理空间里自由活动，却感受到虚拟世界里的一切。因为人们看到的是虚拟世界的影像，身体接触到的阻碍也确实存在于虚拟世界中，这种绝对仿真的沉浸体验，可以给沉浸式影像的发展提供极好的、具有前瞻性的尝试（图 5-4）。沉浸式影像

图 5-3　The Void VR 体验店

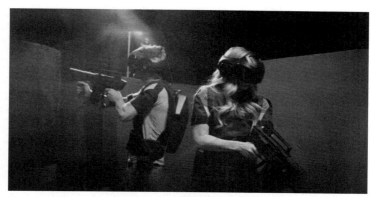

图 5-4　人们可以在真实的空间自由活动却仿佛身在虚拟世界中 [92]

正是由于恰当地、更好地满足了模拟观众生理欲望的需要,增加了融入感,才最终得以唤起观众的审美热情。

三、私人占有的诉求

　　交流与沟通是人作为社会的微小分子赖以生存的最重要的精神活动。现代社会,工作和生活节奏的加快导致人与人之间的交流和沟通越来越少,虚拟交互技术虽然在很大程度上被界定为人机交互技术,但其实质是让机器拟人,通过人机交互来模拟人与人的交流与沟通。事实上很早就有不少学者提出预言,虚拟现实这种技术由于具有高度互动性和全面的感官效果,未来一定会进入电影领域。如今基于"头显"的沉浸式影像特别是虚拟交互电影正是很好的代表。

对于传统电影而言,观众只能在公共环境和其他观众共同欣赏,影院观影方式所建立的仪式化,更多地强调了公开性和集体性,而依托头戴式显示器或虚拟现实眼镜的沉浸式影像所建立的更为日常化、生活化的观影方式,除了可以和他人分享以外,还可以在隐秘的空间里独享,注重的是封闭性、独占性和特定性,极大地满足了私人对影像占有的诉求。

首先,与传统影院这种公共场所的开放性相对,沉浸式影像一般是在私人空间完成整个观影过程。在这种场所内他人不得侵扰,体现的是一种封闭的状态。

其次,在同一段时间内,沉浸式影像的观影内容对于每一位观众个体而言都是独一无二的,是受观众个体自由支配的。与传统影院所针对的全体观影对象不同,影片可以提供给特定的个体观众,能为个体观众独有独占。

再次,如果说传统电影是面向观影大众的,那么也就失去了私的性质,而沦为公共选择。由于沉浸式影像的观影过程更具有不确定性,因而可以说这种形式的电影针对的是特定观众个体,目的是满足观众个体的需求,具有特定性。

无论是对过去还是现在,我们都必须估计到私人占有这一诉求从来就是日常生活的一部分,作为一种特殊的需求是必须给予重视的。实际生活经验告诉我们,观众看电影不仅是为了从电影中获得知识和感悟,更主要的是了解这个丰富多彩的世界,体味

多样的人生，从影像中寻求其他艺术形态中很难体会的世间万物和生活百态。这一点也可以同时说明人生都是有遗憾的，真实生活情感或情感幻想缺失是普遍存在于人们精神生活领域的现象。观看电影这种形式正可以弥补人们的这种缺失，使人们获得精神上的满足感。因此，常常有学者用"偷窥"或者"窥视"的心理来诠释观众观影的动机，认为人们对私人生活欲望有着强烈的自觉期盼，试图在电影中寻求那些不易觅得的"隐私"。但是电影院毕竟是公共场所，其对过分展现私密表述的情节内容仍然是心存芥蒂的。从满足人们对私人生活中丰富欲求的角度来看，沉浸式影像的观影模式，在保证观影体验的情况下填补了私人话语在幻想世界里的空白。其实，人们观看电影依托的媒介从最初的影院，到电视机，再到录像机、影碟机、个人电脑、平板电脑、智能手机的不断改变正是私人私域不断加强并得到满足的过程。这方面从传统的大众观影，到录像厅提供的小众观影，再到纯粹居家个人观看影碟的整体发展历程也可以看出。特别是数字技术的出现使得影片的拷贝更加便捷，网络的出现和快速发展使得影片的传播达到前所未有的高速，于是电影这一适合"机械复制的艺术"样式在不同载体上以不同的面目呈现在大众面前。此时早已习惯私人占有的大众欣然接受了这种可以在私人领域内观影的形式，无论是忘我欢笑还是动情痛哭都可以更加安全舒适地表露情感。

注重私人化体验的沉浸式影像可以通过人体各类感觉器官来识别虚拟环境中的不同对象，并通过人体的反馈系统发出信号来执行各种不同的操作。人们从虚拟仿真中获得的真实感体验主要

依靠人的视觉和听觉共同作用完成。人体在沉浸式影像中几乎可以完全处于沉浸状态,实时参与感达到最强。特别是针对交互类的沉浸式全景影像而言,非线性的观看模式是史无前例的。虽然电影导演和编剧设定了故事背景和主要角色,但观众在观看时可以完全按照个人的意愿重新编排故事情节,如此具有私人化的体验感受是前所未有的。相信随着人机交互、虚拟现实等技术的发展,未来一定会出现更多形式的终端设备,为沉浸式影像带来更多样的传播形式。特别是类似游戏类的交互式电影势必会普及化,成为电影的主流形式之一。

四、参与的程度更高

观众参与电影的形式随着技术的发展和观影模式的变化而日益多样化,包括现场互动、二次创作、社交媒体参与、参与电影叙事、电影众筹等。沉浸式影像为观众提供的高参与度体验主要是由其独特的技术特性和观影方式所决定的,特别是VR头显类设备。

VR技术通过创建360°的视觉环境,使观众完全沉浸在电影世界中。这种沉浸感本身就远远超过传统电影,观众不再是外部观察者,而是成为故事的一部分,增强了参与感。同时,大部分的VR影像都需要观众通过头部移动、手势或控制器与影像中的元素互动。这种交互性让观众能够在一定程度上影响故事的进展或探索故事环境,如果影像提供了分支选择的叙事结构,观众的决策就可以影响故事的发展方向。这种设计不仅让每次观影体验都独一无二,也极大地提升了观众的参与度和个

性化体验。以 Vision Pro 的横空出世为例，这是苹果在美国正式发售的旗下首款 MR①混合现实设备。苹果称其为"空间计算设备"。各大社交媒体几乎被其"刷屏"，可以说是拥有了一台 Vision Pro 你就拥有了流量热点。我们从相关视频中可以看出，观众对于头戴式显示设备的好奇心与热情十分高涨，这点给予了沉浸式影像未来发展更大的信心。近年来 XR（扩展现实）市场上的头显设备一直在迭代更新，无论是 Facebook 旗下的 Meta Quest 系列还是 Steam 平台的 HTC Vive 系列与 Valve Index 等，体量上从 PCVR 进化为 VR 一体机、VR 眼镜等，功能上从单纯的游戏设备到融入办公、生活、教育等多领域多生态的功能性产品，观众的参与积极性也愈发强烈。Vision Pro 的上市让 XR 领域有了再度突破的可能性（图 5-5、图 5-6）。

图 5-5　空间定位更为精准的苹果 Vision Pro

① MR：即混合现实。

图 5-6　Vision Pro 支持手势交互的三维用户界面

　　整体而言,沉浸式影像从传统电影中来,但在保留传统电影传播要素的同时,因自身传播介质的特殊性,吸收借鉴交互游戏的用户参与形式,改变了自身的传播模式,为观众观影的参与性提供了新的改变。沉浸式影像使传统单向线性的观影模式有了极大的改观。擅长承载大量长镜头和景深镜头的头显类仿真视角体验,可以加大画面包含的信息量,特别擅长在凝练的画面变化中体现丰富的纵深层次信息并且善于将模糊表意的内容解构至画面,给观众更多可供选择的信息和思考空间,彻底改变观众被动接受的固有形态为主动选择的新型形态。如同玩游戏一样的观影方式代入感强、吸引力大,它允许观众根据个人好恶决定故事情节发展和最终结局。这绝不仅仅是增加观众参与程度的改变,更是将观众主体自我审美兴趣和思维意识纳入了电影发展的范畴,

摒弃传统电影蒙太奇剪辑的强制性和操控观众意识思维的无理性，体现出沉浸式影像对观众身份的认同和尊重。当观众感觉自己是影像故事的一部分时，他们的同情心和情感投入必定会相应增加。

毫无疑问，观众的参与程度高除了是观众主动性进一步发展的结果，还和虚拟现实技术以及移动互联网等新兴媒介的特殊性息息相关。头戴式显示器和虚拟现实眼镜这一类新兴介质具备交互性、实时性和多用性等特点，它的接收终端如家用电脑、智能手机等设备又具有多样性，因而依托这两类设备的沉浸式影像的传播形式必定多元化。观众可以根据实际情况或下载观看或在线观看，选择不同的观赏方式，也可以随意调控播放进度，更可以保证观影高质量体验的同时，根据不同的需求选择影片，大大降低选择的局限性。除此之外，受众还可以在不同的公共场所，如咖啡馆、候机室、图书馆等，或者私人场所，如住宅、酒店客房等实现观赏活动，并利用网络发布不同的情节下具有个性化的感想感受。

第三节　全新观影模式的特征

一、年轻化的消费个体

当今电影工业的开发正经历着前所未有的发展阶段，工业化建构的各类媒介身份不断地向多元化方向进展，不同的媒介消费也日益变得重视个体化。"个体化是实践，而不是特定的条件，它是我们在共享的生活环境中为自己成功塑造唯一身份时所做的事情。"[93]注重个体可以使观众的自主性得到强化，对于电影的强权予以质疑和否定，促进更具个性化的剧情产生。当然，沉浸式影像的个性化并不是否认这种头显形式的电影，认为其不可以集体观看，而是重在探讨这种基于新媒介形式的沉浸式影像对于观众结构上带来的变化。

从沉浸式影像受众群的结构上来看，年轻化的消费个体更倾向于体验尝试。这部分人群是具有较高知识结构层次的，相对年轻化的，追求个性化的群体，诸如：具有较高文化素质的企事业单位的白领阶层。同时，这部分人群的媒体化程度很高，接受能力强，而且他们的网络化程度也很高，热衷互动、交流、评论，对其他受众的影响是全方位、多层次、立体化的。

具体而言，20世纪80年代后出生的电影观众是一批在新兴媒体氛围中成长起来的人群，他们同过去的电影消费者在选择观影途径方面有着很明显的区别。如今不管是过去的影院电影，还是新发展起来的影像浏览，无一例外地都向着年轻化群体倾斜。80后大多已经步入中年，经济独立的他们渐渐成为电影消费的主要群体。由于他们大多已经成家立业，所承担的工作与家庭负担比较重，时间与金钱等因素的影响让其对传统电影的消费意识慢慢被消磨掉，转而选用家庭或者社区途径的个人化电影消费方式。就算他们无法抽出大量的时间进入电影院，但是充分使用工作结束后的零散时间来观影，始终是大部分人的选择。而20世纪90年代以后出生的人群成长在经济迅速增长的背景下，他们早已适应虚拟的网络生活，这代人已然变成影片消费的主要群体。

研究发现，上述中青年观众俨然已经成为沉浸式影像消费的主体，上班族和青少年学生成为愿意体验沉浸式影像的主要构成部分。这部分年轻化的消费个体，在观影人群中显示出了一系列独有的特征，这些特征不仅反映了他们的消费习惯，还体现了他们对于娱乐、技术和社交互动的偏好。比如，年轻的消费者倾向于通过数字平台和社交媒体来发现、讨论和分享电影内容。他们使用社交网络来获取电影推荐、观看预告片、参与与电影相关的话题讨论，并通过这些平台表达自己的观点和评价等。

与传统的电影院观影相比，年轻观众更倾向于使用流媒体服务观看影像。这一趋势反映了他们对随时随地访问内容的需求，

以及对个性化和定制化观影体验的偏好。VR 头显类设备恰好能满足他们的需求。据国家统计局宏观经济数据统计，2021 年中国 VR 市场相关支出已经达到 21.3 亿美元，并预计在 2025 年增至 110 亿美元。可见，越来越多的人愿意选用头戴式显示器这种全新的娱乐形式来观赏影片，针对此顾客群体展开沉浸式影像的推广，成效明显，拓宽了过去影片所拥有的消费市场。

此外，年轻消费者越来越不愿意仅仅是被动的内容消费者，他们也希望参与内容的创造和讨论过程，并且往往积极寻求通过 VR、AR、5D 电影、7D 电影等最新技术获得更加沉浸式和互动的观影体验（图 5-7）。这些体验通过增强现实感和参与感，满足了他们对于新奇和创新体验的渴望。

这些特征都反映了年轻化消费个体在观影习惯、内容偏好和社会互动方面的独特性，对电影创作、发行和营销等人员来说，

图 5-7 7D 电影院硬件组成

理解这些特征有助于更好地满足年轻观众的需求，从而在不断变化的媒体环境中获得成功。

二、差别化的观影机制

头显类沉浸式影像的出现不仅仅给人们提供了新的观影方式，还因其具有很高程度的整合性而吸引了人们更多关注的目光。观众可以在网络上付费或免费下载影片的"头显版"文件到本地硬盘或手机端，然后通过全集成式头显如 Pico、Meta XR 等，或者 HTC Vive 这种外接式头显，或者华为的 Glass VR 这种混合式头显来观看影片。随着流媒体技术的出现，边下载边收看的实时传播技术已经得到广泛应用，更令人欣喜的是，随着无线流媒体传输技术的发展，智能手机等移动媒体终端也已经能够成为电影新的接收终端。

头显类沉浸式影像的观影方式为观众带来的显著优势就是让观众的自主性得到很大程度的提高，最明显的改变在观看时间方面，观众完全可以自由挑选观看时间而不影响观看体验。并且，电脑、手机因为方便携带，在随处可见的 Wi-Fi 或移动网络支持的前提下，沉浸式影像的观众可以使用个人电脑、手机、头戴式显示器等影像接收设备，可以完成随时随地享受影院级的观影感受的梦想。

虽然此种新兴的电影观看方式是不是削弱了传统观影方式还需要进一步深入探究，但是新媒体时代的人们可选用的观影方法

持续增多，各种方法让观众享受到完全不同的体验，同时观众欣赏到的作品类型也愈加丰富，这些早已经被广泛地认可。体验自由轻松的观影氛围与个人的视听盛宴是人们选用"头显式"观影方式的重要原因。可以想象到，个体在独有且自由的空间中，或坐或站地观影，自由地支配剧情的走向，这是在传统电影院观影中办不到的。即便是在公共空间如图书馆、咖啡厅，虽然是和他人在一起，分享着群体的拥挤，但由于头戴式显示器将双眼封闭在电影空间里，同时可以配备耳机隔绝外界声音的干扰，如此可以使观众心无杂念地将自己置身幻象世界。对于公共空间中的观众个体而言，观众个体既是在场者也是缺席者，将个体视听置于头显之中、移动终端之前，欣赏逼真的沉浸式全景影像中一个个看得见又看不见的人物和一个个看得见又看不见的景象。当然，这种个体化的观影方式会使观众对于事件的反应更为理智，经过理性思考而作出反应，而不会出现在电影院集体观影中群体观众普世情感对个体情感施加的倾向性影响（表5-1）。

传统电影（含3D电影）与沉浸式影像观影机制的不同　　表5-1

	传统电影（含3D电影）	沉浸式影像
场所	电影院	住宅、旅店、图书馆、咖啡厅等场所
时间	相对固定（受档期、场次等限制）	不固定（依据个人情况任意安排）
形式	固定位置（受场地座椅限制）	任意位置（站姿坐姿均可）
外设	普通电影裸眼观看无须外设，3D电影要佩戴眼镜	佩戴头戴式显示器或虚拟现实眼镜
人员	集体	个人或集体
盈利	票房、广告等	付费下载、广告、捆绑销售等

此外，差异化的观影机制带来的不仅仅是观影方式的改变，值得探讨的还有电影盈利和投资收益的多种可能。从电影盈利方面来看，头显类观影方式可以和传统影院观影方式形成联合推动电影传播的合力。由于沉浸式影像的制作手段比包括3D电影在内的传统电影更为复杂，剧情亦可根据需要多线索处理，因此可以合成不同的传统版本。换句话说，沉浸式全景电影可以分解成一部或几部传统电影，这既可以完全不影响有影院观影习惯的观众继续前往影院集体观影且增加观影次数，也可以给喜欢个人观影的观众或来不及去影院观影的观众以另一种观影方式，在家也可以体会到不输影院观影的身临其境感，使得电影的票房收入又多了一个渠道。现在大部分影片通过网络途径进行下载都是不收费的，网站的收益大多数来源于广告，这和过去的电视传媒的收益方式相同。采用头显设备播放的影片也可以模仿此种方法，依然为用户供应免费的影片，但是在电影中穿插广告，通过此种途径来获取收益，用于支持影片版权的花费。无论何种盈利模式都可以起到保障电影的版权和票房的作用。

如果从投资获利的角度来说，还有一种可以采取的方式便是捆绑营销，也就是把播放工具制造商投资过版权的影片事先存储在头显设备等播放工具中，在这些终端售卖给用户的过程中，影片也一起搭配销售，这与销售电脑操作系统、手机内置软件是相同的模式。同时，还可以提供有偿的售后影片更新服务。

三、更"沉浸式"的体验

传统影院观影的方式是保持一定距离地观看，有着观赏者与被观赏者之间的联系。影片作为观看过程中的客体，这同西方焦点透视法在绘画作品中的运用极为相似。焦点透视将观察者的视点稳稳地固定在一个不变的位置，追求的是固定视点为消失点和物体构造正确的比例关系。用通俗易懂的话来描述焦点透视，其实就是隔着玻璃看物体，物体的内外轮廓都可以在玻璃平面上找到对应的点，将这些点连成线、构成面，自然就可以得到符合透视原理的画面。透视法必须要求绘画者运用理性思维将距离感通过科学精确化的手法表现才可以实现，是符合人眼视觉真实并且具有科学性的。电影屏幕在形态方面同玻璃板非常类似，它们都拥有外框，且可以通过二维空间展现出立体的效果，始终把展现的事物或景象作为对象的世界，观众作为审美主体与表现对象这一客体在绝对意义上是分离的。

3D电影与传统电影相比较最大的突破就在于它极大地强化了影像纵深空间的视觉体验。3D电影改变了隔着玻璃看世界的体验壁垒，消灭了观影的距离感，引入了一种新的观看关系和观众体验。在3D电影中，短时间内物体运动深度变化很大的内容通过风格化镜头，如冲出屏幕、冲向观众的镜头，带动观众更加真切地体验到以往传统二维电影不曾体会到的逼真与不安。人类得以在虚拟现实中释放我们长久以来的渴望，实现了现实生活中难以实现的感官冲击。

沉浸式影像在保留 3D 电影具有强烈深度感特点的基础上，进一步挖掘与加强影片在空间结构方面的美感，同时影响和改变影片的叙述方式与审美理念。沉浸式影像可以更自然地实现视点置换，让观众视点与电影中人物角色的视线缝合，更加轻松地实现观众对自我身份的双重质疑。沉浸式影像可以为观众构建一个偏离现实生活、独有且逼真的"环境"，应该用假定性来展示一种强烈的震撼力，使观众体会到这并非原本的生活环境。他们能够沉浸在这个全新的氛围中，抛开所有忧虑，全身心投入到情节内容中去。在摘离头显类装置时，他们又可以很快地回归现实生活。如此兼具立体与仿真效果的体验，让观众对自己身处何地出现了模糊性，进而把银幕之外的观众变成与影片中人物相融合的主体。利用人的各种感官，让虚拟与真实世界的界限更加不清晰，此种不确定的效果就是这种沉浸式影像对人眼视觉感知的拓展，拓展了人视觉的成效，人同影像之间没有了距离感，过去将虚拟与真实世界分割开来，现在将两者融为一体。人身处影像之中，视角不再固定于一个方向或者一个区域，展现出 360°全角度立体移动的视觉效果。这种更"沉浸式"的体验在相关的观影体验调查中也可得到证实。以 2021 年威尼斯电影节展出的 VR 交互短片《阿姆斯特丹的天使》（Angels in Amsterdam）为例，观众置身于 17 世纪阿姆斯特丹街头的一个咖啡馆；观众将会遇到四个年轻的女人，她们独自前往繁荣的 17 世纪的阿姆斯特丹，去碰碰运气。这些角色会对观众的目光接触作出反应，并通过歌曲、舞蹈或音乐表演的形式分享她们的故事（图 5-8）。

图 5-8　VR 交互短片《阿姆斯特丹的天使》剧照

总之，沉浸式影像美学风格所具有的重大意义是，它并非让观众作为旁观者来观看影像，而是使用虚拟技术引导人们进入影像预先设计好的情景中去，感受虚拟且逼真的世界。从电影美学的视角出发，人们能够将此种世界观解释成电影美学历史上全新的实践，此种实践最初是采用奇观的形式产生，伴随人们对其的接纳与热爱，其将会开创全新的美学模式与风格。而新的美学模式与风格主要特点就是用体验取代了一般意义上的观看，从根本上改变了观众同电影以及媒体技术三者间的关系。

四、更具个性化的剧情

在沉浸式影像中，人们可以像欣赏戏剧一般，欣赏对象自由化。观看对象的组织虽然也是通过导演的拍摄意图来进行，但影片中不同的演员可以通过自身的表演把观众的眼睛吸引过来。如此无形当中增加了观众可关注内容的选择余地。从电影情节这一

最基本的元素来看，沉浸式影像势必会在与观众交互的情节上崭露头角。观众的回馈变成影片故事进展的关键点，影片不再撇下观众按照自己的脉络发展，显然也不可能牵着观众的注意力肆意游荡。电影终究是导演的电影，观众就算是影响情节变化的主体，其可以实现的也仅仅是依据已经规划好的故事脉络，承受着早已确定的结局，在特定的场景下进行抉择，沿着导演设定的情节持续进行下去。好在观众的自由选择权力加大了，而且观影意愿十分强烈，这为沉浸式影像的发展提供了强大的支持。

这也不禁让人联想到近期非常热门的由纽约现象级沉浸式戏剧《不眠之夜》（Sleep no more）改编的沉浸式情景剧《不眠之夜》，此剧以黑色电影的视角演绎了莎士比亚的经典悲剧《麦克白》（Macbeth）（图 5-9、图 5-10）。观众买票进场后会戴上面具被分散到不同楼层进入剧场，观众随着自己的步调穿梭在这个史诗般的故事中，自由选择他们想去哪里以及想看什么，每一位观众的体验历程都是独一无二的。观者不再是拥有上帝视角的"局外人"，而是通过对零散情节的拼凑解读出新的故事意义，成为戏剧更高层的"叙述者"，激发不断探索的热情，真正融入戏剧。这与交互影像带给观众的沉浸式体验相似，当影片结束时，基于每种选择的差异性，每位观众都拥有一部属于

图 5-9　《不眠之夜》海报

图 5-10 剧场内部剧情发展

自己的影片。与单纯传统沉浸式影像视听的感官刺激相比，这种能让观众真实介入故事发展，甚至自创影片版本的代入性和可玩性让人印象深刻，试想如果可以结合最新的苹果 Vision Pro，真正打破影像与现实的边界，或许这正是沉浸式交互影像未来的发展趋势，真正意义上的沉浸式混合现实体验的开拓创新。

无论如何，导演需要针对不同性格类型的观众安排不同的情节内容是沉浸式影像创作的重要方面。不难想象，观众在观影时能够进行不同的选择，并经过各种机缘巧合，最终获得的故事结果依然是一样的。倘若观众愿意重新花时间反复多次观看影片，

就可以把不同选择的故事经历逐一体验，会感受到当中的差别与奇妙之处。当然，还可以更大胆一些，由于观众的兴趣点不同，同一部沉浸式全景电影有可能由于观众关注的情节点不同而成长为多种不同类型的电影。总之，更具个性化的剧情设置是沉浸式影像创作人员共同努力的方向。

与日俱进的虚拟现实技术使得沉浸式影像获得了撼动传统电影的神圣地位的巨大能力，获得了覆盖传统电影的个体化观众资源的机会，并导致一定程度上分流了传统影院的观影人群，同时也有利于掌握观众观影的心理状态。因而，此种全新的影片观看方式，打破了过去银幕所构建的封闭性与限制性的空间氛围，让个人对电影能够更全面自主地操控，让个人的自我情感获得有效的表达与诠释。个性化的剧情设置将原本电影故事中的很多限制，尤其是那些没有办法实现立体、多样化视听效果，没有影片观看"高潮体验"的故事情节加以优化和升级。观者欣赏到的不再是单薄的故事情节，而是立体的、充满未知的精彩历程。如果要想全部体验不同的历程，观众势必需要多次消费，由此影片具有了往复消费的可能。

此外，值得注意的还有个性化剧情的生产者，即精准的受众定位和分群。在沉浸式影像的生产过程中，受众的定位极其重要，只有把握好受众，沉浸式影像的制作和传播才会产生有力的效果。在一个文化多元的时代，对于文化产品的生产而言不可能满足所有消费群体的需求，只能以某个特定的消费群体作为目标群体，呈现独特的群体特征。

Chapter 6

第六章

沉浸式影像的未来发展与挑战

第一节 沉浸式影像在各层面的发展潜力

一、创新核心技术

　　沉浸式影像是一种基于沉浸理论,在传统影像艺术的基础上,融合现代科技中的数字影像与交互技术,实现多种感觉器官沉浸的艺术形式。沉浸式影像由沉浸技术与体感交互技术两部分构成,二者拥有不同的技术类型,因此它们的结合能够产生多样的体验效果。一种方式是运用虚拟现实技术,将头显类沉浸系统与手持设备结合,让观众通过控制手持设备在虚拟环境中获得与现实相似的体验感;另一种方式是利用数字技术在现实空间搭建沉浸式互动影像的艺术场景,并与 Kinect 体感器结合,使观众宛如进入一个梦幻空间,并与周围环境互动,深化了现实空间的沉浸式体验。

　　结合沉浸式影像开展的艺术创作与艺术设计,已经覆盖了娱乐、教育、医疗、旅游、地产等多个领域。特别是以 VR 虚拟现实技术为代表的沉浸式影像,其实质是一种基于计算机生成的模拟环境,使用户能够与虚拟世界进行互动,并获得沉浸式体验。例如,由达伦·阿伦诺夫斯基(Darren Aronofsky)监制的交互式虚拟现实系列作品《苍穹》(Spheres: Songs of Spacetime)就

以卓越的沉浸式影像技术引领观众踏上一场前所未有的宇宙探索之旅（图6-1、图6-2）。

图 6-1 《苍穹》现场

在沉浸式影像技术的运用方面，该作品展现了其独特的魅力。首先，它采用了360°全景视频技术，确保观众在佩戴 VR 头显设备后，能够全方位、无死角地探

图 6-2 《苍穹》画面

索宇宙空间，这种技术打破了传统影片的视角限制，让观众仿佛置身于浩瀚的宇宙之中，可以自由转动头部，观察四周的星辰与星系。其次，影片中的宇宙景象、星系结构以及黑洞等天体都经过高精度建模与渲染，呈现出逼真的视觉效果，无论是遥远的星系还是近处的行星表面，都细腻入微，令人叹为观止。此外，作品还融入了交互式叙事元素，观众可以通过移动手柄等设备与虚拟世界进行互动，如启动行星运行、接住流星等，这种参与感极大地增强了沉浸体验。同时，影片还结合了音乐、光效、体感振动等多种感官体验，让观众仿佛置身于一个真实的宇宙环境中。

沉浸式影像技术不仅是当前娱乐产业中最引人注目的技术创新之一，更是推动整个行业转型升级、拓展新商业模式的关键力量。VR 技术近年来取得了不错的发展，其核心技术在不断演化和创新，主要包括显示技术、追踪技术、交互技术等方面。

显示技术是虚拟现实技术中的最基础且重要的一环。在 VR 体验中，用户通过头戴式显示器或投影系统来观看虚拟环境。显示技术的发展直接影响用户的沉浸感和视觉体验。目前，主流的 VR 显示技术包括液晶显示屏（LCD）、OLED（有机发光二极管）和全息显示等。液晶显示屏因其高分辨率和低成本而受到青睐，但其视场角度较窄是一个限制。OLED 显示屏则以更高的对比度和更快的响应时间著称，能够提供更逼真的图像效果。全息显示技术可以为用户呈现更加逼真的立体图像，但目前仍在试验阶段。随着显示技术的不断进步，我们可以期待未来出现更高分辨率、更广视场角和更真实的 VR 显示技术。

追踪技术是虚拟现实体验中的核心环节。通过追踪用户的头部和手部动作，追踪技术使用户能够在虚拟环境中自由移动和交互。目前，常见的追踪技术包括惯性追踪、光学追踪和电磁追踪等。惯性追踪依赖于陀螺仪和加速度计等传感器，可以实时测量用户的头部姿态和位置，但存在累积误差的问题。光学追踪利用摄像头和红外光标记，能够精确追踪用户的位置和动作，但需要在使用区域内安装多个摄像头。电磁追踪则基于电磁感应原理，通过感应器和发射器实现用户追踪，具有较高的精度和稳定性。我们可以期待更加先进的追踪技术出现，如深度相机和传感器融

合等，以提供更加精准、无延迟的用户体验。

交互技术在虚拟现实技术中也扮演着至关重要的角色。它使用户能够与虚拟环境进行实时互动，极大地增强了用户的参与感和沉浸感。目前，常见的交互技术包括手柄控制器、手势识别和眼球追踪等。手柄控制器通过按键和触摸板等控制元素，能够模拟用户在虚拟环境中的手部动作和操作。手势识别技术则利用摄像头或深度相机捕捉用户的手势和动作，实现自然且直观的交互方式。眼球追踪技术可以跟踪用户的视线，实现凝视交互和目光焦点控制。展望未来，我们可以期待更先进的交互技术发展，如脑机接口和触觉反馈。脑机接口技术通过读取用户的脑电波活动，实现思维控制，使用户能够通过意念进行交互。而触觉反馈技术则可以模拟真实的触感，使用户在虚拟环境中感受到触摸和力度等物理反馈。这些技术的进步将进一步提升虚拟现实的沉浸体验和互动性。

除了上述三个关键技术，VR技术的发展还离不开计算能力和内容创作。高性能的计算设备和图形处理单元（GPU）能够实时渲染复杂的虚拟场景，提供流畅的视觉效果。在内容创作方面，VR需要丰富多样的虚拟环境和应用程序，以满足用户的不同需求和兴趣。随着计算设备的不断进化和内容创作工具的完善，VR在视觉基础上进一步结合听觉、触觉等多感官体验，创造出引人入胜的虚拟环境和更多精彩的内容和应用，是十分值得期待的。这种发展改变了观众与艺术作品的互动方式，开辟了新的表达和创作空间。在科技迅猛发展的今天，沉浸式影像在核心技术上的创新与发展，展现出巨大的潜力。

二、进化硬件设备

沉浸式影像通过融合先进的技术和艺术创作,带给观众全方位的感官体验。而硬件设备的发展是这一领域进化的核心驱动力。硬件设备的进化不仅决定了沉浸体验的质量,还影响了艺术家的创作自由度和观众的参与度。

探讨沉浸式影像在硬件设备进化方面的潜力,需要重点关注包括虚拟现实(VR)设备、增强现实(AR)设备、混合现实(MR)设备、全息投影设备、触觉反馈设备以及数据手套等在内的一切相关的新兴硬件设备。

就目前相关硬件发展情况而言,Oculus Rift(图6-3)和HTC Vive(图6-4)是VR领域的先驱,它们在沉浸式影像艺术设计中的应用广泛。Oculus Rift 以其高分辨率显示屏和精确的头部追踪系统,为用户提供了高度沉浸的视觉体验。HTC Vive 则通过其房间规模的运动追踪系统,让用户能够在更大的空间内自由移动和互动。

图6-3 Oculus Rift

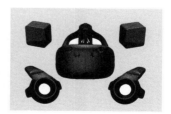

图6-4 HTC Vive

Microsoft Hololens（图6-5）和Magic Leap（图6-6）是AR设备的代表，前者广泛应用于工业设计、医疗培训等领域，而后者则在娱乐和教育领域表现出色。Hololens通过光波传导技术实现高质量的全息显示，并具有强大的环境理解能力。Magic Leap则以其轻便的设计和先进的空间计算能力，提供了自然的增强现实体验。

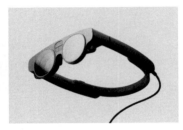

图6-5　Microsoft Hololens　　　图6-6　Magic Leap

Meta 2（图6-7）和Varjo XR-1（图6-8）是MR设备的代表。Meta 2以其大视场角和高分辨率的显示效果，为用户提供了沉浸式的混合现实体验。Varjo XR-1则通过其独特的"双焦点"显示技术，能够同时呈现逼真的虚拟内容和清晰的现实世界细节，广泛应用于设计和培训领域。

图6-7　Meta 2　　　图6-8　Varjo XR-1

Holoxica（图 6-9）和 Looking Glass（图 6-10）是全息投影技术的代表。Holoxica 通过其独特的光学设计，实现了高质量的全息图像投影，广泛应用于医疗影像和教育展示。Looking Glass 则提供了裸眼 3D 显示技术，让用户无须佩戴任何设备即可看到立体影像，适用于创意设计和互动展示。

从产品形态演进看，VR（虚拟现实）是完全沉浸于虚拟世界，与现实世界没有联系；AR（增强现实）是将三维虚拟物体叠加至真实世界，产生有益的价值创造，应用场景将类比智能手机。从 VR"进化"到 AR 的过程中，MR（混合现实）将是 VR 到 AR 长期存在的重要过渡形态（图 6-11）。

图 6-9 Holoxica 光场处理器 ITX

图 6-10 Looking Glass

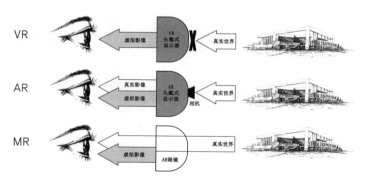

图 6-11 VR、AR 与 MR 的区别

目前来说，VR、AR 等硬件设备仍面临显示技术、处理能力等方面的限制，但是 VR 的关键技术，如近眼显示和渲染处理已有明确的发展路线，AR 技术在多通道交互和网络传输方面也取得了显著进展。

以中国近现代新闻出版博物馆与上海新华发行集团旗下 SUMG·新华文创合作的"AR 数字探寻龟兹文化之美"项目为例，该项目通过数字化打印技术、立体扫描技术，对克孜尔石窟进行细致入微的数据采集与建模，实现了石窟景象的精准 1∶1 数字复原。依托 SLAM 空间定位、高精度 AR 图像跟踪、百万级 AR 云识别以及 3D 场景展陈等尖端技术，结合复原重绘、精细虚拟建模及生动动画模拟等多种手法，观众可以通过 AR 手机应用与 AR 眼镜 XR 交互技术，观赏到栩栩如生的动画复原场景，并伴随专业语音讲解，全方位、多角度地重构了龟兹石窟的辉煌面貌，使观众可以突破传统参观限制，深度领略千年石窟艺术的非凡魅力（图 6-12）。

图 6-12　观众体验 AR 数字交互眼镜与小程序效果图

目前为止，这是上海文博行业内互动性最强、点位最多的实景空间定位识别 AR 小程序导览方案，也是中国近现代出版博物馆首次将 AR 技术手段应用到公众教育中的实例。沉浸式影像技术与旅游业的结合，为游客带来了前所未有的体验。这个项目就是综合运用虚拟现实、增强现实等硬件设备和技术手段，让游客仿佛置身于目的地之中，获得更加真实、生动的旅游体验，全方位调动游客的视觉、听觉、触觉等感官，形成前所未有的代入感和共情感。相信在不久的将来，利用并综合三维图形技术、多媒体技术、仿真技术、显示技术、伺服技术等多种高科技的最新发展成果，借助计算机等设备产生一个逼真的三维视觉、触觉、嗅觉等多种感官体验的沉浸式虚拟世界很快会实现。

三、开发软件内容

在沉浸式影像技术快速发展的背景下，软件内容的创新与专业开发成为推动其广泛普及与深化用户体验的关键力量。这些软件通过精细设计，不仅极大地丰富了沉浸式影像的表现形式，还成功将技术应用于娱乐、教育、医疗、旅游、地产等多个领域，实现了科技与艺术的高度融合。随着技术的持续进步与创意产业的繁荣，沉浸式影像软件内容的开发展现出广阔的发展前景，预示着更加多元化的应用场景与体验升级。

沉浸式影像软件有多种分支，而作为沉浸式影像软件中最耀眼且发展迅猛的分支，娱乐游戏类软件正引领着虚拟体验的新风尚。随着 VR、AR 技术的日臻成熟，游戏玩家们得以穿越至由

超高清图形与立体环绕音效共同构筑的梦幻世界,体验前所未有的游戏快感。这类软件不仅涵盖了射击、冒险、角色扮演等经典游戏类型,更巧妙地融入了教育启迪与社交互动等多元元素,使游戏成为集娱乐、学习、社交于一体的综合平台。

以《节奏空间》(Beat Saber)为例,这款结合沉浸式影像技术的音乐节奏游戏,由 Beat Games 精心打造,充分利用了 VR 头显设备的沉浸感与交互性,为用户带来一场前所未有的音乐体验革命(图 6-13)。游戏借助 HTC Vive、Oculus Rift 等主流 VR 平台,结合先进的空间定位技术与高灵敏度控制器,让玩家仿佛置身于一个由炫彩光剑与动感音乐交织而成的虚拟世界。

在游戏中,玩家化身为一名光剑战士,面对快速飞来的代表不同音轨的音符,需要精准挥动手中的光剑,以切割的方式击中音符,并根据颜色区分左右手操作,还需随着音乐节奏翩翩起舞(图 6-14)。这一过程不仅考

图 6-13 《节奏空间》游戏画面

图 6-14 《节奏空间》游戏宣传海报

验玩家的反应速度与节奏感，更通过沉浸式的视觉效果与震撼的音效，让玩家的每一次切割动作都伴随着强烈的反馈，极大地提升了游戏的趣味性和挑战性。此外，游戏还通过其丰富的曲库与持续更新的内容，吸引了全球范围内众多音乐与游戏爱好者的参与。玩家可以在游戏中享受从流行音乐到电子舞曲乃至古典音乐等多种风格的音乐作品，每一首歌曲都经过精心设计，以确保最佳的沉浸体验。同时，游戏还支持多人在线对战与合作模式，玩家可以邀请朋友一同挑战高分，或在全球排行榜上展开竞争，进一步增强了游戏的社交互动性。

除了娱乐游戏类软件，教育培训类软件是沉浸式影像在非娱乐领域的杰出代表。这类软件利用虚拟现实技术模拟真实场景，为学习者提供直观、生动的学习体验。在教育领域，语言、历史、地理、生物等学科通过沉浸式软件得以生动再现，使学生能够在虚拟环境中亲历历史事件、探索自然奥秘、观察生物结构，在沉浸式的环境中更加深入地学习。此外，职业培训、技能培训等领域也广泛采用沉浸式影像软件，通过模拟真实工作环境，提升学员的实践能力和应对复杂情况的能力。

例如，"Mondly：在 VR 中学习语言"（Mondly: Learn Languages in VR）作为一款引领语言学习新风尚的沉浸式影像技术应用，由 Mondly 团队精心打造，旨在为全球语言学习者提供前所未有的沉浸式学习体验。该软件巧妙融合 VR 技术的沉浸感与高效性，让用户仿佛置身于真实的语言环境中，加速语言技能的掌握进程（图 6–15）。

图 6-15 "在 VR 中学习语言"对话画面

在软件中，用户佩戴 VR 头显设备后，即刻步入一个充满异域风情的虚拟世界。无论是漫步在巴黎的街头巷尾，还是穿梭于东京的繁华都市，每一次互动都伴随着地道的语言表达与生动的视觉场景，让学习过程变得生动有趣。软件通过模拟真实对话场景、提供即时语音反馈与纠正功能，帮助用户在实际交流中不断提升听说读写能力。

Mondly 精心设计了一系列互动式课程，覆盖从基础词汇到高级对话的广泛内容，满足不同水平学习者的需求。用户可以在虚拟教室中与 AI 教师一对一交流，参与角色扮演游戏，甚至与全球学习者在虚拟社区中互动练习，这种多元化的学习方式极大地增强了学习的趣味性和有效性。此外，Mondly 还利用先进的追踪与交互技术，实现了用户动作与虚拟环境之间的无缝对接。用户可以通过自然的手势、头部转动乃至全身动作来参与学习互动，这种身临其境的体验让语言学习不再枯燥乏味，而是成为一场充满探索与发现的旅程（图 6-16）。

此外，医疗健康类软件、艺术设计类软件都是沉浸式影像技术在民生领域的重要应用。例如，在手术模拟训练领域，高精度的人体模型和交互设备可以为医护人员搭建高度仿真的虚拟手术

图 6-16 "在 VR 中学习语言"乘车画面

环境，使他们能够在此环境中反复练习高风险手术如开颅手术和心脏搭桥手术，从而提高手术技能、降低实际手术风险并提升患者满意度。同时，沉浸式影像技术还应用于疼痛管理，通过构建多样化的虚拟场景结合音乐、冥想等手段，为患者提供个性化的疼痛缓解方案，不仅有效减轻了疼痛感和焦虑情绪，还显著降低了药物依赖性和副作用风险等。这就像致力于用虚拟现实治疗心理疾病的开发商 BraveMind 公司，通过高度沉浸式的虚拟现实技术，彻底替代了在真实战区进行暴露疗法以及对患有战争相关创伤后应激障碍（PTSD）个体造成再创伤的风险。BraveMind 精心设计的场景不仅精准复刻了战区的复杂地形与紧张氛围，更确保了患者在安全的环境中接受治疗，避免了各种潜在的现实伤害（图 6-17）。

再如，为了能让艺术家在虚拟空间中自由发挥想象力，创作

图 6-17　BraveMind 设计的软件画面

出独具特色的艺术作品，不少软件开发公司同样提供了先进的数字绘画、雕塑、动画等艺术设计类软件。同时，这些软件还支持多用户协作、实时渲染等功能，使得艺术创作过程更加高效、便捷。此外，沉浸式影像技术还为设计师提供了更为直观、真实的设计环境，使得设计方案能够在实际施工前进行充分的模拟和优化。

以 Tilt Brush 为例，作为一款与沉浸式影像技术深度融合的创新工具，其独特优势在创意艺术领域展现出了非凡的应用潜力。该平台彻底颠覆了传统二维创作的局限，赋予用户前所未有的三维创作自由度。通过 VR 设备的辅助，用户仅凭手势与先进的控制器，即可在虚拟画布上挥洒自如，仿佛置身于真实的艺术工作室之中。这种近乎本能的交互方式不仅极大地降低了学习成本，更通过深度沉浸感激发了用户的创作激情与灵感，让每一次笔触都充满生命力。同时，Tilt Brush 内置了丰富多样的动态画笔效果，包括火焰的炽热、烟雾的缥缈乃至星光的璀璨，这些效果不仅为

图 6-18　用 Tilt Brush 进行绘画

作品增添了视觉上的震撼力，更为艺术创作带来了全新的维度与层次。艺术家们得以借此表达更为复杂、细腻的情感与想象，创作出既生动又深刻的艺术作品。沉浸式影像技术的引入，成就了这一革命性的交互模式，极大地拓宽了艺术表达的边界，使得创作过程充满无限可能（图 6-18）。

沉浸式影像软件的多元化分类与深度探索，正以前所未有的广度和深度丰富着其表现形式与应用场景，为不同领域的用户开启了一扇通往全新体验与高效解决方案的大门。随着技术的不断进步和应用场景的不断拓展，沉浸式影像软件在未来社会中必将发挥更加举足轻重的作用。它将进一步推动各行各业的数字化转型，促进产业间的跨界融合，为人类社会的发展带来更加深远的变革与影响。在这个充满无限可能的时代，沉浸式影像软件成为连接现实与虚拟、过去与未来的重要桥梁。

第二节　沉浸式影像对社会的多重影响

一、社会行为变化

　　社会行为是指个体在社会互动中表现出的各种行为，包括沟通、合作、竞争、冲突等。社会行为的研究是社会学的重要组成部分，旨在理解个体和群体在不同社会环境中的行为模式和规律。社会行为是动态的，是由多个相互关联的元素构成的，诸如社会互动、角色、规范、价值观、社会化、群体行为等，这些元素之间的关系错综复杂，彼此相互影响，共同塑造了个体和群体的行为模式。沉浸式影像通过提供沉浸式的虚拟环境，使个体或群体能够经历到与现实世界截然不同的感官体验，采用新颖的互动方式。广受欢迎并广泛应用的沉浸式影像使得社会行为产生显著的变化。

　　社会互动是个体之间通过语言、表情、动作等方式进行交流和互动的过程，是其他社会行为元素的基础。通过互动，个体学习社会规范和角色，内化价值观，形成行为模式。目前，在虚拟世界中的互动已成为社会互动的重要组成部分。例如，虚拟社交平台的兴起，特别是利用 VR 头显设备为虚拟社交平台提供技术支持，使得用户能够在虚拟世界中进行互动，这也是社会化过程

的重要组成部分，通过这种互动，个体学会如何在虚拟社会中行事。沉浸式影像的体验，使得虚拟互动更加真实和自然。人们可以在虚拟会议室中与同事进行面对面地交流，甚至可以进行虚拟握手。这种增强的互动体验提升了远程交流的质量，使人们更加愿意接受并使用虚拟平台进行社交。

角色是个体在社会中所承担的特定身份和责任，通过社会互动得到定义和强化。个体在不同情境中扮演不同的角色，这些角色规范了他们的行为。例如，Facebook 的 Horizon Worlds 和 VR Chat 等平台允许用户创建虚拟化身，每个角色都有特定的行为期待和规范，可以与他人进行交流和合作。这种虚拟社交打破了地理限制，使人们能够结识来自世界各地的新朋友，拓展社交圈。社会互动是角色定义和扮演的基础。通过互动，个体了解角色的行为期待，并在互动中不断调整自己的行为以符合这些期待。

规范是社会成员普遍接受并遵循的行为准则和标准，通过社会互动和角色行为得以传播和维持。规范影响了角色的定义和行为期望。例如，职业道德规范会影响一个人在工作中的行为方式，家庭规范则会影响家庭成员之间的互动。

价值观是个体和群体在社会生活中认同的重要信念和目标，通过社会化过程内化到个体的行为中，并通过规范和角色得以体现。例如，一个崇尚自由和平等的社会，其成员的行为规范和角色期待将反映其价值观。规范是价值观的具体体现和行为指南，社会价值观通过规范得以传递和内化。

社会化是个体通过与社会环境的互动,逐渐学会社会规范、角色和价值观的过程,规范和价值观在这一过程中传递和内化,角色在社会化的过程中被强化和扮演。学习作为社会化的重要途径,与沉浸式影像的结合可谓形成合力。人们通过沉浸式体验活动,可以进行虚拟实地考察,如:探索历史遗址、自然景观等,从而增强学习的趣味性和效果。

在"胡夫地平线——金字塔沉浸式探索体验展"这一创新案例中,沉浸式影像技术不仅是一场视觉盛宴的呈现,更是深刻影响并促进人们社会化的一次重要实践。该探索体验展由法国 Emissive 旗下品牌 Excurio 出品,HTC 的 VIVE Focus 3 一体机头显、业界领先的大空间解决方案 LBSS 提供支持,并由 LMCT 与 HTC VIVE 联合主办并运营,结合埃及现存规模最大的胡夫金字塔的修建历史,揭开古埃及文明神秘的面纱(图 6-19)。在虚拟导游的带领下,体验者可以走进虚拟的金字塔内部,不仅可以看到

图 6-19 胡夫地平线——金字塔沉浸式探索体验展现场

国王墓室、大走廊等对游客开放的区域，还可以看到未曾对外开放的王后墓室、地下墓室等区域，甚至能在黑猫"神灵"的指引下近距离观看木乃伊的制作过程。

此外，体验者不仅可以在展厅中自由漫步，多角度观察与体验，而且可以看到场内其他观众的虚拟形象并与同组进入的同伴实时通话，既保证了观展的安全，又打破了传统 VR 观看的孤独感。HTC VIVE Focus 3 基于 HTC VIVE 的 LBE 追踪模式，不需要额外设备，可以同时追踪覆盖 1000m² 以上的现实区域，真正助力 VR 从虚拟走进现实。这种虚拟与现实交织的社交方式，也无疑加深了观众彼此之间的理解和联系，促进了社会关系的建立和发展。体验者在真实空间的移动与虚拟空间中的移动完全对应，45 分钟的体验却毫无眩晕感。在探索金字塔内部、近距离观看木乃伊制作过程等环节中，参与者仿佛置身于古埃及的日常生活和宗教信仰中，亲身体验了那个时代的社会结构、生活方式和价值观念。这种深度的情感体验和认知共鸣，使得参与者能够更加深刻地理解和认同古埃及文明的独特魅力，进而将这些内容内化为自身的一部分（图 6-20）。可见，借助沉浸式影像进行科普学习的方式不仅提高了个体的参与度，还促进了对复杂概念的理解和记忆。社会化过程是价值观内化的关键途径，这个过程，不仅增强了参与者的社会认同感和归属感，也为他们在未来的社会生活中提供了更加丰富多元的文化视角。

群体行为是个体在群体中的行为表现，包括群体决策、领导与追随、群体凝聚力等。群体行为受到角色、规范和价值观

图 6-20 体验者感受到的影像效果

的影响,同时也通过群体内部的社会互动得以形成和发展。例如,在欣赏沉浸式影像体验的过程中,团队中的角色分工和群体规范会影响团队成员的行为。在利用 VR 技术进行的历史重现项目中,团队成员分配到不同的角色,如考古学家、历史学家和数据分析师等,共同参与一项古代文明遗址的虚拟挖掘与研究。群体行为体现在对共同目标的承诺、尊重彼此意见以及有效的沟通机制上。当面对复杂的历史谜题或决策点时,团队会利用 VR 环境中的即时互动功能,进行集体讨论和模拟实验,最终达成共识。又如群体价值观则会影响团队目标和行为方式。在一个关于环境保护的沉浸式影像体验中,学生们被带入一个因人类活动而遭受严重破坏的虚拟生态系统中,他们在共同的视觉震撼和情感冲击下更容易产生共鸣,认识到环境保护的重要性和紧迫性。这种共鸣促使他们形成共同的环保理念和行为准则,

并在现实生活中积极践行。社会化不仅影响个体行为，也对群体行为有重要作用。个体在社会化过程中学习的规范和价值观，在群体行为中得以体现和验证。

总之，社会行为的各个组成元素之间存在紧密的相互关系。社会互动是所有行为的基础，角色、规范和价值观通过社会互动和社会化过程得以形成和传播，而这些元素共同影响和塑造了群体行为。在理解社会行为时，必须综合考虑这些元素及其相互关系，从而全面把握行为的动态变化和机制。沉浸式影像通过提供沉浸式的虚拟体验，深刻影响了社会行为的各个方面，特别是VR技术，不仅在娱乐和游戏领域广受欢迎，在教育、医疗、培训、社交等方面也得到了广泛应用，VR头显类设备也极大地助力了这一趋势。VR头显设备的普及和应用，正在逐步重塑我们的社会行为和生活方式。它不仅改变了人们的社交方式，提高了教育和培训的效果，变革了工作方式，也在心理健康和娱乐领域带来了新的体验和可能。

二、社会文化影响

社会文化是指在一个社会中共同存在的、传承和发展下来的、具有一定历史渊源和地域特征的、体现在人们的生活方式、价值观念、行为规范、社会习俗、艺术表现等方面的文化现象的总和。它是一个动态的概念，随着社会的发展和变迁而不断演变。近年来，我国沉浸式影像相关产业发展迅猛，从形态到质量都在不断优化和迭代。沉浸式影像特别是依托VR头显类设备的沉浸式影像，正以

更加丰富的形式融入社会文化生活，它不仅改变了人们的生活方式和社交方式，还对文化传播、艺术创作等领域产生了重要影响。这也使得"沉浸"正在从受众的心理感受逐步演变为一种新的艺术形式和消费选择，同时也代表了先锋、时尚的生活方式和审美趣味。

以近年流行的沉浸式展览与沉浸式演艺为例，新的传播方式为扩大文化影响提供了全新的思路，能够让观展者全身心投入，达到理想的传播效果。PICO 上线的李玟"千禧之境"6DoF 全虚拟 VR 演唱会就是一个典型代表（图 6-21）。作为一场极具突破性的虚拟演唱会，利用沉浸式影像构建的虚拟演唱会，摆脱了以往演唱会的座位和机位限制，用户能在场景中 360° 自由移动，仿佛真的置身现场（图 6-22）。华语乐坛知名女歌手李玟以其 Avatar 虚拟形象出演，用户在音游、能量积累等环节均可与歌手交互，共同推进演唱会进行。相比其他演唱会利用舞台效果"造氛围"，这场演唱会更是通过 VR 技术为音乐"造境"。为达到"身临其境"的体验效果，PICO 的技术支持至关重要。演唱会

图 6-21　PICO 上线的李玟"千禧之境"VR 演唱会效果

图 6-22 "千禧之境" VR 演唱会现场

中，PICO 全新研发的 6DoF 光学定位系统、宽频电机和空间音频等技术极大增强了用户体验。例如，6DoF 提供了更高的自由度，观众可以在李玟演唱会的虚拟场景中自由移动，而不是坐在固定位置观看演出，代入感更强；手柄的宽频电机能够模拟真实场景中的震动感，比如用户在收集场景中的萤火虫时，会感受到小虫振翅般的轻微震动，而当列车疾速颠簸时，手柄的震动会突然变得强烈；空间音频则带来 360° 立体声环绕的真实临场感，雨夜水面的嘀嗒声、虫鸣声、城市大屏信号故障的折损声等特效声不绝于耳，仿佛置身于真实世界中。

与传统的"静观欣赏"单向模式相比，沉浸式展演通过虚拟现实、全息技术和创新观演等方式更注重融合，能够充分调动观众的视觉和听觉，以真实的感官效果将观众带入综合的沉浸式体验中，提升了体验感的地位和效果。沉浸式展演使作品不仅是作品，观众也不再仅仅是观众，而是使观众通过与作品互动获得多

维的感官体验。在这样的深度参与感之中,观众的主体地位得到极大地提升,实现了从"旁观者"到"参与者"乃至"创造者"的身份转变。这样极强的代入感又能进一步加深观众对文化内涵的理解。李玟的演唱会通过将传统与现代、东方与西方的音乐元素巧妙融合,构建了一个跨越时空的"千禧之境",让观众在享受音乐的同时,也能感受到文化的碰撞与交融,进而引发对更深层次文化议题的思考与讨论。这种文化的沉浸与反思,不仅加深了观众对文化内涵的理解,也促进了文化的传承与创新,为社会文化的繁荣发展注入了新的活力。

沉浸式展览与沉浸式演艺可以说为沉浸式影像引领文化艺术的形式创新提供了强大的支持力量,特别是在艺术创作领域,沉浸式影像将艺术的内核情感更好地呈现。在技术尚未成熟时,艺术常常是人们用来构建审美和想象的手段,它将美学和想象力融入优美的绘画和诗意的语言中,以"脱离"现实的生活,沉浸于美好的幻象中。技术发展到今天,在利用沉浸式影像开展艺术创作时,创作者可以通过再现艺术形式,将内心对外情感的冲突表现,以更具个性、创新性、独立性的形式赋予传统艺术新的生命。以"画游千里江山——故宫沉浸艺术展"为例,该展览作为新中国成立70周年、澳门回归20周年献礼之作在澳门首展,引发当地观展热潮,获得社会各界的广泛关注与一致好评。展览将北宋国宝级长卷《千里江山图》与数字技术融合,运用数字投影、虚拟影像、互动捕捉等方式把传统文化元素与当代艺术设计交织,形成创新的文化体验空间,营造出东方意境的美学视觉盛宴,增强观众与艺术作品的互动。

《千里江山图》这一长卷是北宋晚期著名画家王希孟唯一一幅传世之作,内容描绘了祖国的锦绣河山。如何用艺术与科技融合的方式再现这幅中国青绿山水画的登峰造极之作,用沉浸式影像将画卷所承载的文明同人与自然和谐共存的美好理想展现,让人们领略大好河山的雄伟壮观是创作者们面临的巨大挑战。中国传统艺术元素形式多样、意境深远,具有极强的象征意义。在创作过程中,应避免对原有文化面貌的大量改动,而应通过影像、动画和交互等技术,使传统艺术鲜活起来,变得真实可感,令创作者和欣赏者内心都为之震颤。"画游千里江山"艺术展的设计中,创作者将设计重点放在提取和重构传统元素上,充分考虑各种元素之间的联系,并将其与现代科技结合。在体现传统艺术风格特点的同时,重视契合现代大众的审美取向,扬长避短,展现最佳的视觉艺术效果。沉浸在这个数字化空间中,体验者会感受到新的艺术呈现方式带来的震撼,亦梦亦幻,仿佛进入了全新的超越时代的千里江山的世界(图6-23、图6-24)。

图6-23 "画游千里江山——故宫沉浸艺术展"

图6-24 体验者体验在画中游

总而言之，沉浸式影像通过提供高度沉浸式的体验，深刻影响着社会文化的发展。它革新了娱乐和艺术的呈现方式，让观众得以"脱离"物理空间的束缚，以第一人称视角亲历那些曾经遥不可及的艺术现场，实现了从旁观者到亲历者的身份跃迁。同时，沉浸式影像将传统文化元素与现代科技融合，创造出兼具传统美学和现代审美的视觉艺术，促进了文化的传承与传播。这种跨越时空的对话，不仅让年轻一代更加直观地感受到传统文化的魅力与价值，也促进了不同文化之间的交流与融合，为发展更符合当代人审美的新形式提供了丰富的精神滋养。更为重要的是，沉浸式影像技术的广泛应用还极大地丰富了大众的文化生活，为社会文化的多样性和创新性发展注入了强劲动力。它鼓励人们以更加开放和包容的心态去接纳新事物、新观念，激发了无限的创造力与想象力，推动了社会文化的多样性和创新性发展。

三、经济效益提升

近年来，我国国民经济迅速增长，人均收入不断提高，居民消费结构逐渐从生存型向发展型和享受型转变。沉浸式影像技术构建立体互联网经济体，提升了高科技与消费增值的普惠共享水平，使"高精尖"的科技不仅服务于高端人群，也惠及更广泛的消费者，从多个方面促进消费，推动经济发展。

经济效益，作为衡量社会活动成效的关键指标，深刻反映了资源利用的效率与所产生的积极效果。沉浸式影像技术以其独特的魅力和广泛的应用前景，有望成为推动经济社会发展的新引擎。

在沉浸式影像技术的强劲推动下，众多行业领域正经历前所未有的创新与经济增长的变革。这一革命性的技术不仅重塑了传统产业的运营模式，还催生了一系列新兴业态，为全球经济体系注入了新的活力与可能性。

从消费者的角度来说，沉浸式影像技术以其高度仿真的虚拟环境和多感官互动特性，为消费者创造了全新的消费场景。这些场景不仅让消费者能够在虚拟世界中体验到前所未有的感官刺激，还极大地激发了他们对高品质、个性化产品和服务的需求。这种需求的增长直接拉动了相关产业链的发展，形成了良性循环的经济生态系统。

在消费者体验沉浸式影像的过程中，沉浸式影像可以把消费者在观赏影像时相对单一的视听体验转化为涵盖视觉、听觉、嗅觉、味觉、触觉等的更加丰富可感的沉浸式体验，这一过程往往能提升消费者对同一作品的体验感与满意度，最终促进消费者为更高质量、更个性化的产品或服务付费，从而推动消费升级。随着消费者对体验过程中趣味性和互动性需求的增加，沉浸式体验的活动项目也将逐渐转化为文旅、娱乐等行业的重要发展趋势，带来新的经济增长点。

从产业角度来说，沉浸式影像的不断发展有利于促进产业升级与转型。

第一，新兴技术本身就能驱动产业创新，如在沉浸式影像的

发展过程中，如何让头戴式设备更轻便、如何让全面屏清晰度更高等，可以促进相关产业的技术升级和创新。虚拟现实、增强现实、超高清视频等技术的不断突破，也可以带动整个产业链的升级。

以 Hololight 为例，作为专注于 XR 软件和流媒体技术的领先提供商，其核心技术在于通过云端和本地服务器的结合，实现 XR 内容的高分辨率流式传输，从而大幅提升沉浸式体验的质量、访问性和安全性。自成立以来，Hololight 一直致力于开发集中托管、管理和流式传输 AR、VR 应用程序的技术，特别是针对企业级工业元宇宙的应用，在工业生产中发挥着举足轻重的作用。通过虚拟设计与仿真测试，工业设计师可以在虚拟环境中进行产品的三维建模、装配模拟和性能测试，从而提前发现并解决设计中的问题，减少物理样机的制作次数，降低成本并缩短产品上市周期。此外，该技术还支持远程协作与指导，技术人员可以佩戴 AR、VR 设备，在远程指导下进行设备维护、故障排除和复杂操作，实现即时沟通和精确指导，大幅提升工作效率（图 6-25）。

第二，新兴技术的发展往往有利于促进传统产业转型。大量传统行业如零售、旅游、教育等通过引入沉浸式技术实现数字化转型，提高了服务效率和客户体验满意度，增强了市场竞争力；在医疗健康行业中，沉浸式技术已被广泛采纳并应用于医疗培训、手术模拟及康复治疗等多个关键领域。这一技术的应用，为缺乏实际操作经验的医生提供了一个高效、安全的学习平台，显著增强了其实践技能，进而为保障患者的健康与安全奠定了更为坚实的基础。此举不仅展现了科技与医疗深度融合的趋势，也预示着

图 6-25　Hololight 展示

未来医疗健康服务行业质量和效率的全面提升。

以淘宝与苹果 Vision Pro 结合的 3D 沉浸式购物体验为例，这一创新的购物模式由淘宝平台与苹果公司最新推出的 Vision Pro 头显设备共同打造，在苹果 Vision Pro 头显设备的强大技术支持下，淘宝 App Store 版本实现了功能上质的飞跃，为消费者带来了前所未有的购物新体验（图 6-26）。

具体而言，体验者只需佩戴苹果 Vision Pro 头显设备，便能在虚拟与现实的交融中，将心仪的商品以 3D 形式投影至实际环境中。无论是家具、家电还是时尚单品，消费者都能在自家客厅、卧室等真实场景中，以 1∶1 的比例、360°无死角地查看商品的每一个细节，甚至模拟使用场景，如打开虚拟冰箱门查看内部构造，或将一件虚拟服装试穿在自己身上，实现真正的"所见即所得"，从而极大地提升了购物的便捷性和趣味性。此外，这种 3D 沉浸

图 6-26　淘宝 App Store 中拖动式搜索

式购物方式不仅丰富了消费者的购物体验，还通过其独特的社交互动功能，进一步增强了购物的社交属性。体验者可以在虚拟空间中看到其他购物者的虚拟形象、分享购物心得，甚至与同伴实时通话，共同挑选商品，从而大大降低了传统线上购物的孤独感，让购物变得更加有趣和便捷。这种社交化的购物体验不仅提升了消费者的满意度，还有助于增强消费者对商品的信任度和购买意愿。

从经济层面来看，淘宝与苹果 Vision Pro 的结合无疑为零售行业注入了新的活力。它不仅提高了消费者的购物满意度和购买决策效率，减少了因商品信息不对称导致的退货率，还显著提升了商家的销售转化率（图 6-27）。同时，这种创新的购物模式也推动了相关产业链的发展，包括增强现实技术、3D 建模、云计算等，为经济增长开辟了新的动力源泉。

第三，新兴技术的持续演进自然而然地孕育了众多前沿的商

图 6-27　淘宝 App Store 中直观比较物品

业模式与业态形式，诸如沉浸式展览、沉浸式演出及沉浸式主题公园等，这些创新不仅极大地丰富了市场供给，更为经济增长开辟了新的动力源泉，展现出显著的学术研究与实践应用价值。

　　以南昌 VR 主题公园为例，这是一个通过沉浸式影像这一新兴技术带动经济效益提升的典型案例。南昌 VR 主题公园是我国首个 VR 主题公园，也是一个集 VR 前沿技术与文化、旅游、娱乐、休闲体验于一体的实境式 VR 主题乐园，它提供多种 VR 游乐设施和互动装置，让游客沉浸在虚拟世界中。南昌 VR 主题乐园分为四大主题区域："梦竞时代""梦回南昌""寻梦之旅"和"梦幻时空"，每个区域都以独特的主题和体验项目吸引游客（图 6-28）。在"梦回南昌"这一区域中，游客可以乘上"时光旅行"号列车，通过 VR 技术遍访虚拟的万寿宫、绳金塔、滕王阁等南昌历史古迹，通过视觉、听觉和触觉的全方位模拟，仿佛穿越时空，亲身经历不同历史时期和文化背景的场景，开启一

图 6-28　南昌 VR 主题公园实景　　图 6-29　南昌 VR 主题公园内的 VR 体验项目

场穿越时空的旅行。在"时空旅行"这一区域中，游客可以与虚拟世界中的场景和角色进行互动。他们可以通过特定的操作和指令来触发不同的剧情和事件发展，从而更加深入地参与到虚拟世界的体验中来。在"梦幻时空"区域中则提供了更多科幻和奇幻的 VR 项目，如"九转轮回""未来机甲"等，游客可以在这里化身机甲战士，迎战入侵的外星生物，或者体验未来城市的生活方式，感受科技带来的无限可能（图 6-29）。

在南昌 VR 主题公园中，一个颇具特色的 VR 项目是"波音 737 模拟驾驶舱"。该模拟驾驶舱是全球仅有的两台之一，其硬件配置和软件模拟系统均达到了行业领先水平。游客在舱内可以体验到与真实飞行几乎无异的操作感和视觉效果。游客进入模拟驾驶舱后，首先需要了解飞行前的各项准备工作，包括检查飞机状态、制定飞行计划等。这些步骤都与真实飞行中的流程高度一致。在模拟飞行的过程中，游客可以亲自操作驾驶舱内的各种设

备,如操纵杆、仪表盘等,体验从起飞到巡航再到降落的整个过程。通过 VR 技术,游客可以清晰地看到飞机外部的景象变化,感受飞行的速度与激情。为了增加体验的丰富性、提高挑战性,模拟驾驶舱还会设置一些紧急情况,如发动机故障、气流不稳等。游客需要在这种情况下迅速作出反应,采取相应的应对措施,以确保飞行的安全。游客在南昌 VR 主题乐园中的体验反馈普遍非常积极。他们表示,戴上 VR 头显后,瞬间就能走进一个全新的世界,无论是驾驶赛车在赛道上飞驰,还是乘坐滑翔机穿越峡谷,都能获得身临其境的感觉。特别是像"波音 737 模拟驾驶舱"这样的项目,更是让游客感受到科技进步的力量,通过 VR 可以体会到平日难以体会到的驾驶飞机的乐趣和挑战(图 6-30、图 6-31)。

图 6-30 "波音 737 模拟驾驶舱"

图 6-31 游客在"波音 737 模拟驾驶舱"内进行"试驾"

此外，"遇见古蜀：三星堆沉浸式光影艺术展"作为一场深度融合高科技数字化手段与传统文化内涵的展览，也是一个极具代表性的案例。该展览以三星堆遗址为创作蓝本，巧妙运用 3D 光雕、影像互动等先进的数字光影技术，通过沉浸式影像技术为观众带来了前所未有的视听盛宴，将古蜀文明的神秘与辉煌生动呈现在观众眼前（图 6-32）。

展览分为"古蜀觅踪""敬事神明""梦回古蜀""神国万象"四大单元，通过静态展陈和光影大秀两种形式全方位展示三星堆文化的考古发现、生产生活、祭祀文化和信仰体系，展现了高度的创新性和技术性。在静态展陈部分，展览运用古蜀元素提炼、大型场景模拟还原以及数字多媒体互动等手段，生动展示了三星堆文化的多个方面。观众可以近距离观赏青铜神树、大立人像、三星堆大面具等代表性文物仿制品，并通过数字多媒体互动深入了解文物背后的故事，感受古蜀文明的独特魅力。而在光影

图 6-32 "遇见古蜀：三星堆沉浸式光影艺术展"现场

大秀部分,展览则在一个近1000m²的沉浸式数字化光影空间内,融合尖端的数字光影技术与艺术表现手法,打造出一个神秘而辉煌的古蜀文明世界。观众仿佛穿越时空隧道,走进数千年前的古蜀大地,亲身感知古蜀世界的神秘莫测与宏伟壮观。这种沉浸式的观影体验让观众仿佛置身于古蜀文明中,与历史文化进行深度互动,从而获得更加真实、深刻的观展体验(图6-33)。可以说,这一展览通过沉浸式影像技术与文旅的完美结合,不仅提升了游客的观展体验,还促进了古蜀文化的传播和弘扬。同时,该展览也为当地带来了显著的经济效益,由于其中的设备具有极强的创新性、互动性并能带给观众独特的科技体验,吸引了大量游客和艺术爱好者前来参观并分享到社交媒体上。这些分享一方面直接带动场馆所在地的旅游业,拉动消费;另一方面提升了场所吸引力,形成良性循环,推动了相关产业的发展,同时也为未来的经济增长奠定了坚实的基础。

图6-33 参观者与装置互动

综上所述，沉浸式影像技术以其新颖性、互动性和沉浸感等独特优势，完美契合了当前消费者对于高品质、个性化娱乐体验的需求，从而在市场上赢得了广泛的认可与青睐。同时，伴随着科技的进步和设备的持续迭代，沉浸式影像技术在传统产业优化升级和新兴产业创造方面展现出了巨大的潜力。它不仅能够通过创新商业模式和服务模式，为传统产业注入新的活力，还能催生出一系列新兴业态和经济增长点，为经济社会的全面发展贡献力量。因此，我们有理由相信，在未来的日子里，沉浸式影像技术将继续引领科技潮流，成为推动经济增长和社会进步的重要力量。

第三节　沉浸式影像跨行业应用市场预测

一、市场现状分析

在科技以惊人速度迭代、跃进的时代，沉浸式影像如同一股强劲的浪潮，正以前所未有的姿态重塑着众多行业的面貌与边界。沉浸式影像正凭借其无与伦比的沉浸体验与高度的交互性，不仅为观众解锁了全新的感知维度，让每一次视听之旅都成为直击心灵的震撼之旅，更为商业领域的创新与变革铺设了宽广的道路，开启了市场拓展与深化的全新篇章。

就市场现状而言，沉浸式影像的创意观念和实现技术都已逐渐从概念走向应用，从高端娱乐、文化艺术展览的殿堂步入教育、医疗、旅游、零售等多元化场景，展现出其跨界融合的无限潜力，

具体体现在以下领域：

第一，在娱乐产业，虚拟现实、增强现实以及混合现实技术的应用，使电影、游戏、演唱会等体验跨越了屏幕的限制，为用户带来身临其境的享受。目前，沉浸式影像在娱乐领域已经在沉浸式主题公园、虚拟演唱会、互动电影等方面进行了体现。例如，特拉维斯·斯科特（Travis Scott）在《堡垒之夜》（Fortnite）中的虚拟演唱会，一度吸引上千万玩家参与，展现了虚拟活动的巨大潜力（图6-34）。在这场演唱会中，特拉维斯·斯科特的虚拟人在游戏中闪亮登场，完美复刻了他的真实形象，包括脏辫、麦克风等细节。演唱会中，随着音乐的切换，整个《堡垒之夜》地图的画风同步发生变化，从海洋到太空，从迷幻电子到赛博朋克，为玩家带来了震撼的视觉效果。玩家可以通过角色亲自参与演唱会，并借助游戏内的道具摆脱重力、腾空而起，以前所未有的视角观看演出（图6-35）。通过沉浸式的互动体验，玩家在游戏中获得了与现实演唱会相似的观演感受，提升了游戏的娱

图6-34　特拉维斯·斯科特在《堡垒之夜》中的虚拟演唱会

图6-35　特拉维斯·斯科特在虚拟演唱会中的三维形象

乐性和吸引力。根据官方统计，演唱会吸引了超过 1230 万名玩家同时在线参与，刷新了游戏史上最多玩家同时在线的音乐 Live 成绩。这一数字远超任何线下演唱会可能达到的规模。演唱会结束后，社交媒体上涌现了大量玩家的热烈讨论和好评，纷纷表示这场演唱会"太精彩了"。Travis Scott 在《堡垒之夜》中的虚拟演唱会开创了用元宇宙方式举行虚拟演唱会的先河，为未来的音乐表演形式提供了新的思路。

第二，在教育领域，随着沉浸式影像技术的日益成熟与普及，越来越多的软件与小程序开始为学生提供便捷的互动学习平台，沉浸式学习环境让知识传授更加直观、生动，极大地提升了学习效率与兴趣。例如，Engage VR 平台就提供了丰富的沉浸式与互动式相结合的课程内容。除了沉浸式学习环境，在课堂互动方面，AR 技术的引入让教科书上的内容更加灵活、新奇，学生可以通过扫描页面上的图像，观看 3D 模型或参与虚拟实验，增强学习的互动性（图 6-36、图 6-37）。

图 6-36　Engage VR 平台

图 6-37 应用了 AR 技术后的语文课本

第三，在医疗健康领域，沉浸式技术正逐步革新传统医疗培训、手术模拟及康复治疗的方式。例如，医生可以通过 VR 技术，在虚拟环境中进行心脏复苏等操作练习，也可以进行器官移植、器官切除等高难度的外科手术训练。Osso VR 平台就是这方面的优秀代表，它可以利用 VR 技术为外科医生和其他医疗专业人员提供一个沉浸式、安全且可控的环境，医生可以模拟各种复杂的手术操作。这些模拟手术结合了人体组织动力学、内窥镜光学和运动流体等逼真的仿真技术，为医生提供近乎真实的手术体验（图 6-38、图 6-39）。

图 6-38 Osso VR 平台

图 6-39 Osso VR 平台的虚拟手术室

　　第四，在职业培训方面，沉浸式影像的引入为那些传统上危险系数高或成本昂贵的职业，比如飞行员和矿工，带来了革命性的变革。例如，高度逼真的沉浸式影像虚拟环境，可以为学员提供一个安全的练习平台，使他们能够在不承担实际风险的情况下，进行反复的操作练习和应急情况模拟。对于飞行员而言，沉浸式影像技术能够模拟复杂的飞行条件与紧急状况，帮助他们在虚拟天空中锤炼技能，提升应对突发事件的能力。而对于矿工而言，沉浸式影像技术则能重现矿井内的各种作业场景与潜在危险，通过模拟演练，增强他们的安全意识与自救互救能力，从而在保障安全的前提下，有效提升培训效率与质量。

　　第五，在旅游行业，随着数字化的不断加持，以沉浸式影像为代表的智慧旅游产业同样发展迅猛。通过融合 VR、AR、MR 以及 Holo（全息投影）等多种手段，为游客打造了一个个逼

真的虚拟世界，带给游客身临其境的梦幻体验，已经非常常见。越来越多的国内知名景区开始推出沉浸式演艺项目，如宁波老外滩历史街区的 18 场沉浸式表演，以及浙江建德的《江清月近人》大型实景演出（图 6-40）。这些项目通过光影秀、互动装置和全息投影等手段，将景区内的自然景观与历史文化深度融合，为游客带来了一场场多维度的感官盛宴。部分旅游平台还运用了沉浸式影像，帮助游客解决遇到的旅游信息不对称等问题。赞那度、空空旅行、到此一游等平台，将 VR 旅游作为一种营销方式，通过自主拍摄的旅游目的地全景宣传视频向用户提供旅前体验服务，相比传统的图文或视频资讯平台，VR 应用提供了身临其境般的旅游体验，可以全方位地展现旅游场景及细节，让用户可以在旅游前先了解旅游景点或酒店的真实情况再作决

图 6-40 《江清月近人》大型实景演出

策。另一个在旅游业中应用沉浸式影像的角度是将特色文化内容通过沉浸式影像的方式进行呈现。《清明上河图》的真迹或许难得一见，但是故宫的《清明上河图 3.0》展演项目，利用沉浸式影像技术，将北宋的人文生活图景在 360° 的全息立体空间中还原（图 6-41）。孙羊店沉浸剧场首次将北宋的气息、光影、乐曲等元素融合，使观众仿佛置身于那个繁华的时代。通过投影和声音设计，观众可以在这个虚拟空间中自由漫步，感受汴河的繁忙与两岸的绮丽风光。诸如此类的技术也应用在黄公望的《富春山居图》、吴冠中的《江南小镇》等画作中。沉浸式影像技术在旅游娱乐方面的应用，不仅丰富了游客的体验内容，也推动了旅游产业的转型升级。

图 6-41　故宫的《清明上河图 3.0》展演项目

第六，在零售与电商领域，沉浸式影像的使用正逐步改变消费者的购物习惯，提升购物体验。通过佩戴 VR 头显设备，消费者能够"穿越"至虚拟商城，漫步在由数字技术构建的逼真购物环境中，与商品进行近距离互动，甚至参与虚拟时装秀、家居展览等活动，享受沉浸式购物的乐趣。这种全新的购物方式不仅极大地丰富了消费者的购物体验，也为商家提供了展示品牌故事、推广新品的创意舞台，共同推动着零售与电商行业的创新发展。

除了以上这些，沉浸式影像在建筑设计、军事训练、工业制造等领域都有所应用，比如，建筑师使用 VR 技术进行模拟建筑漫游，提前发现并解决设计缺陷；士兵在沉浸式虚拟战场环境下磨炼战术，增强应对复杂多变局势的能力，从而提升了整体战斗力。在工业制造领域，沉浸式技术用于生产线模拟与优化，通过生产线的高精度模拟，工程师能在模拟的高精度生产线上精准捕捉并修正潜在问题，有效降低实际生产中的改造成本等。可见，沉浸式影像正以其独特的优势以及其快速的发展速度，广泛而深刻地影响着各行各业，重塑着各个行业的面貌。它不仅极大地提升了工作效率与安全性，成为企业转型、升级的重要驱动力，也深刻改变了人们的生活方式，让日常体验变得更加丰富多彩、充满惊喜。

随着技术的不断进步和应用领域的拓展，沉浸式影像市场的规模正在持续增长。根据《2024 中国沉浸产业发展白皮书》显示，中国的沉浸产业消费市场规模已达 927 亿元，并预计在

未来几年内将持续增长,特别是在 2024 年有望突破 2400 亿元大关;全球范围内,AR、VR 等沉浸式技术的快速发展也为沉浸式影像市场带来了新的增长动力。市场调查机构 IDC 预测,2024 年全球头戴式显示器类设备的出货量将实现显著增长,这同样预示着沉浸式影像设备市场的巨大潜力。

二、未来发展预测

展望未来,沉浸式影像技术在跨行业应用市场中将继续保持强劲的增长势头,展现出更加广阔的发展前景。随着技术的不断进步和应用场景的持续拓展,沉浸式影像将成为未来科技发展的重要方向之一。或许正如电影《头号玩家》(Ready Player One)中呈现的世界一样,那种可以在虚拟世界中生活的状态,也正符合了人们期望中沉浸式影像未来的发展图景,从一定程度上昭示着沉浸式影像的未来发展方向(图 6–42)。然而,影片中讲述的技术、用户隐私等问题,也说明了沉浸式影像依旧在许多方面面临着机遇与挑战。

图 6–42 电影《头号玩家》剧照

首先，沉浸式影像的发展具有许多机遇，或许可以从以下几个方面着眼：

第一个方面是从技术创新角度看，沉浸式影像的技术发展驱动着影像的全方位创新。这些创新包括：显示技术的提升、交互方式的革新与 MR 的应用几个方面。显示技术，如制造高分辨率、高刷新率、低延迟的屏幕以及裸眼 3D 技术的提升，能够为沉浸式影像提供更加逼真、细腻的视觉体验，帮助用户更加真实地感受虚拟世界中的光影效果和细节。通过更精准的传感器、更智能的交互算法以及触觉反馈设备的应用带来交互方式的革新，能够使用户在虚拟环境中更自然、直观地进行交互，从而增强沉浸感。MR 的应用，可以将虚拟数字画面与现实世界结合，为用户提供全新的沉浸式体验，并且创造出更加丰富、多样的应用场景。

第二个方面是从市场扩展角度看，沉浸式影像往往在新兴领域具有巨大的应用潜力。元宇宙，作为一个旨在打破物理界限、融合现实与虚拟的宏大构想世界，其成功构建离不开高度沉浸式的体验环境。沉浸式影像，凭借其无与伦比的视觉效果，能够创造出平行于现实世界的虚拟场景，加上深度交互能力的"加持"，使得用户在元宇宙中的每一次互动都仿佛置身真实世界，极大地增强了用户的参与感和沉浸感，成为构建元宇宙生态不可或缺的基石。此外，在智慧城市这一现代化建设的重要领域，当沉浸式影像与大数据相结合，能够助力城市规划者以前所未有的视角审视城市，通过高清晰度的影像呈现和全方位的数据分析，让城市

的每一个角落都清晰可见，无论是复杂的交通网络、密集的建筑群还是细微的生态环境，都能得到直观且全面地展现，提高了城市规划的精准度和效率，也为智慧决策与科学管理提供了强有力的支持。随着社会对高效便捷生活方式的追求不断加深，以及大数据、云计算等技术的持续进步，沉浸式影像技术的市场需求将持续攀升，为其未来发展开辟了新的广阔机遇。

第三个方面是从商业模式创新角度看，沉浸式影像属于具有时代革新意义的技术，一定会在商业层面得到应用，并产生相应的经济价值。沉浸式影像或能在商业领域推动商业模式创新，或在已有的商业模式上增强用户粘性，如订阅制服务、广告植入、内容付费等，不仅为消费者提供了更加丰富多元的选择，也为企业开辟了全新的营利渠道。特别是在消费升级的推动下，消费者对于高品质、个性化、互动性强的产品和服务需求日益增长，而沉浸式影像技术恰好能满足这一需求，提供超越传统媒介的感官享受。因此，消费者愿意为这种独特的体验支付更高的溢价，进一步促进了市场的繁荣与发展（图6-43）。

其次，沉浸式影像在面临诸多发展机遇的同时，也面临许多挑战：

从技术成熟度与成本来看，沉浸式影像依旧存在技术瓶颈，且存在相关产品成本过高的问题，特别是VR内容感官与帧率不同步而产生的"VR眩晕"，目前还没有任何一家VR技术公司能够很好地解决，这种不良反应既影响用户的体验，也严重影响

图 6-43 沉浸式影像的前景

了 VR 的发展。高清晰度的分辨率、超高的刷新率是减少眩晕感、创造近乎零延迟的交互体验、实现极致沉浸式体验的关键。另一方面，成本问题也是阻碍沉浸式影像技术普及的另一大障碍。高清晰度的分辨率、超高的刷新率等指标的提升往往需要更高的技术投入和更复杂的工程投入，而这直接关联到成本的攀升。目前市场上高端沉浸式影像设备往往价格不菲，对于普通消费者而言难以承受，这限制了其市场渗透率。因此，如何在保证技术先进性的同时有效降低生产成本，使产品价格更加亲民，成为行业亟须解决的关键课题。对于硬件开发者而言，这既是一场技术挑战，也是一次创新机遇。

从内容创作者的角度来看，由于沉浸式影像和传统二维呈现的影像具有诸多不同点。相较于传统二维影像，沉浸式影像以其独特的三维空间感、高度交互性和深度沉浸性，为内容创作开辟

了全新的维度。然而，目前沉浸式影像还没有形成相对独立且成熟的视听语言体系或标准化的创作流程，导致沉浸式影像面临内容缺乏、良莠不齐的问题。高质量沉浸式内容的创作，不仅要求创作者具备深厚的艺术功底与创意思维，还需投入大量的时间、人力、物力及财力进行技术研发与实验，这无疑增加了创作的难度与成本。对于内容创作者而言，探索并形成适应这一媒介特性的叙事方式与逻辑架构，将是提升作品质量与观众体验的重要途径。这要求创作者不断学习与实践，勇于尝试新的创作手法与表现形式，以更加直观、生动、引人入胜的方式讲述故事，引领观众进入前所未有的沉浸式世界。同时，如何激发创作者的热情，鼓励他们投身这一充满未知与可能的领域，也是推动沉浸式影像内容多样化与高质量发展的关键之一。

在创作者进行内容创作的同时，沉浸式影像也面临着版权保护的问题。随着沉浸式影像内容的增多，版权保护问题也日益凸显。建立一套行之有效的版权保护机制，确保创作者的合法权益不受侵害，是保障行业健康发展的重要基石。这包括但不限于加强法律法规建设、提升公众版权意识、推广使用数字水印等技术手段，以及建立快速响应的侵权处理机制等。

从用户的角度而言，沉浸式影像目前在用户体验与用户隐私保护等方面依旧存在可优化的空间。用户在享受沉浸式体验时，不仅要求视觉与听觉的极致震撼效果，更期待在整个过程中感受到身心的舒适与放松。因此，开发者需不断优化硬件设备的人体工学设计，减少长时间使用带来的不适感，并确保软件界面友好、

操作简便，以降低用户的学习成本。同时，用户隐私保护是沉浸式影像技术发展不可忽视的一环。鉴于该技术涉及大量个人信息的收集与处理，如用户的行为习惯、偏好乃至生物特征等，建立健全的隐私保护机制尤为重要。这要求企业在收集、存储、使用用户数据时必须遵守相关法律法规，加强数据加密与保护，确保数据流转的每一个环节都安全可靠，从而有效防止数据泄露与滥用，维护用户的合法权益与数字世界的安宁。

总体而言，随着科技的飞速发展与消费的持续升级，沉浸式影像正展现出其无限的发展潜力与广泛的应用前景。这一新兴领域不仅能在自身技术与艺术表达上不断突破，为观众带来前所未有的沉浸式体验，更具备与众多传统行业深度融合的能力，通过跨界合作与模式创新，为这些行业注入新的活力与增长点，形成跨界融合的新生态，成为推动社会进步与产业升级的重要力量，共同开启产业升级的新篇章。

参考文献

[1] 安德烈·巴赞. 电影是什么 [M]. 崔君衍, 译. 北京：中国电影出版社, 1987: 65.
[2] 张暖忻, 李陀. 谈电影语言的现代化 [J]. 电影艺术, 1979（3）: 40-52.
[3] 李美蓉. 后现代思考（二）：思考媒材 [J]. 美育, 2001（7）: 42-49.
[4] 景娟娟. 国外沉浸体验研究述评 [J]. 心理技术与应用, 2015（3）: 54-58.
[5] CSIKSZENTMIHALHI M. Flow: the psychology of optimal experience[M]. New York: Harper and Row, 1990: 39.
[6] CSIKSZENTMIHALHI M. Creativity: flow and the psychology of discovery and invention[M]. New York: Harper Perennial, 1996: 107.
[7] CSIKSZENTMIHALHI M. Finding flow: the psychology of engagement with everyday life[M]. New York: Basic Books, 1998: 46.
[8] KLEBE T L, WEBSTER J, STEIN E W.Making connections: complementary influences on communication media choices attitudes, and use[J]. Organization science, 2000(4): 163-182.
[9] CSIKSZENTMIHALYI M. Flow:the psychology of optimal experience[M]. New York: Harper and Row. 1990: 74.
[10] Mihaly Csikszentmihalyi's 2004 TED talk-flow: the secret to happiness[EB/OL]. https://www.ted.com/talks/mihaly_csikszentmihalyi_flow_the_secret_to_happiness.
[11] 李沁. 第三媒介时代的传播范式：沉浸传播 [M]. 北京：清华大学出版社, 2013：16.
[12] 奥利弗·格劳. 虚拟艺术 [M]. 陈玲, 译. 北京：清华大学出版社, 2007: 113-150.
[13] Wikipedia. Virtual reality[EB/OL]. http://en.wikipedia.org/wiki/Virtual_reality.
[14] SUTHERLAND I E. The Ultimate Display[R]. Proceedings of the congress of the Internation Federation of Information Processing (IFIP). 1965: 506-508.
[15] SUTHERLAND I E. A head-mounted three dimensional display[C]. AFIPS '68 (Fall joint computer conference,part I). [s.l.]: [s.n.], 1968: 757-764.
[16] 杭云, 苏宝华. 虚拟现实与沉浸式传播的形成 [J]. 现代传播（中国传媒大学

学报），2007（6）：21-24.
- [17] 胡塞尔. 生活世界现象学 [M]. 倪梁康，等译. 上海：上海译文出版社，2002：79.
- [18] 亚里士多德. 形而上学 [M]. 吴寿彭，译. 北京：商务印书馆，1995：1.
- [19] 陈海燕. 谢林与海德格尔艺术观念之比较 [J]. 安徽大学学报（哲学社会科学版），2009，33（3）：91-96.
- [20] GUNNING T. The cinema of attraction: early cinema, its spectator, and the avant-garde [J]. Wide Angle, 1986, 8(3-4): 63-70.
- [21] 王珏. 体验美学视域下沉浸式影像的类型与特征探析 [J]. 艺术传播研究，2020（2）：16-22.
- [22] 阮思航. 舞台空间与艺术表演的辩证关系 [D]. 北京：中国艺术研究院，2016.
- [23] 孙斌. 数字媒体技术下舞台空间的扩展：多重维度的互动交融 [J]. 演艺科技，2021（5）：59-61.
- [24] 苏珊·桑塔格. 论摄影 [M]. 艾红华，毛健雄，译. 长沙：湖南美术出版社，1999：35-38.
- [25] PERUZZI B. Hall of perspectives: Villa Farnesina(1510-1516)[Z/OL]. https://insideinside.org/project/hallofperspectives-villa-farnesina-1510-1516/.
- [26] Wikipedia. Panorama mesdag[Z/OL]. https://en.wikipedia.org/wiki/Panorama_Mesdag.
- [27] 曾真. 数字现场艺术设计中虚拟影像与真实环境的视觉再造 [J]. 装饰，2012（11）：137-138.
- [28] 陈婷. 只收藏一幅画的博物馆 [J]. 科学与文化，2010（8）：43.
- [29] 章杉. 电影与电视，或论相似物的不相似之处 [J]. 世界电影，1996（5）：49-86.
- [30] BENJAMIN W.The work of art in the age of mechanical reproduction[M]. North Charleston: CreateSpace Independent Publishing Platform, 2009: 27.
- [31] 周安华. 电影艺术理论 [M]. 北京：中国广播电视出版社，2005：500.
- [32] 艾冰. 论电影摄影的角色化特征 [J]. 北京电影学院学报，2005（5）：54-59.
- [33] 大卫·波德维尔，克里斯汀·汤普森. 电影艺术：形式与风格 [M]. 彭吉象，等译. 北京：北京大学出版社，2004：206.

[34] 劳伦斯·戈尔德斯坦, 杰·考斯曼, 周传基. 电影的时空结构 [J]. 当代电影, 1984（2）: 110-116.

[35] 彭吉象. 电影美学 [M]. 北京: 北京大学出版社, 2004: 252.

[36] 张海燕. 谈电影的时空转换: 以《如果·爱》为例 [J]. 电影评介, 2006（10）: 31-32.

[37] 梁国伟. 互动性: 数字电影的基本特性: 一个关于现代技术观念的疑问 [J]. 北京电影学院学报, 2002（3）: 42-48, 106.

[38] CLARKE A, MITCHELL G. Film and the development of interactive narrative[M] // Virtual storytelling–using virtual reality technologies for storytelling (ICVS 2001). Berlin: Springer, 2001:81-82.

[39] 安德烈·戈德罗, 弗朗索瓦·若斯特. 什么是电影叙事学 [M]. 刘云舟, 译. 北京: 商务出版社, 2005: 121.

[40] 齐格弗里德·克拉考尔. 电影的本性 [M]. 邵牧君, 译. 南京: 江苏教育出版社, 2006: 212-213.

[41] M.W. 艾森克, M.T. 基恩. 认知心理学 [M]. 高定国, 等译. 上海: 华东师范大学出版社, 2002: 183.

[42] 马塞尔·马尔丹. 电影语言 [M]. 何振淦, 译. 北京: 中国电影出版社, 2006: 190.

[43] 金成辉. 论"气韵"与"格式塔质"的共通性 [J]. 艺术研究, 2010（1）: 122-123.

[44] 苏珊·朗格. 艺术问题 [M]. 滕守尧, 等译. 南京: 南京出版社, 2006: 53-57.

[45] 鲁道夫·阿恩海姆. 艺术与视知觉 [M]. 滕守尧, 译. 成都: 四川人民出版社, 1998: 210.

[46] 维多利亚·D. 亚历山大. 艺术社会学 [M]. 章浩, 沈杨, 译. 南京: 江苏美术出版社, 2009: 25-29.

[47] 葛德. 电影画面构图: 下 [J]. 电影艺术, 1986（5）: 34, 55-61.

[48] 克里斯蒂安·麦茨. 想象的能指: 精神分析与电影 [M]. 王志敏, 译. 北京: 中国广播电视出版社, 2006: 6.

[49] 路易斯·贾内梯. 认识电影 [M]. 胡尧之, 译. 北京: 中国电影出版社, 1999: 208.

[50] 斯坦利·梭罗门. 电影的观念 [M]. 齐宇, 译. 北京: 中国电影出版社, 1986: 383.
[51] 朱狄. 当代西方美学 [M]. 北京: 人民出版社, 1984: 498.
[52] 刘云舟. 电影叙事学研究 [M]. 北京: 北京联合出版公司, 2014: 185.
[53] 杨健. 创作法: 电影剧本的创作理论与方法 [M]. 北京: 作家出版社, 2012: 27-31.
[54] 尼古拉斯·米尔佐夫. 视觉文化导论 [M]. 倪伟, 译. 南京: 江苏人民出版社, 2006: 61-129.
[55] 罗伯特·麦基. 故事: 材质、结构、风格和屏幕制作的原理 [M]. 周铁东, 译. 北京: 中国电影出版社, 2001: 14.
[56] 爱·摩·福斯特. 小说面面观 [M]. 苏炳文, 译. 广州: 花城出版社, 1984: 23.
[57] 周宪. 视觉文化语境中的电影 [J]. 电影艺术, 2001（2）: 33-39.
[58] LASH S. Sociology of postmodernism[M]. London: Routledge, 1990: 175.
[59] 贝拉·巴拉兹. 电影美学 [M]. 何力, 译. 北京: 中国电影出版社, 2000: 244-246.
[60] 诺埃尔·伯奇. 电影实践理论 [M]. 周传基, 译. 北京: 中国电影出版社, 1992: 127-154.
[61] 北京大学文化产业研究院. 文化消费调研报告（2012）: 影响观众进电影院的因素 [R/OL]. https://wenku.so.com/d/5cde9e3d8792b8dae2e9eabe0f7af3c6
[62] 马塞尔·马尔丹. 电影语言 [M]. 何振金, 译. 北京: 中国电影出版社, 1980: 57.
[63] 路易斯·贾内梯. 认识电影 [M]. 富澜, 等译. 北京: 中国电影出版社, 1997: 37.
[64] 安德烈·戈德罗, 弗朗索瓦·诺斯特. 什么是电影叙事学 [M]. 刘云舟, 译. 北京: 商务印书馆, 2007: 104.
[65] 马塞尔·马尔丹. 电影语言 [M]. 何振金, 译. 北京: 中国电影出版社, 1980: 169.
[66] 彭吉象. 试论现代电影的情节性 [J]. 当代电影, 1986（5）: 39-48.
[67] 周霞. 梦的旅途: 电影镜像与观众心理关系之辨析 [J]. 解放军艺术学院学报, 2006（2）: 33-35.

[68] 齐格弗里德·克拉考尔. 电影的本性 [M]. 邵牧君, 译. 北京: 中国电影出版社, 1982: 37.

[69] 斯坦利·梭罗门. 电影的观念 [M]. 齐宇, 齐宙, 译. 北京: 中国电影出版社, 1983: 1.

[70] 丹尼艾尔·阿里洪. 电影语言的语法 [M]. 陈国铎, 黎锡, 等译. 北京: 北京联合出版公司, 2012: 57-60.

[71] 巴拉兹. 可见的人: 电影文化、电影精神 [M]. 安利, 译. 北京: 中国电影出版社, 2000: 32-38.

[72] 安德烈·巴赞. 电影是什么? [M]. 崔君衍, 译. 北京: 中国电影出版社, 1987: 56-60.

[73] CASETTI F. Les Théories du cinéma depuis 1945[M]. Paris: Armand Colin, 2000: 36.

[74] 安德烈·巴赞. 电影是什么? [M]. 崔君衍, 译. 北京: 中国电影出版社, 1987: 21-56.

[75] 吉姆·派珀. 看电影的门道 [M]. 曹怡平, 译. 北京: 世界图书出版公司, 2013: 30.

[76] 让-米歇尔·弗罗东, 杨添天. 电影的不纯性: 电影和电子游戏 [J]. 世界电影, 2005 (6): 169-173.

[77] 贾德·伊桑·鲁格尔, 马修·维斯, 亨利·詹金斯, 等. 聚焦: 平台之间的游移: 电影、电视、游戏与媒介融合 [J]. 于帆, 译. 世界电影, 2011 (1): 22-55.

[78] 乔治·萨杜尔. 电影通史 [M]. 北京: 中国电影出版社, 1989: 355.

[79] C.M. 爱森斯坦. 蒙太奇论 [M]. 富澜, 译. 北京: 中国电影出版社, 2011: 67-72.

[80] 曹树钧. 论戏剧场面的开掘 [J]. 戏剧 (中央戏剧学院学报), 2003 (4): 11-19.

[81] 钟芝红. VR 影像的镜头"误读"与空间蒙太奇考察 [J]. 电影艺术, 2024 (1): 120-129.

[82] 张波. 数字媒体时代的电影观众心理特征探寻 [J]. 当代电影, 2010 (7): 106-108.

[83] HAYDEN S. Behind-the-scenes with Google's new live-action 360 short

film "Help" [EB/OL]. (2015-06-02). http://www.roadtovr.com/behind-scenes-googles-new-live-action-360-short-film-help/.

[84] 游飞，蔡卫. 世界电影理论思潮 [M]. 北京：中国广播电视出版社，2002：455.

[85] 新华网. 专访孙立军："数字交互式电影"将是未来电影方向 [Z/OL]. http://news.xinhuanet.com/fortune/2014-04/26/c_1110423935.htm.

[86] 马塞尔·马尔丹. 电影语言 [M]. 何振淦，译. 北京：中国电影出版社，2006：194.

[87] 郑宜庸. 观影方式与观影体验 [J]. 福建艺术，2003（2）：12-13.

[88] moduo 魔多. 世界上第一个 VR 电影院将在阿姆斯特丹开幕 [EB/OL].（2016-02-27）. http://mt.sohu.com/20160227/n438705070.shtml.

[89] 梁一儒，户晓辉，宫承波. 中国人审美心理研究 [M]. 济南：山东人民出版社，2002：269.

[90] 韩愈. 答刘正夫书 [EB/OL]. (2019-06-03). https://www.pinshiwen.com/gsdq/badajia/ 2019060382298.html.

[91] 梁一儒，户晓辉，宫承波. 中国人审美心理研究 [M]. 济南：山东人民出版社，2002：83.

[92] NIU-ROU-MIAN. 第一家 VR 电影院开业了，这场战争的前哨已经响起 [EB/OL]. (2016-08-09). https://www.uxren.cn/?p=33274.

[93] 伊格尔顿. 理论之后 [M]. 商正，译. 北京：商务印书馆，2009：155.

后　记

随着虚拟现实技术的不断进步，沉浸式影像在未来会逐渐成为后现代媒体领域的宠儿。虽然目前仍有不少人认为沉浸式影像或者说依托虚拟现实的影像，就是把传统的摄影机拍摄电影换成了360°全景摄影机来拍摄影像，能够让观众随意转动头部观看全景场景，还是属于影像技术方面的进步。但是不可否认的是，全景摄影机拍摄影像绝不是简单地在传统影像拍摄手法上换机器的问题，而是涉及影像创作的方方面面。特别是依托头显类虚拟现实设备的沉浸式影像是虚拟现实技术与影像艺术完美结合发展的必然产物，虽然其不可避免地沿用传统影像的语言体系，但是由于观影时观众的深入加入，为了保证影像每个视角的可看性，影像的剧作、布景、灯光、拍摄、演员走位、音响音效等传统的叙事方法、镜头语言、应用手段都会发生颠覆性的变革。VR头显类沉浸式影像以其完全区别于过去传统电影的观影体验成为当前的电影艺术形态发展的新趋势。

首先，在建构沉浸式影像的视觉表现形态方面，建构"沉浸式"艺术空间是首要内容。通过从产生媒介、视觉范围、影像本身、观看角度四个方面来总结归纳已有的各种沉浸式虚拟艺术形式，不难看出，构成"沉浸式"艺术空间的视觉形式的要素主要有能够为观众提供最接近真实感官体验的全景影像。"沉浸式"

艺术空间的视觉表现形式就是通过图像的再现或模拟，构成某种沉浸体验。全空间设计的策略可以有不同，相对最完美的、理想的"沉浸式"是最大限度地置身于图像中的封闭图像策略。实现这种封闭图像的技术手段事实上是多样的，既有大型的也有微型的，扩大视觉范围，满足"全空间"设计理念，加强立体景深都是具体的目标。可以肯定地说，虚拟现实技术是创建"沉浸式"艺术空间的技术支持。头戴式显示器等可供观影的虚拟现实设备是目前最容易且最适合实现沉浸式影像观影时，帮助观众形成空间感的物质基础。

由于沉浸式影像是在虚拟三维空间中发生的情节故事，观众不再是从一个屏幕的画框往里看，而是就身处于那个虚拟的影像环境之中，去体验那个虚拟世界所发生的事情。这种沉浸就是要让观众用第一人称视角看影像，就是让观众直接作为"当事人"参与影像情节内容或者作为"窥视者"偷看影像世界的一切。因此，体现虚拟现实构成的艺术环境的沉浸性的真实感、视点和时空关系三个方面特征是需要时刻重视的重要组成部分；将沉浸式影像视觉画面置入创作者、视觉画面的内容及形式、观众三者相互作用的关系中研究视觉画面形态构图和观众的位置在内的沉浸式影像的场景布局方式，也是需要不断推陈出新的重要内容。

其次，在影像的叙事方面，"沉浸式"全景电影更多地需要使用第一人称视角来引导观众进入故事内容、展开情节体验。在沉浸式影像里，观众不只是作为一个客体观察影像中发生的事情，而是天生具有了主体存在性，这与传统影像是有天壤之别的。由于观众在观看沉浸式影像时是可以随意转头挑选观看方位内容的，这相比传统影像天然具有了交互性。传统影像要求观众"不在场"的同时"在场"，也就是要让观众如同目睹真实事件那样目睹一个根本不存在的表演。而在这种依托头戴式显示器或虚拟现实眼镜的沉浸式影像中，传统电影的这种感受是受到阻碍的。虚拟现实所带来的史无前例的临场感会让观众产生强烈的"在场"错觉。这种错觉如果不加以在叙事中特别设计会让观众随即产生强烈的疏离感，因为自身处在故事当中却无法对故事造成影响。让观众能够跟故事中的角色发生互动有很多的办法：直接设定角色为"闯入者"的身份特征；让故事中的角色作出一些举动来启发观众的在场感受；采用"完全式"与"部分式"沉浸相结合的叙事模式等都可以有效地增强观众与故事的情感联系等。

沉浸式影像既不会像常规意义上的影像一样，单纯地被观看；也不会像电子游戏一样，人机复杂互动；而是会表现为一种介于影像与游戏间，融合观看与互动的全新表现形态。传统影像形态

已经发展了一百多年,在其发展过程中早已形成了一整套相对成熟的叙事语言;沉浸式影像才刚刚开始由少数影像创作人员实验,因此势必也会需要走过这个过程。沉浸式影像应该会是一种空间表现上三维化的,特别重视景深关系的,同时带有时间维度的艺术。观众在这种艺术形态里既充当作品的观赏者,更应该是作品的参与者。处理好观众的身份问题就处理好了叙事的首要内容。同时,选取适合沉浸式影像表现的故事内容也是十分重要的。本书提出的"完全沉浸与局部沉浸"相结合的叙事理论以及"'立体主义'情节设置法"是可供选择的理论借鉴与创作思路。

此外,科幻类、冒险类、恐怖类等需要"沉浸式"情感代入的题材内容也都是比较不错的选择。例如,电影《火星救援》如果改变叙事方式,设计成 VR 全景形式,让观众感受独自一人在一个星球生存的种种情境,特别是坐在探测车上在辽阔的火星上驰骋的部分如果是 VR 效果,一定会比第三方观看更加吸引观众。简而言之,在故事讲述的方式、段落和情节点的设置、线索的安排等方面都要考虑是否适合 VR 表现,只有如此才能在创作的时候尽可能缩小思考范围,才有可能创作出更多可以和观众产生互动的动态情节内容。

再次,在沉浸式影像的镜头调度方面,从安德烈·巴赞的现实

主义电影理论思想入手，运用其理论精髓重新诠释沉浸式影像的理论内涵，即：依托于虚拟现实技术而存在的沉浸式影像正恰当地契合了"完整的写实主义神话"的精神内涵。同时，总结出沉浸式影像更加青睐长镜头表现的原因主要有：保持影像的时空间连续一贯性；适合沉浸式影像的全空间展现影像；能够最大限度地实现影像表现对象、影像时空关系、影像叙事结构这三方面的真实原则；针对角色动作连贯性强的表现内容，用景深类长镜头更能显示动作发生空间的完整性，对于动作事件的表现更加简洁、更加灵活。

虽然，沉浸式影像颠覆了传统影像的取景、剪辑等诸多惯用手段，但本书并没有对传统的镜头语言运用手法一概否定，而是从观众的角度出发，借鉴游戏的玩家角色扮演和戏剧的幽灵视角两种不同的观众身份，结合相关观众体验调研结果，探讨了"主观长镜头法"以及其与蒙太奇的新型运用形式，总结了适合观众群体的特征、观众的注意力和可行的互动方式。

第四，本书在研究了新的沉浸式影像叙事方式与镜头语言应用方面的内容后，结合丰富的案例对沉浸式影像引导的全新观影模式形成以及沉浸式影像的未来发展与挑战加以分析展望。特别是随着 VR 影像的不断推出，其与众不同的特征、更强的感官刺

激、更加私人化的属性、更高的参与程度将影像与游戏的距离逐渐拉近，二者之间的商业模式也会更加接近，传统影像观影模式会逐渐被取代乃至被彻底颠覆。传统影像购票、加映贴片、广告植入等商业盈利模式将被购买体验、购买道具、购买设备等商业思路所取代。传统电影院大屏幕下一排一排座椅的布局也许根本不复存在，取而代之的或许是多种多样加载虚拟现实技术的"沉浸式"空间体验场所。传统的电影剧组或许要重新安排分工，三维技术和实拍的实时无缝结合将随处可见。由于沉浸式影像大多是多情节线交互进行的，重复观影的次数会极大增加，这些对于内容制作方、播放平台来讲都会产生新的经济增长点。同时，不只是观影娱乐等方面的改变，沉浸式影像的开拓创新仿佛打开了一个新奇世界的大门，变得更加"无所不能"。沉浸式影像在各个领域的创新应用极大地拓展了创作设计人员的思路，强化了探索沉浸式影像画面叙事意义的重要性。

综上所述，在新的紧密结合虚拟现实技术的影像时代，传统的影像理论与实践体系在被广泛学习和应用的同时，也在随着受众的需求、技术的进步和领域的拓展进行着创新和重建。未来科技的发展趋势将越来越模糊影像与其他媒体之间的界限，影像也必将与其他各类媒介和技术体系相互融合，重新构建自身的发展道路。

图书在版编目（CIP）数据

沉浸式影像画面叙事研究 =Research on Visual Narratives within Immersive Movies/ 靳晶著．—北京：中国建筑工业出版社，2024.5
ISBN 978-7-112-29855-6

Ⅰ.①沉… Ⅱ.①靳… Ⅲ.①画面—研究 Ⅳ.
①J93

中国国家版本馆 CIP 数据核字（2024）第 097240 号

数字资源阅读方法

本书提供全书图片的电子版（部分图片为彩色）作为数字资源，读者可使用手机／平板电脑扫描右侧二维码后免费阅读。

操作说明：
扫描右侧二维码→关注"建筑出版"公众号→点击自动回复链接→注册用户并登录→免费阅读数字资源。

注：数字资源从本书发行之日起开始提供，提供形式为在线阅读、观看。如果扫描后遇到问题无法阅读，请及时与我社联系。客服电话：4008-188-688（周一至周五 9:00—17:00），Email：jzs@cabp.com.cn。

责任编辑：李成成
责任校对：赵　力

沉浸式影像画面叙事研究
Research on Visual Narratives within Immersive Movies
靳晶　著

*

中国建筑工业出版社出版、发行（北京海淀三里河路 9 号）
各地新华书店、建筑书店经销
北京海视强森文化传媒有限公司制版
北京中科印刷有限公司印刷

*

开本：880 毫米 ×1230 毫米　1/32　印张：10⅞　字数：252 千字
2024 年 9 月第一版　　2024 年 9 月第一次印刷
定价：**70.00** 元（赠数字资源）
ISBN 978-7-112-29855-6
　　　（42935）

版权所有　翻印必究
如有内容及印装质量问题，请联系本社读者服务中心退换
电话：（010）58337383　　QQ：2885381756
（地址：北京海淀三里河路 9 号中国建筑工业出版社 604 室　邮政编码：100037）